海派書法作為中國近代藝術史

定展的娓具示後的智以其後波納一而沖開

開放胸懷。參元并作的藝術格開

求卓越的劃時代手筆。雄視南北，涌

現出...趙...劃時代...從尚前的大家，留下

多震古...與今的名作。

今...樂...個...名作。

...

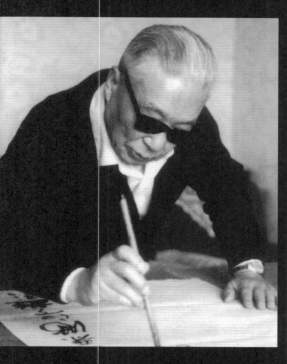

海派代表书法家系列作品集

謝稚柳

上海市书法家協會　編

上海书画出版社

本卷　主　　编：王偉平

副主编：邵仄炯

目録

前 言

周慧珺

『海派』作爲一種特指的文化現象，既不是地域性名稱，也非任何風格流派所能涵蓋。而且，從今天的視角看，『海派』這一概念也早已逸出了當日産生這一名稱時的界定，成爲特定的歷史條件下中國文化在上海集中生發的一道亮麗景觀。

由于地理的、經濟的、政治的、歷史的、文化的乃至國際方面的種種因素，在十九世紀中葉以後的一百多年時間裏，上海迅速孵化成爲中國最具活力的城市。在她兼具東方文化特徵和西方現代色彩的神秘魅力感召下，幾乎這一時期中國文化史上所有的精英，都在這裏留下了足迹和身影。這種集全國精華之合力所構成的文化形態，如果摒弃一切狹隘的片面的習慣認識，就其大和包容性而言，海納百川應是『海派』最具積極意義的詮釋。

中國近現代書法史上最爲絢麗的篇章，便是在這樣的文化大背景下，在上海這座大舞臺上演繹的。這不僅是因爲中國近現代書壇上各個時期的領軍人物，都或在這裏駐足或與這座城市有着千絲萬縷的聯係，人才之盛，有全國半壁江山之稱；也不僅是因爲在這一百多年的時間裏，書法界從結社、出版到展覽等重大事件都無不率先在這裏上演，風氣所向，引領時尚，輻射全國；更是因爲這一系列人物事件組合下所産生的特殊的社會效應和價值意義，從晚清以來一度陷入低迷徘徊的書法藝術又重新走出了一輪新的歷史高度。

以及由此形成的藝術思潮和新型格局，從趙之謙橐筆滬壖時起，經吳昌碩領袖藝林、沈尹默主盟書壇，及至十年浩劫後，王蘧常、謝稚柳等老一輩

書家復出，從主要的活動時間和對書壇的影響看，『海派』書法陣營的書家大致可分爲三個時期：前期代表人物有趙之謙、張祖翼、吳昌碩、沈曾植、汪洵、曾熙、李瑞清等，中期有沈尹默、李叔同、潘伯鷹、黃賓虹、吳湖帆、張大千、馬公愚、來楚生、白蕉、拱德鄰、鄧散木等；後期有王蘧常、陸儼少、王个簃、唐雲、陳巨來、謝稚柳、方去疾等。這個陣營中的書家或以書法爲主，或書畫雙絕，抑或書畫印三者俱精，乃復更有旁通國學、詩詞、音韵、考釋、鑒賞、西方美術者。可謂异人輻輳，巨匠如林，成就之高、影響之深遠，堪稱數百年來之僅見。

思想活躍，眼界開闊，以一種新的認識來觀照書法，是『海派』書法陣營崛起的關鍵原因。十九世紀後期至二十世紀前期是一個政壇上風雲激蕩、思想界新潮迭起的年代。作爲鴉片戰争後開埠的遠東第一重鎮上海，一方面得風氣之先，承載着各種思潮的碰撞乃至西方現代科學技術和價值觀念的影響，另一方面又正好處在市場經濟衝擊下封建勢力相對鬆動的區域。在這樣的歷史背景下，作爲時代風向標的文藝的每個領域都涌現出了一批有識之士，代表着變革的要求，進行着順應時代需求的呼喚和探索。

書法界風氣轉變最具標志性的成果便是結束了南北對峙、碑帖紛爭的互相攻訐局面，以一種前所未有的開放視野和兼容并蓄的博大胸襟，突破了人爲設置的壁障，走出了偏執一隅的碑帖窠臼。我們看到，不僅吳昌碩以遠涉三代秦漢的獨特視角和立場構築着自我的書學話語，而不涉足碑帖之爭的漩渦，即使是碑學重鎮的沈曾植，也能以『趣博而旨約、識高而議平』的理性姿態，修正着碑學的偏頗，終身浸淫于三王、二爨之間，開創了熔南北書流于一爐的先河。這無疑給書壇帶來了一種新的氣象。到了新文化運動以後，局執于狹隘碑帖觀單一指向的弊端日益顯現，一代高僧弘一法師，北大學人沈尹默，都以其出碑入帖的理論和實踐，在清除館閣陋習的同時，不約而同地揚起了重溯帖學優秀傳統的風帆。這是一次具有否定之否定意義的突破，旗幟所向，得到書壇大批有識之士的廣泛響應。在白蕉、潘伯鷹等書人共同努力下，不僅衝破了以往非此即彼的單一沉悶局面，而且還使在式微中備受冷遇的帖學得以復興。風氣所及，書壇門户大開，來楚生、王蘧常、謝稚柳、陸儼少等多方搜討，吞吐翕張，各逞絕學，形成了一個多元并存、异彩紛呈的局面。

『海派』書壇陣營又是一個充滿活力、人才輩出的群體。究其所以，崇尚卓越，不斷進取是其重要特徵。新型的移民城市，給上海藝林帶來了新的風氣。『海派』書法陣營中的代表性人物，都是來自各地的精英。這些書家，不重門楣、不講資歷、拒絕平庸，注重實力，成爲一個時代的共識。

綜前所述，『海派』書法陣營中的代表性人物，都是來自各地的精英。他們對于藝術史和藝術發展規律，有着深刻的認識。當他們眼界開闊，心雄萬夫，而且多爲學貫古今甚而學貫中西者的才華在上海林林總總的人才高地上薈萃時，不甘人後和追攀前賢的雄心壯志總是能在最大程度上激發起每個人的想像力和激情，從而衍化爲豐富和超越自己的巨大力量。以前面提到的這些書家爲例，他們中間的極大部分人并不是在功成名就後繼來上海的，他們各自藝術生涯中的黃金階段或重要轉折恰恰是到了上海後纔出現的。近現代藝術史表明，在上海藝術品市場上形成的自發性激勵機制，有效地刺激了人才高地的培育和發展。晚清至民國

期間在上海蔚爲風氣的結社現象，清楚地記録着人才流動的活躍狀況。有多少書人，正是在這樣的人文環境中，内修外揚，陶冶涵泳，相互砥礪，不斷汲納，以至煅造成才的。

晚清民國時期，又是書法史上一個發現和科學進步的重要時期。受時代之惠，廣大書人纔有可能獲得日新月异的信息，以豐富書法藝術的表現力。無論是吳昌碩的遠紹三代秦漢，還是王蘧常獨闢蹊徑的章草書法，足迹都探及到了歷代書法藝術的空白處。這固然是他們的智慧所致，但如果不是時代造就，仍是以前的書家不可想像的。而沈尹默、白蕉、潘伯鷹諸人重溯帖學的寶貴啓示，與印刷技術的昌明有着密切的關聯。沈尹默關于筆法探研的索解，就是在得到了米芾七帖真迹的照片、王獻之《中秋帖》、王珣《伯遠帖》以及日本所藏王羲之和大量唐宋書家的印刷品後獲得的。這個認識不僅影響了一個時代，還廓清了帖學末流籠罩在帖學上的陰霾，歸還了優秀傳統的本來面目。

在近代藝術史研究中，一直有關于上海的商業氣氛對藝術的影響方面的觀點。我們認爲，在藝術發展中，市場的指向并不唯一也不永遠代表正確。如何正視市場，自覺抵制其消極因素，一直是懷有崇高抱負、具備獨立自由人格的藝術家的嚴峻課題。近現代『海派』書法陣營崛起和成功的事實表明，絶大部分書法家在上海的商業氣氛中始終没有迷失其文化本性。在中國社會發生了不可逆轉的變化之際，藝術家的生存時空也在變化，他們適時順勢地作出了一些變化和調整，應是文化發展自身的訴求。由于中國書法的自足性體系，她的發展基因，甚至相比中國畫而言還要狹窄得多。在如何體現時代特徵，而又不喪失中國藝術傳統的自主性方面，『海派』書法陣營中那些杰出的代表給我們留下了豐厚的遺産。

『海派』書法陣營是一個時代的高峰，是群體作用、共同智慧的結晶，是一宏偉的紀念碑群。挖掘這份寶貴的遺産，總結近現代『海派』書法崛起及成功的經驗，是當代上海書法人義不容辭的責任。爲此，我們編纂了這套《海派代表書書法家系列作品集》，希望它對當代的書法創作和學術研究提供有益的借鑒和幫助。

本書從立項到實施，得到上海市委宣傳部、上海文化發展基金會大力支持，謹此表示衷心感謝！

始知新格負奇名

王偉平

謝稚柳先生是我國當代杰出的書畫家、學者及鑒賞家，他的書畫藝術飲譽海內外，極受世人的推崇與喜愛。

可以看到歷史上大凡有大成就的畫家，亦必然是一個大書家，宋代有米芾、蘇東坡，元代有趙孟頫，明清則有文徵明、董玄宰、徐文長、朱耷等。當代謝稚柳亦精于繪事，綫描勾勒、賦彩渲染、落墨寫意，無論山水、花鳥均取唐宋之餘韵，故其畫名載譽久矣。然其書法藝術的精妙與別開生面，同樣堪與其繪畫媲美。爲此，上海市書法家協會編撰謝稚柳書法集，將先生不同時代具有代表性的書作收入一冊，我們可以從中較清晰地看到謝稚柳先生書法演變的全過程，以及他吸納古人、融會經典、探索新意的軌迹，也給後學者帶來很多有益的啓示。謝稚柳先生曾自言：

『自己既無意當書家，也無意當畫家，只是因爲興趣、喜歡、愛好，情之所鍾，就這樣結下了不解之緣。』他正是以一種無功利的平和心態，加之天資、才情，以及不懈的追求，從而能在書法藝術上取得令世人矚目的成就。

謝稚柳（一九一〇—一九九七），名稚，字稚柳，後以字行。先生出生在江蘇的一個書香門第。祖父謝祖芳，號養田，好詩，著有《寄雲閣詩鈔》四卷。父親謝仁湛、伯父謝仁卿皆工詩詞。兄長謝玉岑才氣俊邁，古文根底深厚，于書畫、詩詞頗有造詣。謝先生從小在這樣的家庭氛圍中長大，耳濡目染，自然在他幼小的心靈上埋下了藝術的種子。

5

先生十六歲入寄園，從游于錢名山門下研習國文詩書。錢名山（一八七五—一九四四）又名錢振鍠，晚清進士，

江南著名學者、詩人，後弃官回鄉過着教書耕學的隱士生活。寄園爲名山先生講學、著書之地。錢名山的書法頗

負盛名，他初學顔魯公，後學漢隸、北碑，晚年學懷素。他作書不主張執筆高和懸腕作書，認爲會影響到力的運

行，不能做到沉着痛快。錢名山先生的書法筆致遒勁、圓渾，用筆留行適度，多以北碑筆法摻入行草，故其書淳厚大氣，

樸素有致。爲此，謝稚柳常言：「我是從寄園走出來的。」在讀書之餘，謝稚柳對書畫的熱情一直十分濃厚，十九歲那年，

謝稚柳畫了一幅梅花圖。錢名山見之曰：「這張梅花畫得太散了。」于是拿出了自己收藏的一幅陳老蓮的梅花示之。

謝稚柳一見傾心，畫中那勁挺又顯拙趣的枝幹、飽滿圓潤的花朵，透出淡淡的、奇崛冷艷的寒意，尤其是老蓮秀

逸的款識更深深打動了他，從此謝稚柳迷上了陳洪綬，一發而不可收拾。他如飢似渴地心慕手追，後來幾乎可以

到亂真的地步。陳老蓮的書法在歷代書法中算是一支奇葩，老蓮書法以行書爲主，用筆綫條雖輕却流暢、舒展、

提按有致，細而不乏質感，行筆雖牽絲纏繞然全無媚俗之態。其字結體瘦俊，中宮收緊，撇捺外圍舒展似有山谷

遺意。老蓮書法與其繪畫一樣均不落他人之樊籬，故史料曾對他的書畫有這樣的評語：「……個性強烈，極富創

造，超技磊落，有太古之風。」謝稚柳青年時代的書法即是承接了陳老蓮書法的筆意并以此爲底譜慢慢展開的。

錢名山先生的爲人爲學都深深地影響着謝稚柳的學識與藝術之路打下了堅實的

基礎。

一九四〇年謝稚柳任職于當時的監察院。時于右任爲監察院院長，沈尹默、汪東、葉元龍爲監察委員，喬大

壯爲參事，謝稚柳爲秘書，因此與這些前輩過從甚密。其中尤以與沈尹默先生的交往成爲影響謝稚

柳書法探索與發展的一個重要契機。沈尹默是當代傑出的書法家，其書取法晋唐，亦善詩詞。謝稚柳與沈尹默相

識在重慶，當時兩人同住重慶陶園，僅有兩屋之隔，幾乎是朝夕相見，他們時常談論詩詞與書法。時年沈尹默近

六十歲，謝稚柳三十歲，緣于書法與詩詞，兩人建立了深厚友誼，成爲忘年之交。謝稚柳曾回憶：在陶園時，沈

尹默生活極有規律，每天起床後首先研好一池墨，早餐後如沒有其他事一個上午就是爲人寫字或臨帖，《伊闕佛

龕碑》他一臨就是幾百遍。對褚遂良書體的研究學習，是用過很大功力的。他對唐人的正書，幾乎無不學遍，有

一個時期，又寫魏碑以及宋人行草書。在重慶的幾年中，幾乎沒有一天間斷過，真是數十年如一日。這種治學的

精神，讓謝稚柳懂得一個成功的大書家，要付出多少精力，乃至整個生命。抗戰勝利謝稚柳與沈尹默先生回到上海，

又與沈尹默先生對巷而居。兩人依然常在一起談論陳簡齋的詩和晏小山的詞，又常論及書法，列舉唐宋一些名家

的書體和筆勢。謝稚柳在沈尹默《論書叢稿》的序言中提到：沈尹默先生經常對人說，書法首先要能懸腕，當他

談到黃山谷説的「腕隨己左右」時，就以手作執筆的姿勢向左右搖擺，以示腕要靈活。事實上，尹默先生的原意，

只是説明腕要靈活，而真當執筆臨箋，只是立正了筆，提按自如，左右靈動，而并不是把筆左右搖擺，而懸腕也

不是寫字從頭至尾腕都不許着桌，只是應該懸就懸。例如寫小正書，就用不着完全把腕懸起，作大書時必須從頭至尾不可能不懸腕。我所見尹默先生作書時就是如此。有人遂以爲作書時必須把筆在紙上左右搖擺，也必須從頭至尾不許着桌，這完全是誤解了尹默先生當時解釋懸腕與『腕隨己左右』的原意。這些雖是回憶沈尹默先生論書的文字，但從中也透露出謝稚柳自己對書法的感悟和真知灼見。

這段時期謝稚柳又與潘伯鷹先生相識。潘伯鷹是近代著名書家。潘伯鷹愛慕謝稚柳的畫曾尋人相求，謝稚柳畫了一幅工筆梅花相贈，潘伯鷹甚是高興作詩回贈，由此兩人相交甚密，往來書信頗多談詩論書，持續了十幾年。俗話說近朱者赤，近墨者黑，與沈尹默和潘伯鷹這些書家交往使謝稚柳對書法的認識更加完整與深入，同時讓謝稚柳開始感到自己那手老蓮體的書法，雖嫻熟超逸，但未能盡寫胸中之氣，于是他決定從陳老蓮書法中走出來，去吸收更多的東西，在不知不覺中他已走上了書法探索的新路。

二十世紀五十年代，上海市文物管理委員會成立，聘謝稚柳爲編纂，主要負責接收和收購文物的鑒定工作，由于工作緣故謝稚柳看到并接觸到大量珍貴的書畫，尤其是唐宋的書畫作品讓謝稚柳時感受并沉浸于唐人那偉岸、雄健、雍容的廟堂之氣中，于是他對書畫又有一番不同以往的新感受。古人云：『取法乎上得乎其中，取法乎中得乎其下。』多年來對歷代書畫名迹的鑒賞與辨別大大開闊和提高了謝稚柳的眼界，這爲他以後在書藝上的發展埋下了伏筆。

時代風雲突變，在『三反』、『五反』運動中，謝稚柳遭到了莫須有的罪名，成爲了『封資修』的代表人物和反動學術權威，被隔離、審查，并數次抄家，使他的身心受到巨大的打擊。六十年代的『紅色風暴』席捲大江南北，謝稚柳的藝術之路又蒙上了一層厚厚的陰影，但是其對書畫藝術的那份執着熱情却絲毫沒有消退。六十年代末，由于眼疾，謝稚柳終于結束了隔離生活回到家中。眼疾經治療後略有好轉，他便迫不及待地開始治縈繞心頭已久的徐熙的落墨法。于是他的畫風由工細設色逐漸向色墨相融轉變，畫上的筆墨也由此開始豪放起來。

在畫風轉變的同時，謝稚柳的書風也開始發生了新的變革，七十年代謝稚柳對張旭的《古詩四帖》着了迷。

一九六二年，謝稚柳在瀋陽博物館鑒定書畫時曾見過唐代張旭草書《古詩四帖》，此卷草書古詩四首，前兩首爲梁庾信的《步虛詞》，後兩首爲宋謝靈運的《王子晋贊》與《岩下一老公四五少年贊》，五色箋，共四十行，一百八十八字，卷末無款。謝稚柳一看到此帖即被其宏大的氣魄，高遠的意境，精湛的筆法所深深打動。謝稚柳先生既不迷信先賢，也不憑簡單的言詞論據枉加定論，他從張旭書法的本身特徵出發，以草書衍變發展的歷史爲視角，從書法風格的時代流變等方面進行了深入、嚴謹的探究。謝稚柳在其論文中曰：『即從晋唐以來的書體發展來看，這一卷的時代性，絕不是言詞論據枉加定論，因此多年來始終是一椿懸案。關于此卷書法作者是誰的真僞考辨却衆說紛紜，

唐以前所有，而筆勢與形體也不爲晉以來所有，從王羲之一直到孫過庭的書風都與這一卷大相徑庭，迥異其趣。

這一流派的特徵，在于逆折的筆勢產生的奇氣橫溢的體態，顯示了上下千載特立獨行的風貌。」謝稚柳經過對張

旭《古詩四帖》草書的仔細解析，得出了其書法迥异于晉唐之法的論斷，他將此帖與唐幾位大家的書法又作了進

一步的分析比較，并從中窺見出淵源，于是他繼續闡述道：「顏真卿、懷素對張旭都拳拳服膺，從顏真卿，到异

的書體中，漏泄了春光。後代的楊凝式、黃山谷亦推崇張旭。張旭的書法藝術，即當時出于親授的顏真卿，懷素

代私淑的楊凝式、黃山谷，儘管在他們的特有風格中得到了共通性，但顏真卿的行筆是直率的，懷素是瘦勁如驚

鷟股，楊凝式的《神仙起居法》是柔而剛，《夏熱帖》則是放而剛。黃山谷又轉到了溫凝俊俏的風貌。當時以

張旭爲神皋府，至此已神移情遷，他的流風，從此歇絕了！謝稚柳以敏銳的目光和豐富的學養對張旭的草書進

行了學術上的闡述，最終把歷來糾纏不清的《古詩四帖》爲張旭真筆這一問題作出了徹底澄清，這也是他在古書

畫鑒定上的重大功績之一。謝稚柳不僅在對張旭草書的學術理論與鑒定上取得了可喜的成績，而且在吸納張旭草

書筆法融入自己書風的實踐中同樣取得了令世人驚嘆的成就，對張旭《古詩四帖》的辨識與學習直接影響了謝稚

柳七十年代以後的書法，也是擺脫陳老蓮書風開始銳意變法圖新的一個重要轉折點。

謝稚柳晚年將自己畫室取名曰『壯暮堂』，乃取曹孟德的『老驥伏櫪，志在千里，烈士暮年，壯心不已』之句。

步入晚年的謝稚柳仍以飽滿的創作熱情，讀書作畫，英風壯志絲毫不減當年。一九七九年上海與大阪結爲友好城

市，七十歲的謝稚柳率領上海書法代表團出訪日本。一九八二年在日本舉行了中日二十人書展，這是由中國書法

家協會首次組團訪日，謝稚柳率中方代表團前往參加，得到了日本書藝院的熱烈歡迎。翌年經中宣部批准，文化

部文物局成立全國古代書畫鑒定小組，由謝稚柳任組長，在全國範圍內對現存的古代書畫進行全面、系統地考查

與鑒定，同時編定目錄、圖目及畫冊，這項浩大的文化工程歷經八年，鑒定書畫八萬餘件。謝稚柳爲之嘔心瀝血，

這次中國古代書畫的鑒定可謂是中國書畫史上的一次壯舉，由此謝稚柳的鑒定水準在全國書畫鑒定界取得了舉足

輕重的位置。一九八九年八十一歲的謝稚柳擔任了上海市書法家協會主席。

縱觀謝稚柳書法藝術之歷程，不難看出有着這樣三個不同的階段。第一階段是學習陳老蓮書法的階段。他

十六歲入寄園受業于江南大儒錢名山，向老師學做人和做學問，并未專習書法。但偶然的機會謝稚柳看到了陳老

蓮的畫，在習畫之餘迷上了老蓮的書法。在他二十歲到三十歲左右，這一時期謝稚柳用筆勁健，結體瘦俊，提按

分明，行氣自然流暢，書干三十年代的《行書冊頁》很好地體現出陳老蓮書法的特色以及他個人書法功力與修養。

謝稚柳憑着自己的才情與天分，直取老蓮書法的風骨神韵，將其書法演繹得惟妙惟肖，幾乎已到亂真的地步。但

藝術的真諦在于傳承與發展，雖然謝稚柳寫了一手爛熟的老蓮書法，但總是有明顯的臨摹前賢的痕迹。隨着閱歷

的豐厚，知識的積纍，眼界的開闊，欲求從老蓮書體的樊籬中走出的想法愈來愈强烈，這便促使謝稚柳書法進入

了第二個發展階段。

第二個階段約在四十至六十年代，這一段時期跨度最長，應是謝稚柳先生吸納積纍的一段重要時期。在這

三十年的時間中，謝稚柳初與于右任、沈尹默、潘伯鷹相識、相交，後又受張大千之邀赴敦煌考察，前後

完成了《敦煌石室記》、《敦煌藝術叙錄》。五十年代上海文物管理委員會成立，他收購、鑒定、編纂歷代書畫名作，

完成著作《水墨畫》。六十年代國家文物局組織成立中國書畫鑒定小組，謝稚柳成爲其中一員，在全國範圍內進

行書畫鑒定工作。雖然這幾十年間奔波忙碌，謝稚柳卻從未間斷過書畫創作，并多次舉辦畫展，出版畫集。從這

些具體事例的表面似乎看不出謝稚柳在書法的實踐與理論上有多少實績，但是我們從另一個角度去分析便不難發

現，正是與前輩于右任、沈尹默、潘伯鷹等書法大家的交往，讓他對書法有了較全面、系統且深入的理解，正由

于敦煌之行豐富了他的人生閱歷，正由于對大量古代書畫的鑒定、收購、編纂的工作讓謝稚柳開闊了眼界，明澈

了中國書畫的精髓，與華夏文脉之傳承，也正由于長期的繪畫實踐讓他感悟到書畫同源的精妙之處。在這一時期

謝稚柳的書法雖仍存陳老蓮之骨體，但作品已傳達出唐人書法的筆意。也許正是因爲書外工夫的滋養之豐，

專心繪事，多沐于唐宋畫風之遺韵，所以細觀謝稚柳此時的書法，明顯與老蓮有了許多相異之處。其一，老蓮書

法轉筆處以『折法』居多，故其字時有骨力外露結體奇突之感。謝稚柳則化方爲圓，將『折法』化爲『轉折并用』；

其二，從整體結字來看，老蓮結字點畫疏密、聚散變化較明顯，有些字局部筆畫緊收，部分筆畫張揚，節奏强烈。

然而謝稚柳結字只取老蓮清逸俊秀之姿，字的點畫分布則是在匀稱之中求變化，少大開大合，多寬博大度。用筆

的收斂、伸展，不有意加强或誇張；其三，在字的取勢上有所不同，老蓮字有高左低之感，主要取斜勢，謝稚

柳的字則求端莊、穩健，堂堂正正。綜其三點足以看出謝稚柳的書法在老蓮的體貌風骨上正依據自己的審美追求

漸漸地不停滯地變化探索。上海博物館藏宋王詵的《烟江叠嶂圖卷》，後有一段長跋正是他這一時期書風的代表

之作，由此可見謝稚柳此時書風已從老蓮的影子逐步淡出，點畫與氣息間已溢出濃郁的唐人風韵。豐富的積纍與

書藝上的漸變，爲謝稚柳書法最終破繭而飛作出了堅實的鋪墊。

第三階段約七十至九十年代。如果說謝稚柳早年對陳老蓮書風的興趣是由畫及書的無心插柳，中年對唐人書

法的傳移模寫與借鑒變通是繪事鑒餘之後的多方探索，那麼晚年對張旭草書的鑒賞與實踐則是主觀、積極地潛心

鑽研。七十年代初謝稚柳開始精研張旭的草書，他曾借來《古詩四帖》印本用毛邊紙勾填一卷，平心静氣地臨摹，

用功之勤，可想而知。此時書風已明顯地從老蓮風骨之中脱出。七十年代至八十年代謝稚柳多作草書及大草書，

他將張旭草書立鋒逆行，静動交織的行筆，嚴謹偉麗的結體，大開大合的章法，舒展飛動的氣韵和宏大高深的意

境界融入到自己書風的血脉之中。僅百多字的《古詩四帖》在謝稚柳的演繹下，讓久不爲人所知的張旭草書又重新煥發出新的生命與耀眼的光華。然雖學長史之法，但自能不卑不亢，熔冶數家自創新格，這是他才情、智慧、學養的高度結晶與充分顯現。此時謝稚柳的書法呈現出不激不厲的倜儻與灑脱，飄逸而不流美，筆法精妙，縱擒適度，墨氣淋漓酣暢，作品傳達出一股富麗堂皇的浩然正氣。九十年代，謝稚柳的書法由縱恣飄逸轉爲敦厚凝重，用筆提按牽絲減少，結體更加端莊、沉穩，綫條更加凝練厚實，氣象似黄鐘大吕，恢弘雄壯，作品時時隱含着一股强大的震撼力，真正達到了人書俱老的境地，令一般書家實難望其項背。

《書譜》云：『初學分布，但求平正，既知平正，務追險絶，既能險絶，復歸平正。初謂未及，中則過之，後乃通會，通會之際，人書俱老。』書法的三個境界與謝稚柳書風的轉變似有相合之處。細心分析謝稚柳書法的三個階段之流變，不難看出謝稚柳的書風除早年學老蓮書風外，基本以唐人爲基調，晚年將長史草法之妙融以自身的體會而獨樹一幟。中國書法至晋唐時已完成了字體與書體的演變。隨之唐人將書法審美之視角轉移至法度上，于是大興尚法之風，唐代真書的八法皆備，法度森然已將法的演繹推至書法史的最高點。然而令人驚奇的是唐代的草書如其真書一樣，傲然矗立于歷代草書的最高峰。懷素之狂、張旭之顛，將草書之美發揮到淋漓盡致，成爲百代後世的典範與楷模。唐代真書與草書占據了中國書法史上最爲重要的兩個制高點。謝稚柳以其豐厚的學養與功力，加之敏鋭的眼光與理性的思維，在中國傳統書畫的長河中將目光鎖定在唐人的身上。可以這樣説，一個書家的成功與否，其重要的一部分是取決于他對傳統經典的選擇與運用的能力。謝稚柳借助唐人書風雄健、寬厚的雙翼，獲取了自身書法探索與騰飛的可能性。在謝稚柳的書法中，運筆造意的宋人之習，嬌弱尚態的元人之風，以及遲才使氣少風骨而多意趣的明清之弊蕩然不存。故其寫字從不刻意設計與安排，無絲毫作態取寵之疑，一切由心生發，自然而然，通篇寫來如大珠小珠落玉盤，擲地有聲，大氣而雄健，這正是唐人博大雍容、剛烈正氣的陽剛之美。

謝稚柳作書執筆較低，此亦可能受錢名山先生主張執筆宜低之説，他寫字時不管小字還是大字，書時腕不懸起而是着于書案之上，尤其是寫大字。衆人難以理解，如一味將手腕、肘部枕于書案加之執筆低，如何將筆綫條施展得開？其實不然，早年謝稚柳曾看沈尹默先生習書，沈尹默對作書用腕有自己的一番見地。謝稚柳深得其中三昧，故其肘腕并非擱死在書案上而是若即若離。謝稚柳身型不高，故寫字站立而作伏案狀，執筆時拇指直竪，下筆時筆杆後傾，着案即推杆令筆鋒直立而行。行筆時腕肘俱活，提按轉折，心手相應，故令所書綫條質感豐得開？先生作書皆以狼毫筆，且硯净墨新，故其書滋潤雋逸，時有淡墨但絶少宿墨枯筆。若逢大字則直按筆根，毫無遲疑，爽利之極。此外先生作書極少重寫，點畫間若有小誤，會略作改筆，若有缺漏則于後補之。嘗有

人求其書對聯，書就上聯八言，下聯七言，求者疑惑，公曰：『若求書而非求句，少一字何妨。』求者遂欣然攜之去。

風格是藝術成熟的標志，是藝術企求的至高境界。在謝稚柳書法中最能體現他書法風格或是書法成就的即是他的草書。古之草書可分爲章草與今草，章草始于秦漢之際，是一種解散隸體的快寫法，今草則由章草發展而來，他脫去了章草筆意中的隸法，加强了草書上下字之間筆勢的連綿。今人所指草書者則多爲今草。草書作爲書法藝術門類中的一支奇葩，其審美的一大特徵是由筆畫的縈繞與連綿而生産生的流動之美。正如崔瑗《草書勢》中所言：『狀似連珠，絕而不離。』與此同時，草書之魅力又在于最大程度地擺脫了文字的框架結構，讓綫條的連綿與流動得到最大的自由，謝稚柳的草書很好地把握了這一特色。在謝老晚年書法的代表作《繪事十詩》手卷中可以看出，此卷綫條時而似高山飛泉一瀉千里，時而似溪水潺潺徘徊不絕，其粗筆重墨處若古木老藤盤踞山岩深土，細筆游絲處又如早春柳絮飛揚漫舞。一件優秀的草書作品不但要體現出字的流動與連綿，而且還要達到『真草互通』的審美要求。唐孫過庭《書譜》中曾舉過這樣的例子：『伯英不真而點畫狼藉，元常不草，使轉縱橫。』張芝的草書則給人點畫狼藉之感，此處『狼藉』是指其草書皆有楷書鍾繇擅長真書，然其用筆多有使轉之法，而張旭的草書幻化出無窮的篇章，其中尤得力于『勢』。謝稚柳追慕《古詩四帖》，將僅百餘字的張旭草書幻化出無窮的篇章，其中尤得力于『勢』。謝稚柳的字便没有了生命。舞動的『勢』是草書之美的又一重要特徵，少了這一『勢』，謝稚柳的字便没有了生命。謝稚柳的草書，無論行筆、綫條、結體、章法處處緊扣一個『勢』字，并將其貫穿作品始末。每字或旋、或仰、或留、或伏，好似各種舞姿的優美動作，徜徉在書法綫條所構成的藝術空間之中。得『勢』必定要在一定的速度、節奏中連續運動方纔顯現，這就不難理解謝稚柳行筆那疾風驟雨般神速的緣故了。謝稚柳嘗在《張旭草書古詩四帖二首》中贊曰：『墨痕盤鬱古藤縈，行迹迴翔大翼輕，直立毫鋒傾逆勢，始知新格負奇名。』今天來看這其實也是對謝稚柳草書的真實寫照。

如果說在隋唐的草書大家中，智永與孫過庭的草書以用筆使轉縱橫、出規入矩的『法度』勝，那麽以懷素、張旭爲代表的草書則以其體勢飛動、意態奔放的『氣勢』勝。宋郭河陽言：『張顛見公孫大娘舞劍器，而筆勢益俊。』其中一個『勢』字道出了張旭草書精妙之法門。

中國書法素來有『帖學』與『碑學』之分。縱觀謝稚柳書法，我們發現他自始至終都是沿著『帖學』一路走來，從未涉及過『碑學』的領域。『碑學』書風多張揚個性，奇崛雄壯，放蕩不羈。康有爲提出『碑學』之十美，并影響到李瑞青、曾熙，乃至近代張大千、徐悲鴻等一大批書畫家。錢名山也是多以北碑之筆融入行草書的一代

大家，他的書風曾受到康有爲的稱贊和推崇，然而謝稚柳雖師錢名山但絲毫不染北碑書風，仍堅持自己的審美，取法于典雅、雋秀、法度精妙的正統文人『帖』學一脉，其中尤以唐人爲最愛。或許這也是他的品性氣質使然吧。

謝稚柳先生是當代海派書家中屈指可數的書畫兩絕的藝術家，他在書法上取得的成就與其繪畫的藝術思想與實踐有著密不可分的關聯。書法與繪畫一直被看作是血肉相連、手足與共的姐妹藝術。聞一多先生在《字與畫》一文中説道：『字與畫只是近親而已。』因爲相近，所以兩方面都喜歡互相拉攏。起初是字拉攏畫，後來是畫拉字。字拉攏畫，使字走上藝術的路，而發展成爲我們這獨特的藝術——書法，畫拉攏字，使畫脱離了畫的常規，而産生了我們這有獨特作風的文人畫。』在中國美術史上，各個朝代的重要畫家無一不是當時具有代表性的書家，近現代畫家中吳昌碩、黃賓虹、齊白石、潘天壽等，他們的書法俱是二十世紀以來書法史上絕不可缺少的組成部分。

謝稚柳作爲當代著名畫家，對晉唐宋元優秀傳統的學習與傳承做出了杰出的貢獻。謝稚柳的繪畫人物、山水、花鳥俱佳，花鳥畫早年取法陳老蓮後轉向五代北宋，技法上無論勾勒渲染，落墨寫意皆精妙灑脱。其山水畫從王詵、郭熙、董巨一脉而來，重岩叠峰，氣象高華。人物則學晉唐之風格，或素筆白描或粉黛點染，均顯典雅、雍容之態。細究謝稚柳的繪畫與書法創作的内在聯係，首先可以感受到謝稚柳將其偏愛的時代繪畫風格延展到了他的書法上，正因爲書畫品格氣息相通，故同一時代的書風與畫風都能傳達出相同或相近的面貌與特性。早年謝稚柳是由愛慕老蓮的畫而涉及到其書法，後由于老蓮畫中那怪誕、奇詭之氣總與自己的喜好不合而漸漸轉向晉唐兩宋。唐之人物、宋之山水、花鳥畫均有雅致、端莊、輝煌的氣象，在講究筆墨精妙的同時刻畫對象細膩深入，形神兼備。

由于對唐宋繪畫的偏愛，于是將對書的審美延展到了書法，至此，謝稚柳的書法即開始轉向唐人。晚年謝稚柳研習失傳多年的徐熙落墨法，同時尋求與之相匹配的書法，于是張旭的《古詩四帖》映入了他的眼簾。至此，他的書法跨入了一個新的境界。劉熙載曰：『書與畫異形而同品。』謝稚柳對唐宋繪畫高華氣息的愛慕最終影響了其對書法的取向與格調。其次中國的繪畫與書法對線條都有著極高的要求。吳帶當風、曹衣出水的線描，宋元山水的披麻、解索，以及花鳥畫的勾勒點寫，這些線條的氣韵、質感、力度的優劣都能體現出畫家對線條的敏感度和掌握、表現的能力。謝稚柳精于繪事，對線條的把握有著豐富的實踐經驗，加之繪畫上所講求的起承開合、虛實相生、骨法用筆、氣韵生動、經營位置等也都是書法中不可缺少的重要部分。有人認爲謝稚柳未在臨池上花費太大的工夫，但在繪畫中的轉腕、行筆、布墨、運綫的本領讓他在書法的創作中受益匪淺。一九七五年，謝稚柳作的《繪事十首》不僅是他詩的代表作，更是融中國繪畫史與自身藝事于一體的高度總結與概括，是他藝術生涯的真實寫照。

書格是人格在書藝上的展現與延伸，也可説是人格魅力的外在表現。謝稚柳先生爲人仁慈、寬厚，胸襟恢弘、

豁達，他性格堅強，氣質高雅，對于生活總是積極面對，即便經歷坎坷、苦難困頓，甚至病痛纏身之際，他也是從不沉鬱哀傷，依然坦然處之。從謝稚柳的身上我們能够看到『溫、良、恭、儉、讓』的中國傳統儒家思想，爲人之道。假如没有高尚的人格，其藝術又怎會完美呢？或許這也是幼承庭訓，受益于先師錢名山的緣故吧。藝術之風格與境界非要有特殊的天賦與功力而不能及，但是愈求其更高之境則必要求其人善于汲取各類藝術之精華加以自養，同時將此種養分融入自身人格發展的血脉之中，謝稚柳正是以先天的氣質、性格、才智加以後天的敏學勤奮與學識的蒙養，最終造就集繪事、書法、鑒定、史論、詩詞于一身的巨大成就。這在二十世紀的書畫史上是絕無僅有的，甚至前後數百年亦僅此一人而已。

謝稚柳先生的藝術思想、藝術追求與其豐富的藝術作品是我後學者的一筆寶貴財富，是中國上下千年傳統文化精華的傳承與延續。在社會現代化進程與發展之時，在享受現代文明爲我們帶來的方便、舒適之時，在我們急于早日奔向現代化彼岸的同時，我們千萬不能丢弃先輩爲我們留下的這一份彌足珍貴的文化財富。只有這樣我們纔能保持我們的民族文化身份，中華民族的優秀藝術纔能昂首立足于世界藝術之林。

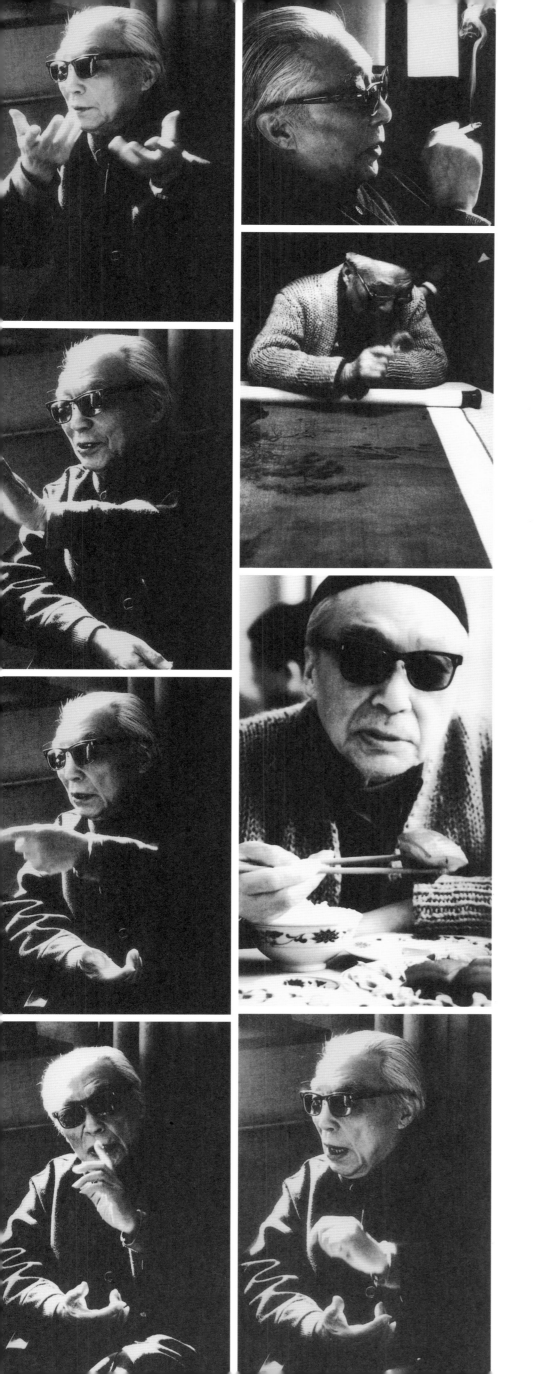

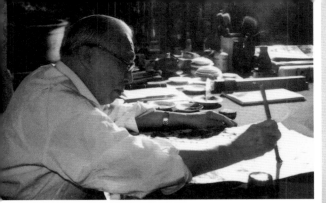

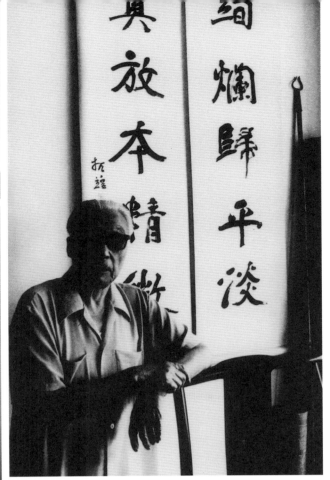

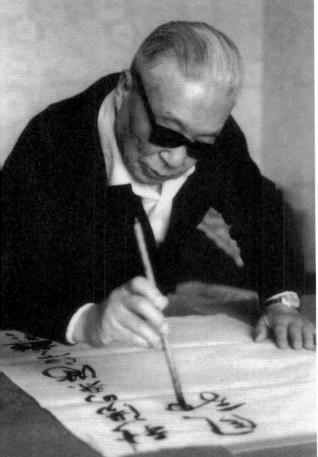

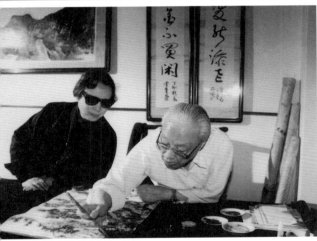

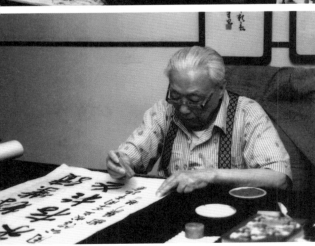

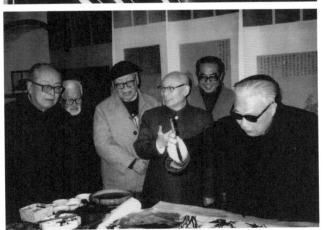

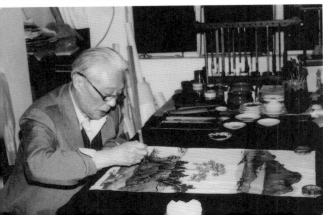

玖　拾　拾壹　拾貳　拾叁　拾肆　拾伍　拾陸　拾柒

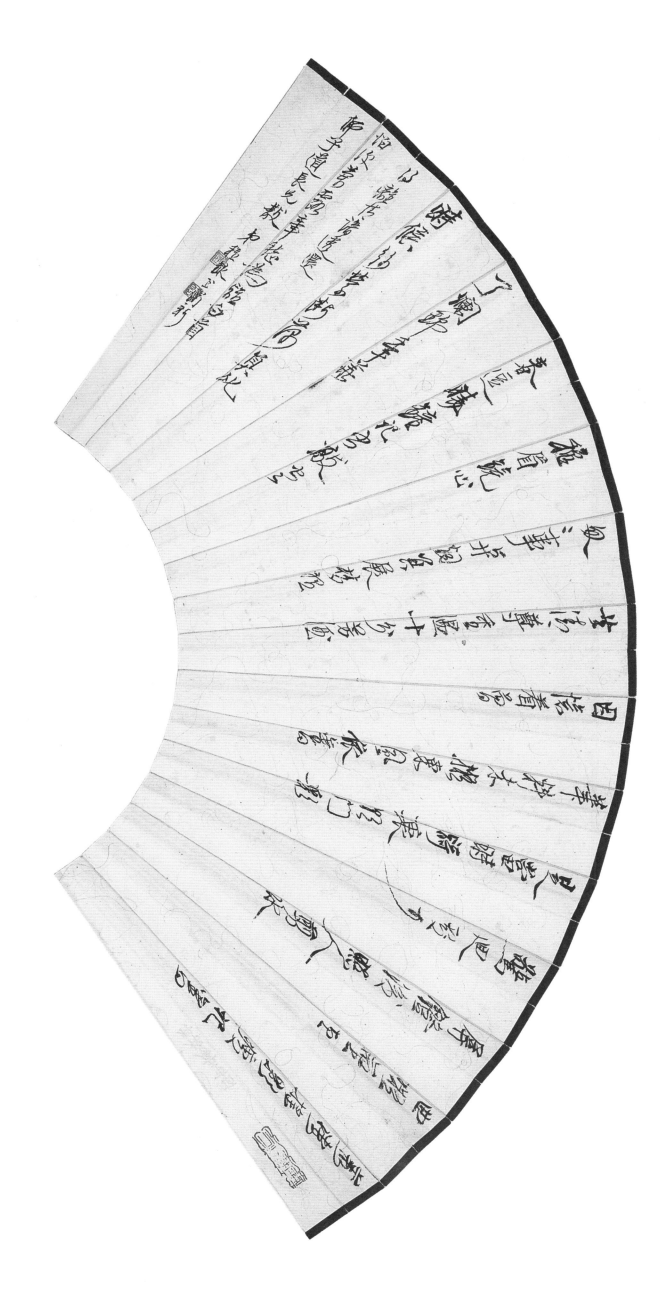

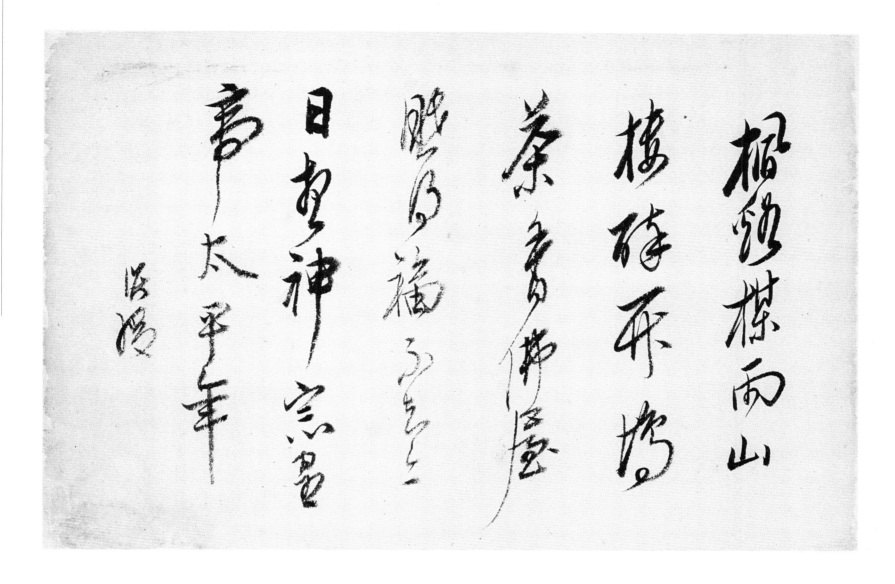

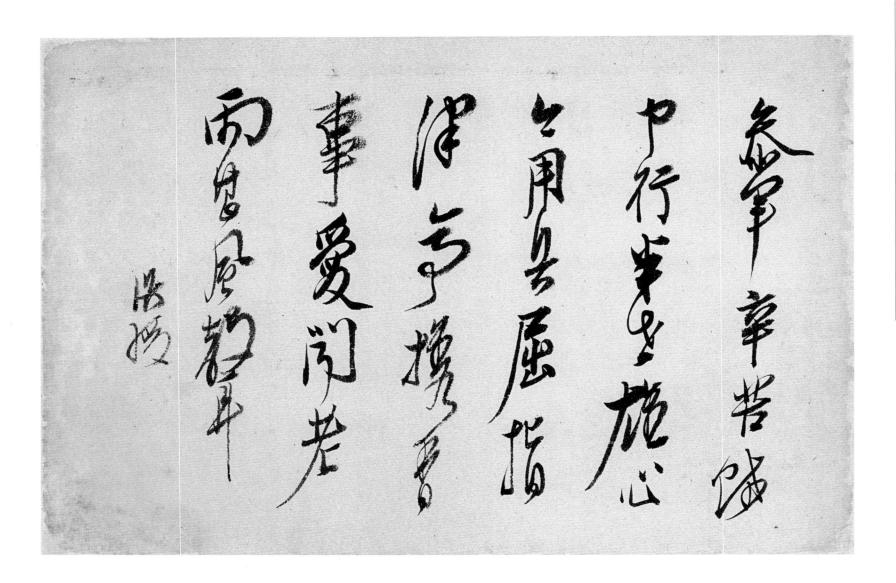


奏草章若飞
中行生坐施心
之用与屈指
得与手携書
事爱闲老
雨□風韶年




奏草章若飞

中行生坐施心

之用与屈指

得与手携書

事爱闲老

雨□風韶年

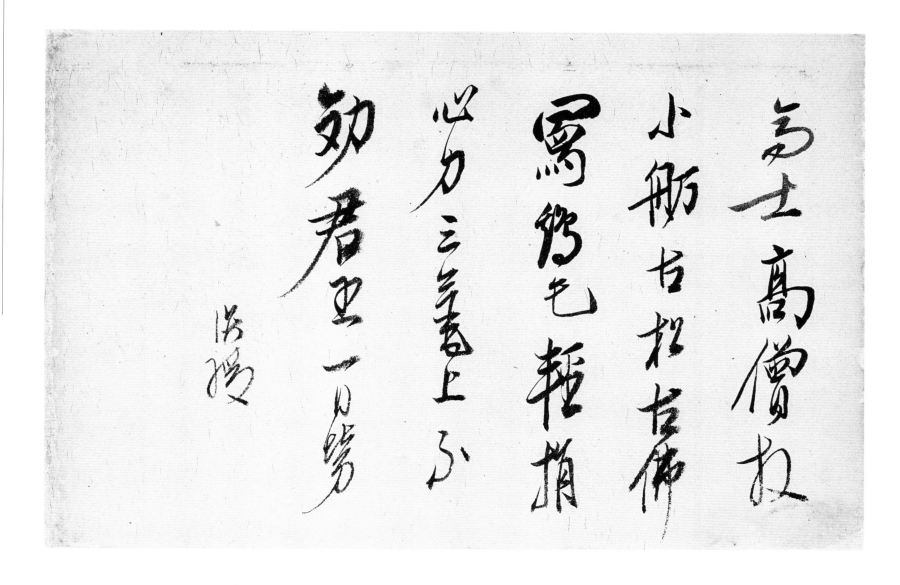

高士高僧松
小船古松古席
寫竹毛輕捎
必力三二盡上不
勁君丑一房
張瑞圖

百年壽士
鞭千里四海
生民岳一人
少简書宣夏
宦刻桐蓋玉
濃筆春

老蓮诗画来
之能人许高人
王右丞巫强且画
名宜宣笑打
将粉本寫其
廉

此明

重渡瀘所得

無所了五臺、

平昔毫用

之何失隨事

指東畫西所用

攤塌改一審

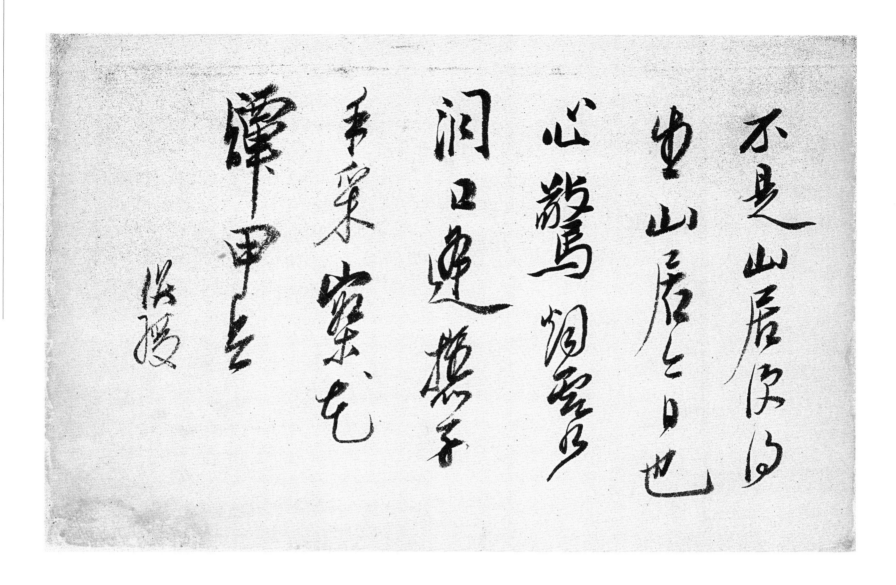

一叢亂石垂

三老逆葉井、

休覺信萬山

守穰縷西呈

寅昌殿清

龍

照授

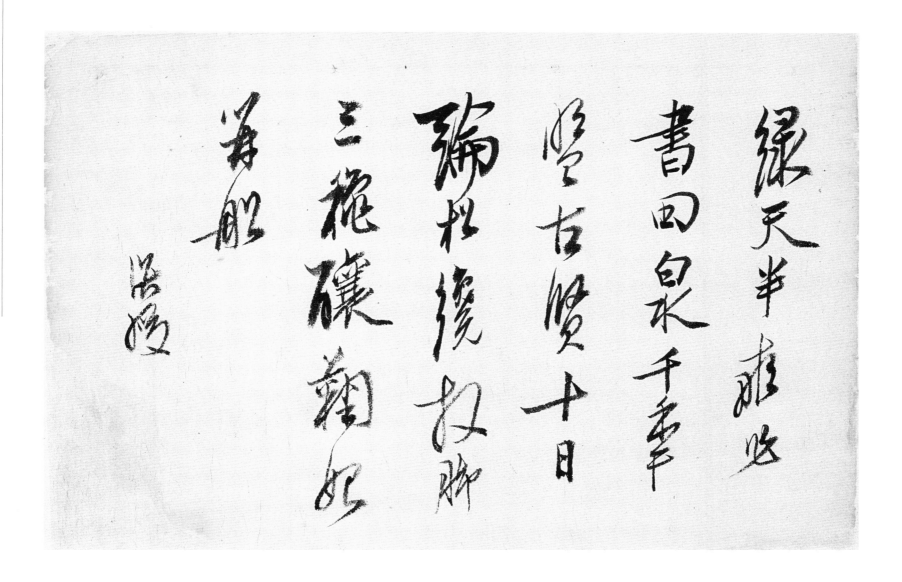

綠天半畝滙收

書回泉千季

堅古頃十日

編松後故脚

三推礦輌如

笋肥

涅陽

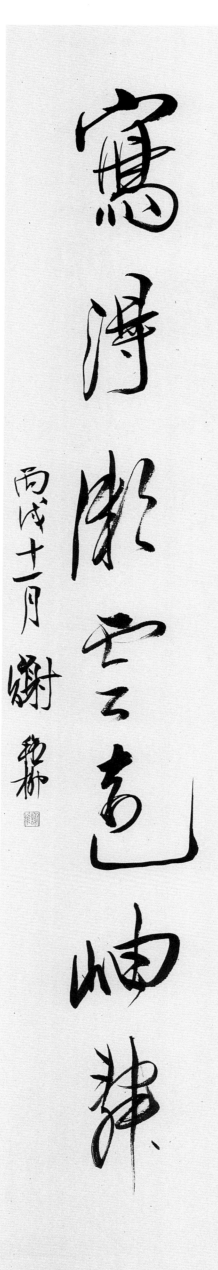

畫成溪水輕飼業

寫得湖閒雲盡岫峰

碧漪夫人方宗匹之

丙戌十月謝稚柳

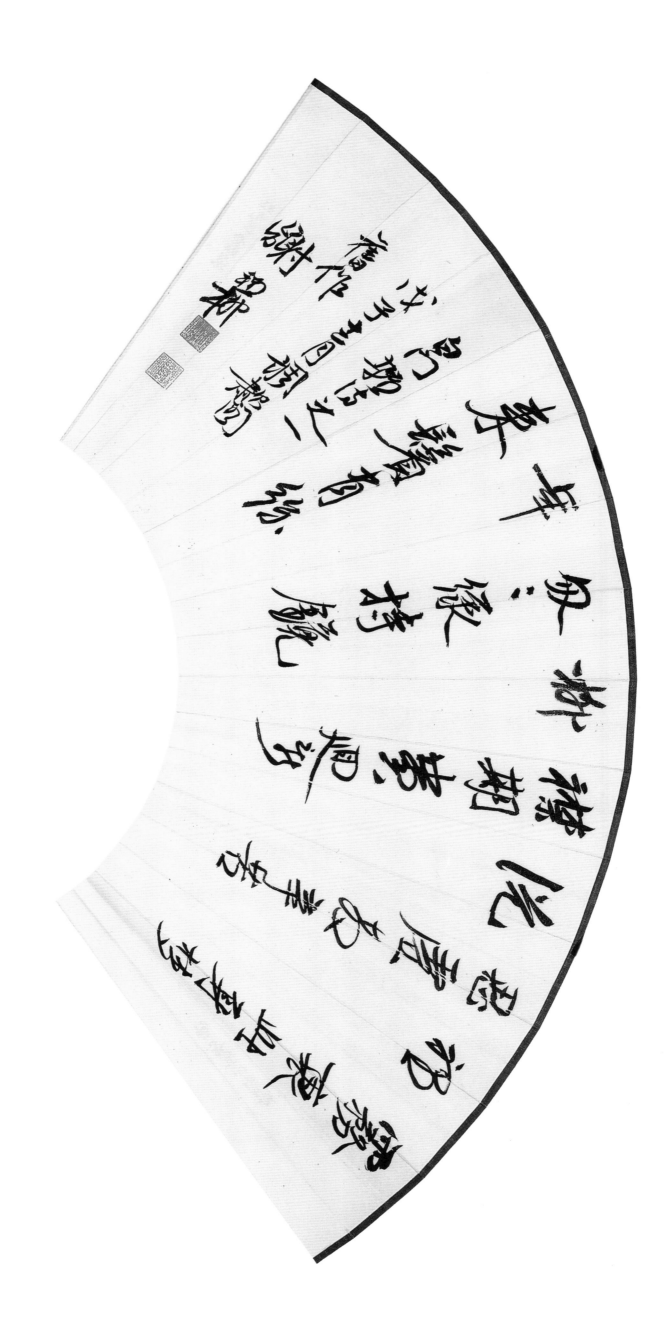

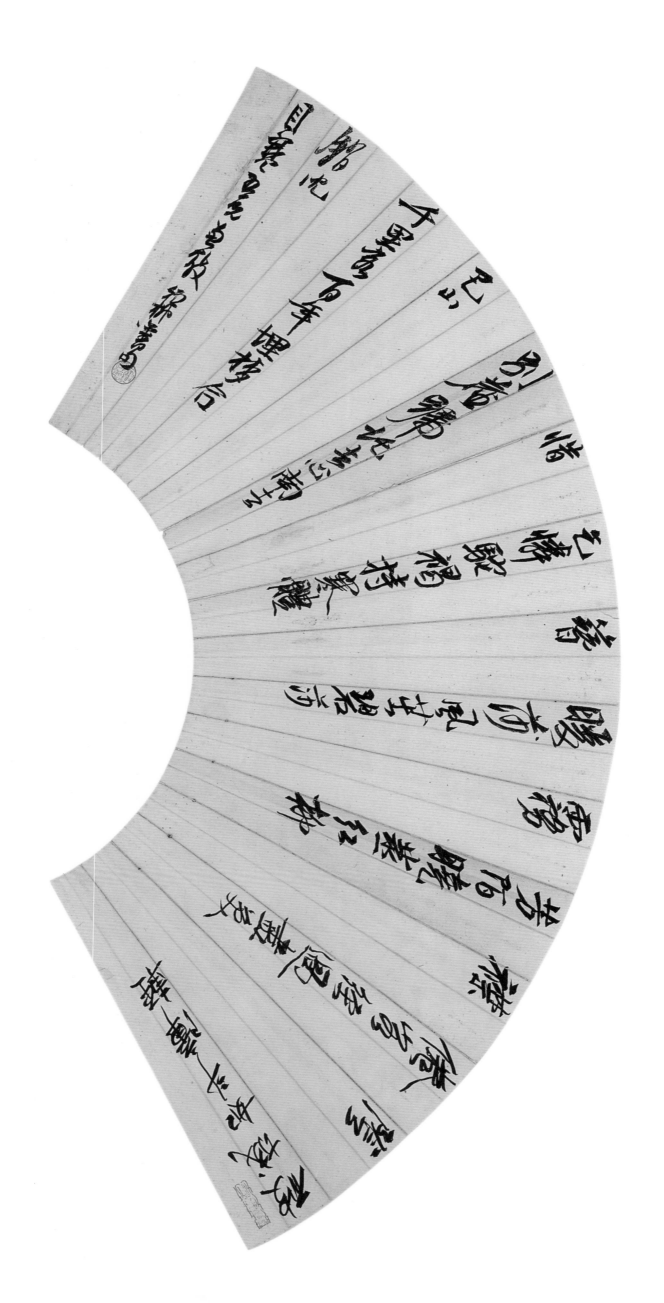

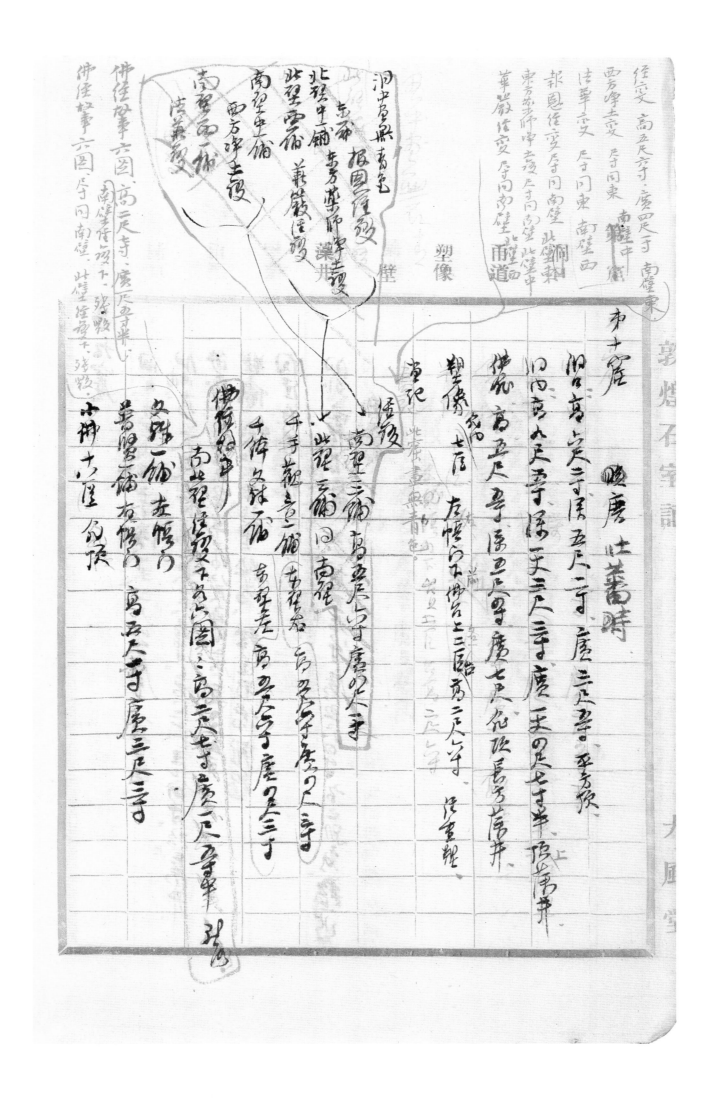

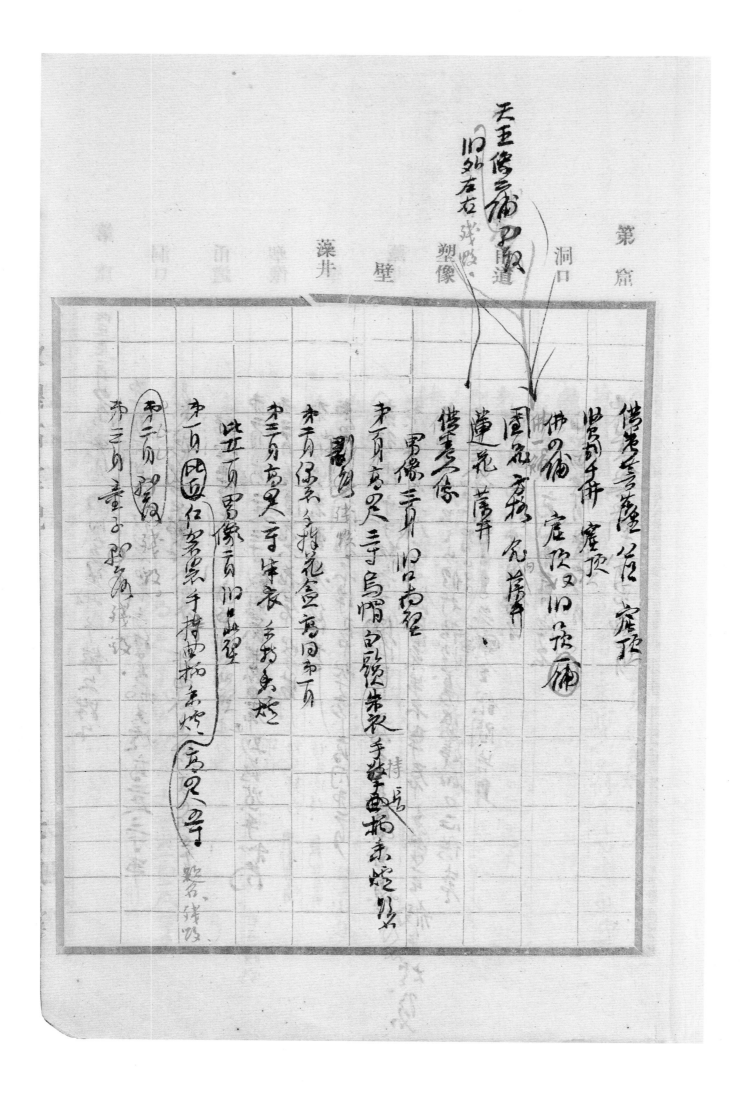

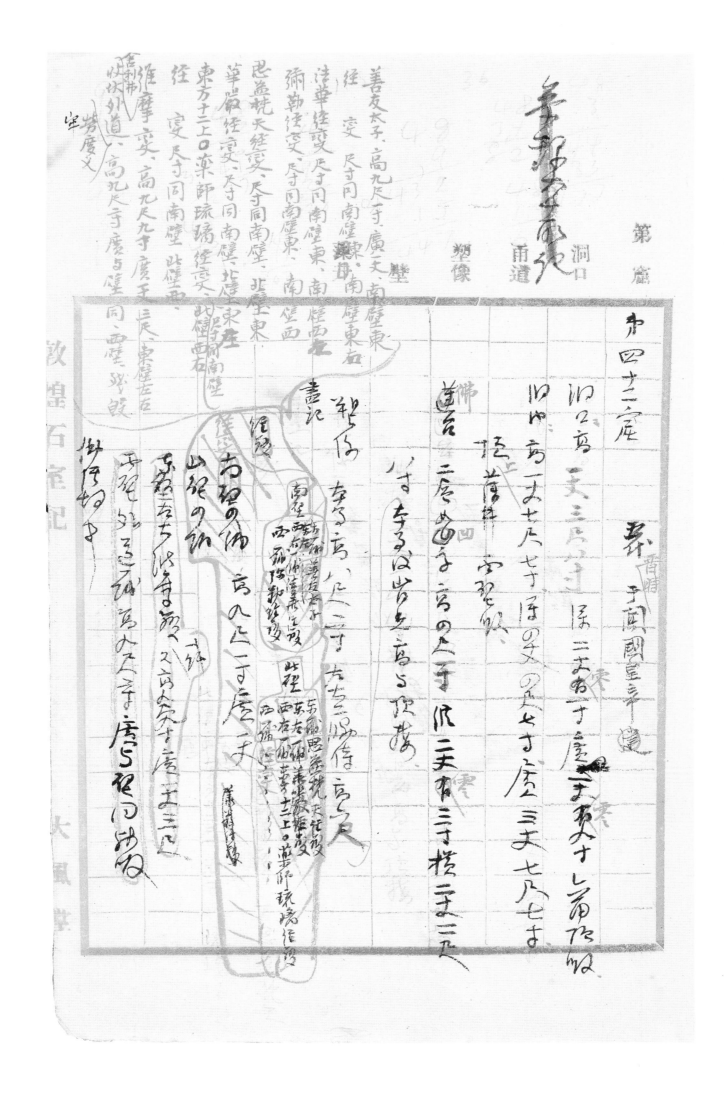

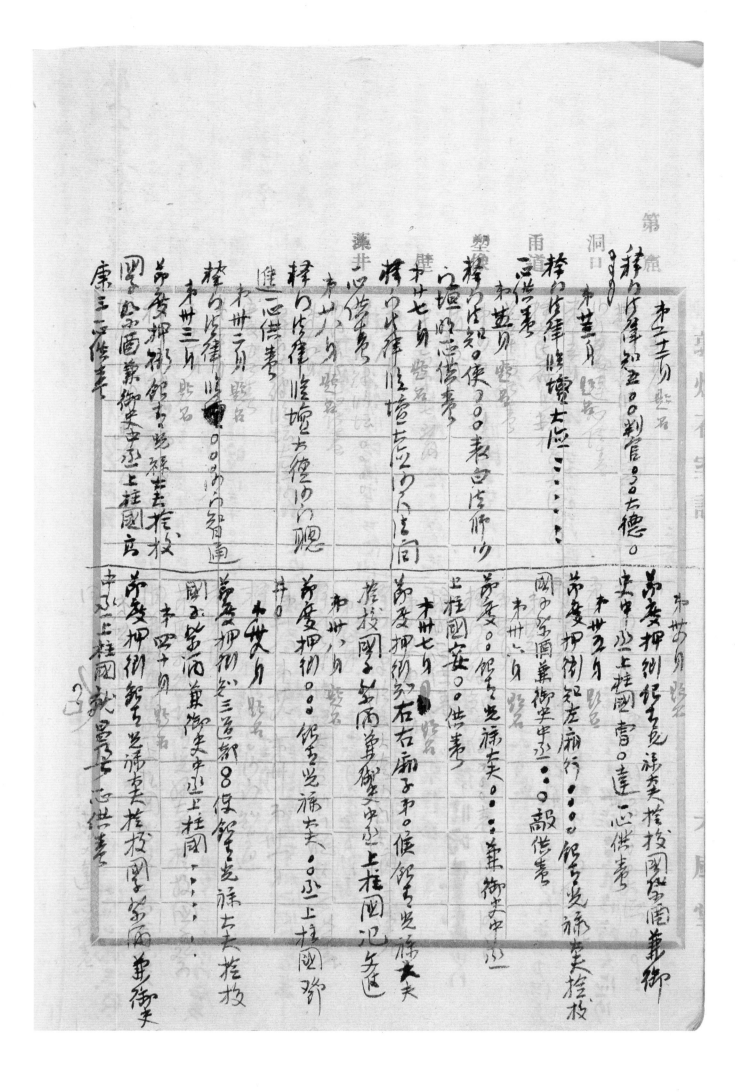

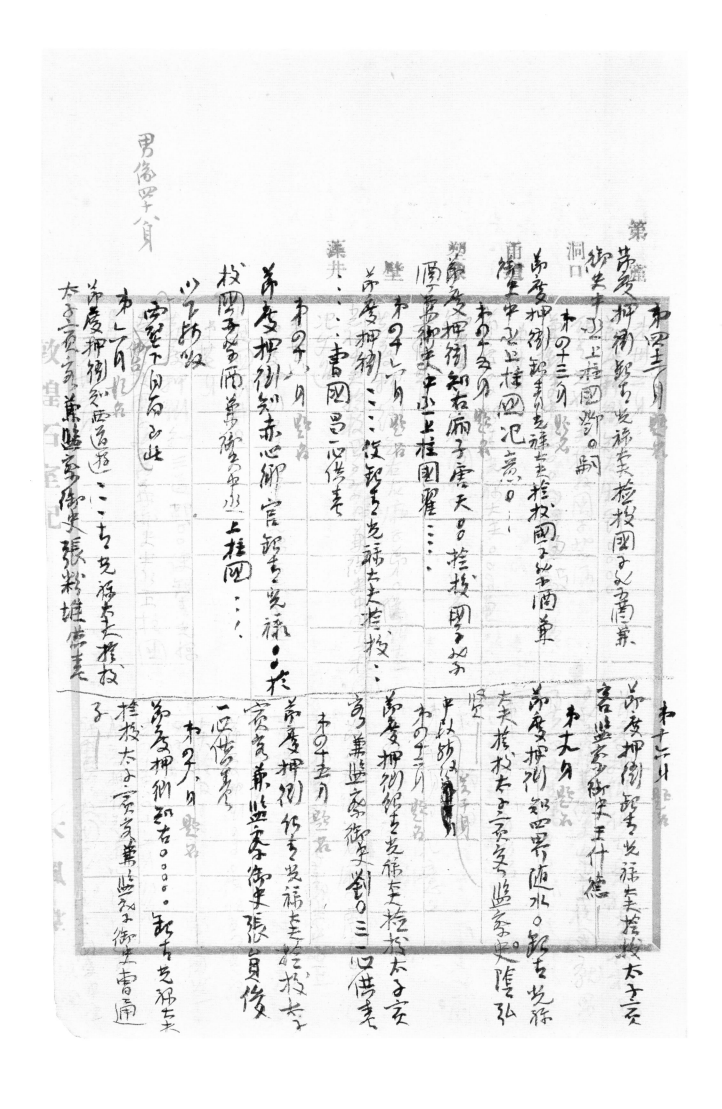

志雅堂雜鈔

圖書碑帖

周密公謹著

王子慶所藏御書足者十卷太祖三卷其一卷侍衛

親軍都指揮使党進請給獲閱賞四年九月凡

樞密院官皆兵押字不俱名不知渡江后如何合

放又因前囙打皷揀亭長行失去放停公覽乞

別給打登聞院皷也御筆不行又江南投來人

三名勝衣服及過西京撥軍名收管聖旨點定來

魚飲谿堂

心皆凸出數峰皆抱花心不言此物元楊駙馬家

物也　朱戢天王坐像　徐熙山水人物上有仁

宗无白徐熙二字一驢足妄十餘人　閑全山水

許道寧山水　黃筌畫秋山訪道上有唐詩云八

句　崔遼夜景二　勾龍爽張兒　鄧熙石二筆

墨粗牽徐目以為鄧熙然不然　董羽水石必渡

幅　王端出山佛　千里大渡幅一以為龙鬼西

子邵非

張受益云有一幅黃居寀海棠折枝馬移之二鷰

魚飲谿堂

舟興

再馬為人嗜使打<dead>告官家差役不均御筆与啓

後十七板 已上共四件 一卷忻州定襄縣開門棄

婦明人逐馬多支賜衣服絹等有差 又代州

界授来四人咨支賜衣服頭巾麻鞋絹等 又偷

刮契丹馬人支賜圖 一差沈泚祖以下勾當羈軍

洞<dead>東廟送監抛擲石等宣頭御筆直佳發旨

来牽宣首差張令鑼及防禦團練副使諸薇將軍

諸司副使衣庫使弓箭使甲庫黑使八作使尚<dead>

食使市易使副酒坊使宫苑使閑廏使右琺龍副

魚飲谿堂

從前見此書鈔本多不見此書固珍奇為

鈔一過惜錯字太多每借佳本校挍為快耳

甲寅十二月吉夜 棐□記

十二月二十四日假得粵雅堂叢書本校一過粵雅堂本亦有錯

字也 又記

魚飲谿堂

蝶戀花

湖上歸來春未晚 燕子雙飛 情暖梨花綻 細雨滿天風

滿院慈眉 斂盡無人見 獨笑小樓心意懶 江水滔滔 猶憶

江南岸 風月照 情人暗數舊遊如夢空腸斷

江城子

小閣深深春晝長 怕思量 斷離腸 閒掩珠簾 一任柳花狂

寂寞畫堂人去後 喚燕子 語雕梁

白石嵌花小曲廊 月昏黃 露微茫 寂寞深院 無計訴淒

涼 慈裏不堪聽雁過 流不盡 淚千行

菩薩蠻

調嘯閣

南園春盡飄輕絮畫堂燕子雙來喜芳草碧如絲人歸

微雨時　曉來風葉動驚覺綠窗夢簾外抑荼蘼

江音信稀

毿毿嫩柳拖金線遊絲牽惹桃花片人喜畫堂空佳期闌

諸東　小園花又吐梁上鶯新乳竟日蝶交飛阮郎歸不

歸

題吳小儇武陵春圖　武陵春

妓女聰慧真者歸武陵春自少喜讀書能短吟五七言

絕句鼓琴自能譜調遇客不以箏琵琶取媚客有強其

歌者歌宋詩鍊數闋弦之莒莫之解務不樂真自

嗟曰墮落塵業境昰儂本心也卜江南傳生往來殷密

生警敏亦善吟纞好者五載生偶以詿誤出戍廣

西真獨其幣賞挺之不得毎寄書報已死許生沒

戍真夏慌成疾不數月遂死所存有珠璣囊雞肋

集傳於人間

曲裏花風初入破半吐酣紅搖蜀國舒中孤篤悲一夕翠延

秋 天荒地老人情死怎奈此鄉休心事吟牋好在否流

恨畫圖又

調嘯閣

弘師之藏頗頗轉十三本

驚叔次過瀘□未得見惶

疾四艮□上□

道信甚善□場尉盛□□用

常臺刊□□特寶正也□占

搨帖不見□□

之海　來書

鈍叮

青石

孔師：上月奉

手諭，所開藥方，頃始配到，昨得

此劑，芳勝仍用代用品，今日已服畢

甲四帖、並無任何不良徵象，

善萊迫來病次好些，腳麻略減輕，

麻刾依舊，發嘗時作，而半月來增加

心跳，如招犬疼痛，則心跳猛刺，言者

愕等，平鳴後腫子甚苦，

此局药铺博次，一藥必方必南以差半帖，

如邑實已无极，則另方仍往再置，上次

師而示藥方已置盡六劑。

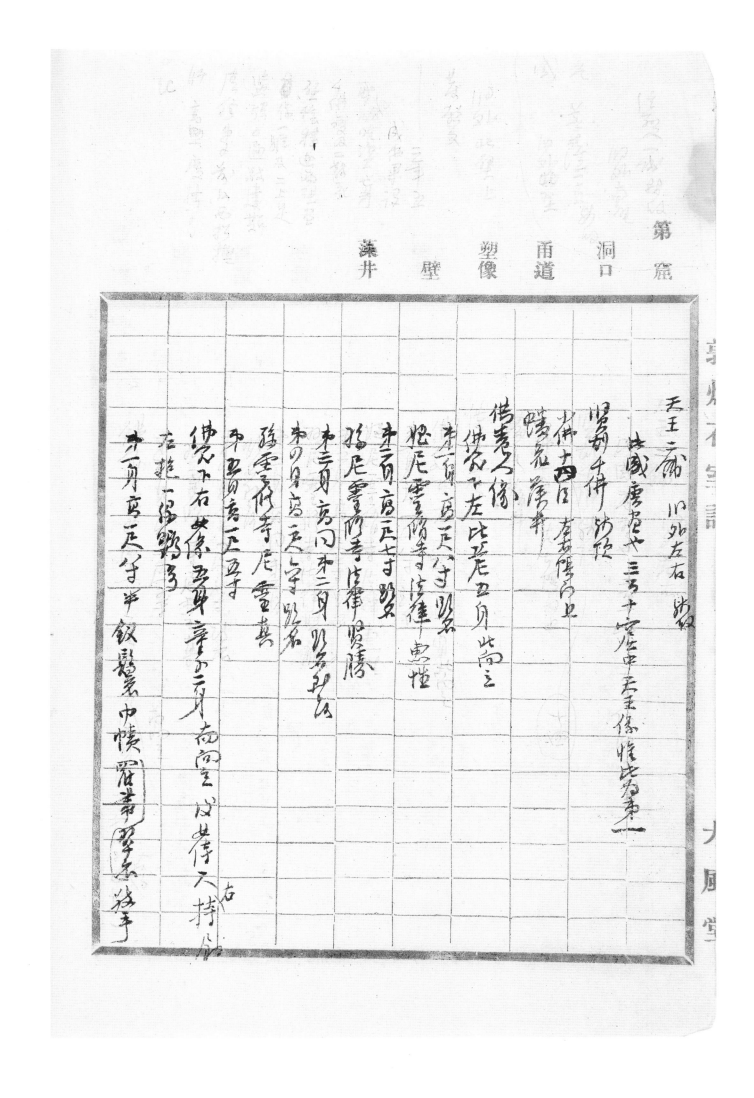

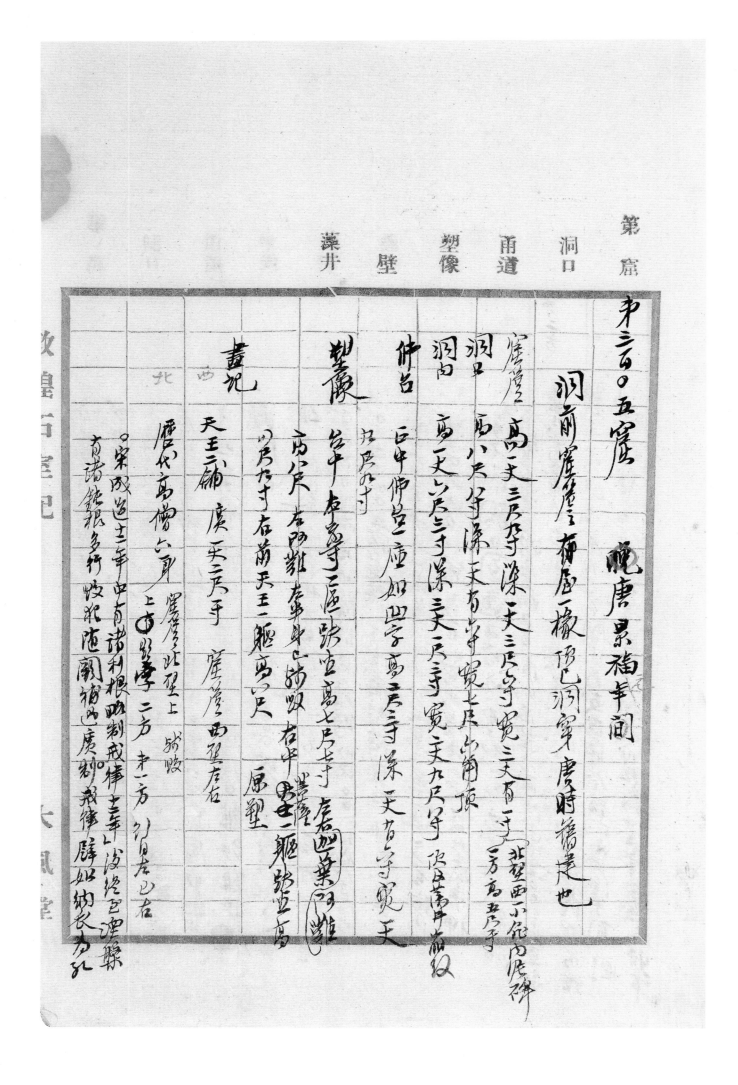

第窟　第三百〇五窟　晚唐景福年間

洞口　洞前崖簷……

甬道

塑像

壁

藻井

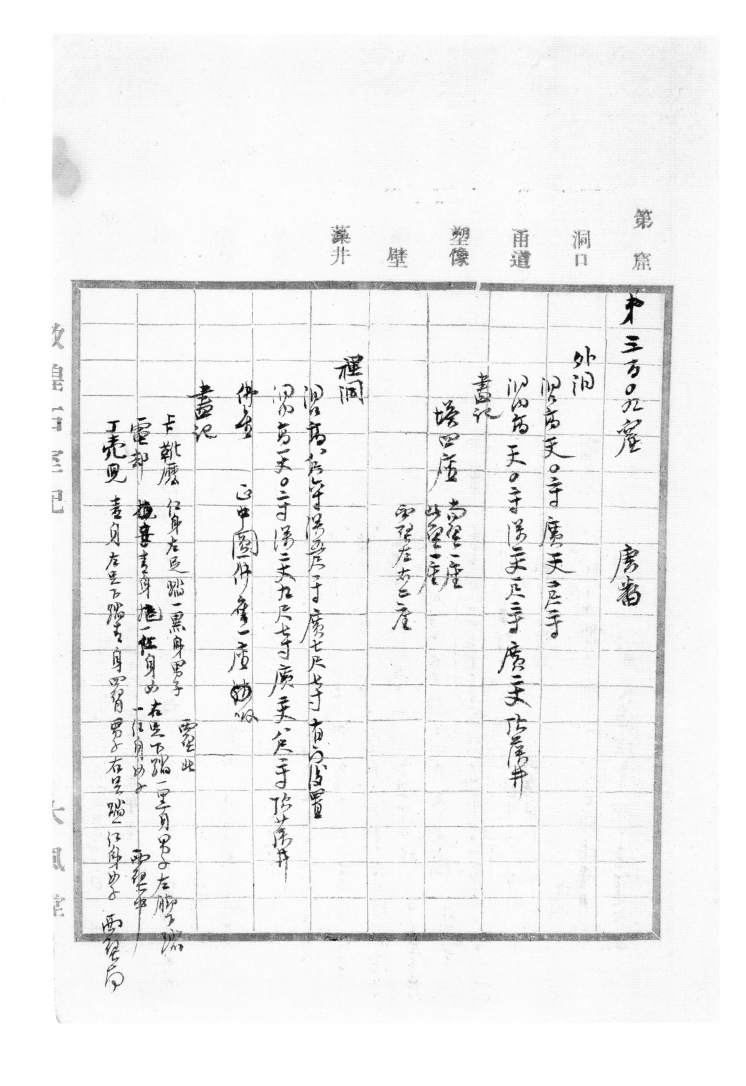

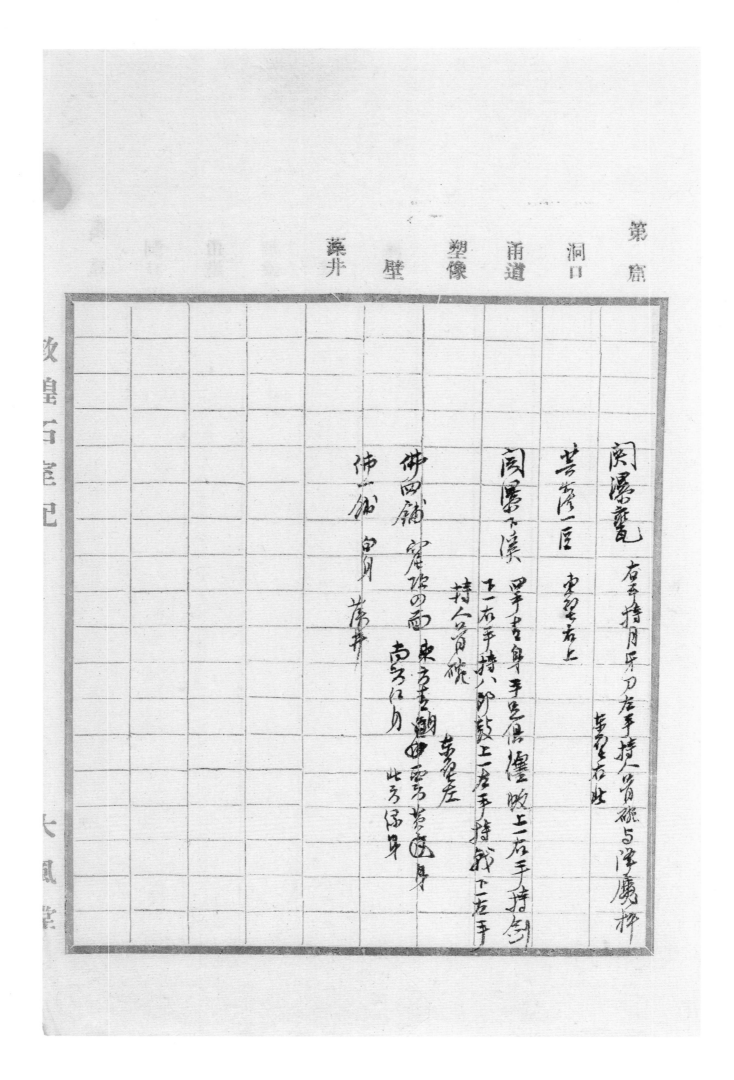

伯鷹吾兄先生前奉

手教並尊著附致俱已拜見畫中

想已

鑒及　書畫展此時間必邏僅又

畫玉台　東刻復及讀及玉畫

供你查色……寶不勝榮幸

垂慶舉行敬煌畫展

……等祝宇畫覺……

古人……史其真宗敬……

其皮色也同

大作遙寄拜讀……

……沈以言中……

……刊生讓……顧得之……

……歷川此……

會附成一書……沈為諧……暄

騰氣如怦懷仰不盡書初伏推

……弟敬上

……弟稚克拜上……十七日

……月即能由逕西有蔓仲峽……

十窟尚棚遞世便月……遇川……

在朱夏……倫寓去西軍政部軍書張

……西……

八……紙及……又

五年　壬子　七十二歲

正月廿三日為芝峯作優鉢曇墨花圖　紙本

二月望日為煥伯作汪亭山色　宋紙墨筆　石渠寶笈

四月廿七日效董體為清閟閣圖　紙本墨筆　石渠寶笈

春作春山圖　高道素題　宋徃墨筆　唐宋元名畫大觀卅之弟十頁　石渠寶笈　按董體蓋謂此苑

七月朔日為昌言尚書作孤亭秋色圖　宋徃墨筆　石渠寶笈

七月望日作容膝齋圖　宋徃墨筆　石渠寶笈

九月六日為潘伯擭作松亭思　沈石田乾隆跋　紙本墨筆　石渠寶笈

同日為用言題周大樣作秋樹簡石　紙本墨筆　石渠寶笈

是為岣嶁作山水　紙本墨筆

六年　癸丑　七十三歲

初月廿日与顧安張紳合作古木竹石　倪瓚為通元作　楊維楨題　紙本墨筆　石渠寶笈

魚飲谿堂

中秋題趙□畫□山水卷　石渠寶笈

八月廿六日為白石畫作松谿亭子　紙本墨筆　歷朝名繪卅三集第十頁　石渠寶笈

十月与趙善良□畫高雄作狮子林圖　宋紙墨筆　石渠寶笈

七年甲寅　七十四歲　十月十日卒

二月七日為魚筌上人作修竹圖　張紳　王□玉　杜堇　吳寬題　絹本墨筆　石渠寶笈

二月為廷學作浦城春色圖　絹本著色　石渠寶笈

仲春題黃大痴溪山雨意圖卷　石渠寶笈

三月四日礙翁李□畫　詩贈寧仁仲醫師　即題王子□作客膝齋圖　石渠寶笈

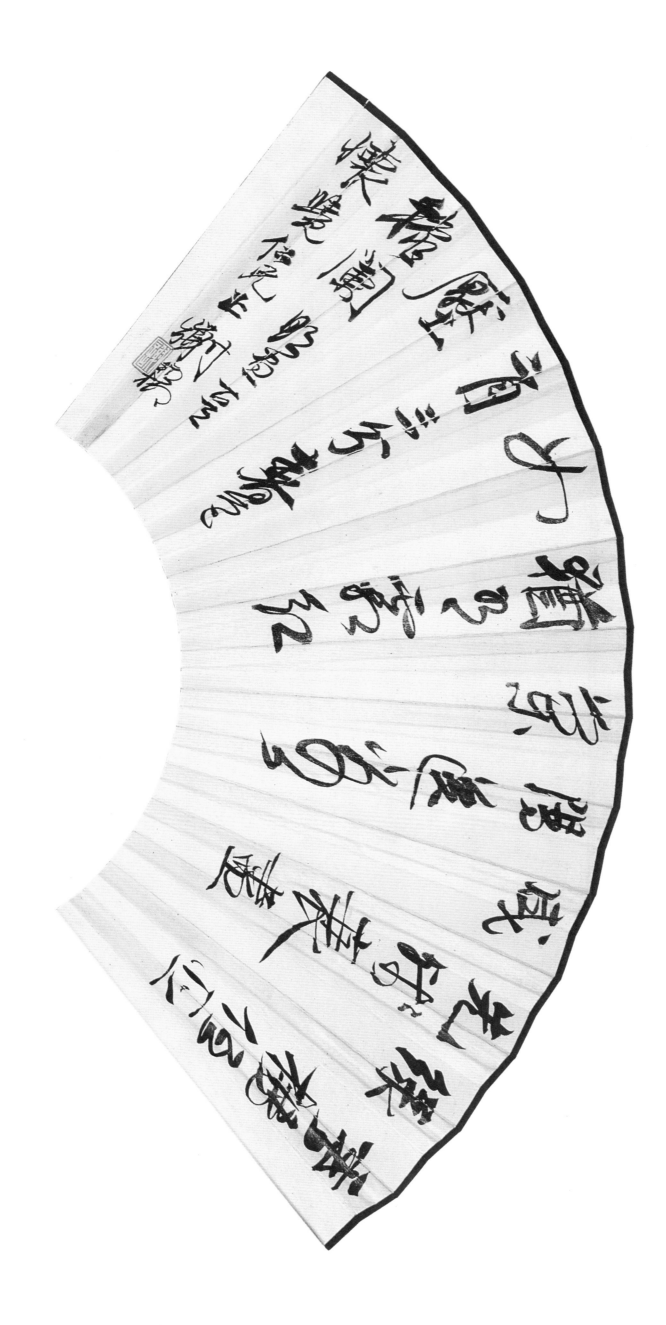

小山詞序

晏叔原，臨淄公之暮子也。磊隗權奇，疏於顧忌，文章翰墨，自立規摹，常欲軒輊人，而不受世之輕重。諸公雖愛其才，而又以小謹望之，遂陸沉於下位。平生潛心六藝，玩思百家，持論甚高，未嘗以沽世。余嘗怪而問焉，曰：我盤姍勃窣，猶糠粃罪於諸公，憤而吐之，是唾人面也。乃獨嬉弄於樂府之餘，而寓以詩人之句法，清壯頓挫，能動搖人心，士大夫傳之，以為有臨淄之風耳，罕能味其言也。

余嘗論叔原，固人英也，其癡亦自絕人。愛叔原者，皆慍而問其目，曰：仕官連蹇，而不能一傍貴人之門，是一癡也。論文自有體，不肯一作新進士語，此又一癡也。費資百萬，家人寒飢，而面有孺子之色，此又一癡也。人百負之而不恨，己信人，終不疑其欺己，此又一癡也。乃共以為然。

雖若此，至其樂府，可謂狎邪之大雅，豪士之鼓吹，其合者《高唐》《洛神》之流，其下者豈減《桃葉》《團扇》哉。余少時間作樂府，以使酒玩世。道人法秀，獨罪余以筆墨勸淫，於我法中，當下犁舌之獄，特未見叔原之作耶。雖然，彼富貴得意，室有倩盼慧女，而主人好文，必當市致千金，家求善本。曰：獨不得與叔原同時耶。若乃妙年美士，近知酒色之虞，苟能卽離儒

補亡一編補樂府之亡也叔原往者浮沈酒中病世之
歌詞不足以析醒解愠試續南部諸賢緒餘作五七
字語期以自娛不獨敘其所懷兼寫一時杯酒間見所
同游者意中事嘗思感物之情古今不易竊以謂篇
中之意昔人所不遺第於今無傳身故今所製通以補
亡名之始時沈十二廉叔陳十君龍家有蓮鴻蘋雲
品清謳娛客每得一解即以草授諸兒吾三人持酒
聽之為一笑樂而已而君龍疾廢臥家廉叔互世昔之
狂篇醉句遂與兩家歌兒酒使俱流轉於人間自囤
郵傳滋多積有竄易七月已巳為高平公綴緝成編
追惟往昔過從飲酒之人或壠木已長或病不偶考
其篇中所記悲歡合離之事如幻如電如昨夢前塵
但能掩卷憮然感光陰之易遷歎境緣之無實
也

右黃魯直小山詞序晏小山自序各一篇余既愛
誦小山詞及讀山谷序言又深愛其為人自謂
真能知小山者他日得暇嘗思就補之序文演
為畫圖因循不能就鑒下車叢書中翻得小山
詞因前先錄此二文以寄其意云癸巳十月十日
魚飲谿堂蔣柳居士記

畫史

襄陽米芾元章撰

杜甫詩謂薛少保惜哉功名忤迸但見書畫傳蓋老儒汲汲於功

名豈不知固有時命殆是平生寂寥所慕嗟乎五王之功業等

為女子笑而少保之筆精墨妙擘卲亦廣石泐則重刻絹破則

重補又假以行者何可數也然則才子鑒士寶鈿瑞錦繅襲數

十以為珍玩回視五王之煒二皆糠粃埃壒吳廷道哉雛孺子

知其不速少保遠甚明白余故題所淨蘇氏薛稷二鶴云遼海

未稀顧蠻蟻仰霄孤喉留清耳從容雅步在庭陳浩蕩開心存

萬里欒軒未失入佳談寫真不妄傳詩史好事心靈自不凡臭

米芾畫史　　　　　　　　　　　　　　　　　　　一

　　　　　　　　　　　　　　　　　　　　　　魚飲谿堂

內合同等印，並見前
十六至反，一至七頁．
江南府車中畫畫至
多，其师记有建業文
房之印，內合同印，集
賢嚴書院印，此畫印
之謂之金圖书，言惟
此印以黃金為之
沈捨補筆誤
二十七頁，葉某某咸車

無筆踪其二庶非歲月不可了一畫人間未見其如此之細且

工雖太密茂林中不虛而種〻木葉古未有倫今固無有与余

得於丁氏者無以興也

蘇氏種瓜圖絶畫故事蜀人多作此等畫工甚非閣立本筆立

本畫皆著色而細銷銀作月色布地今人收得便謂之李將軍

思訓皆非也江南李主多有之以內合同印集賢院印三之藍

收遠物或是珎貢

潤州節推莊鼎字節之青州人收麻紙爾雅圖衣冠人物与蘇

蘇氏一同

閱同真迹見二十本范寬見三十本其徒甚多滕昌祐邊鸞各

右米芾畫史自晉至北宋先後所記條貫錯雜於人於事

或不復相屬予病其省閱不便因重為次第原一百九十

三條茲節去其無闕者八條又雒陽張狀元師得家一條

与李成淡墨如夢霧中原屬相聯茲分為二條共為一百

八十六條又所鈔依汲古閣本其文字頗有乖誤或不可

解寶南宋寶音山林拾遺其中畫史与汲古閣本殊有出

入然亦有錯雜未安處左明時別出鈔本不一汲古閣本

所依者蓋即當時所傳之鈔本与南宋本雖互有出入然

亦不能芝孰為是耳一九五五年十一月九日

此本原為健碧所鈔怒々遂將廿年巳日就敝破因重抄

米芾畫史　一　　　　　　　　　三十　　　魚飲谿堂

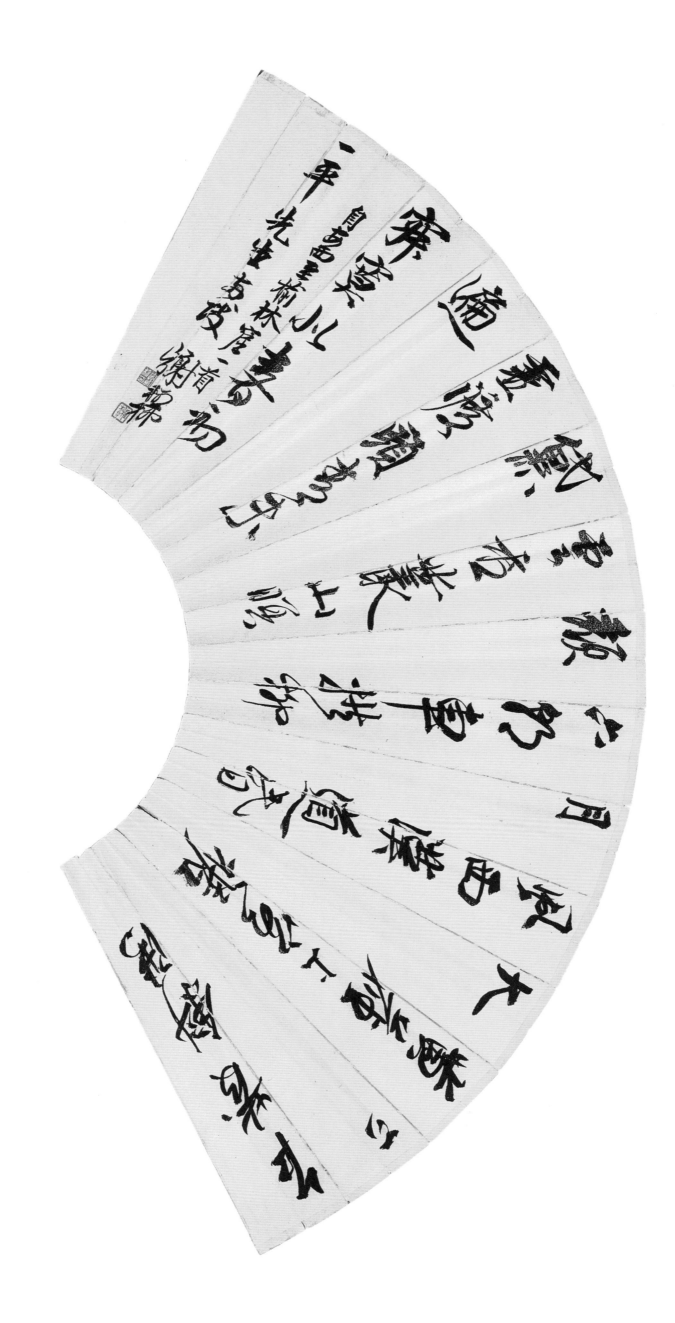

書畫旨

書畫旨

新安詹景鳳東圖甫著

書旨上

自混沌開天地精華至羲皇卦畫而始洩韻學雖云

自龜文鳥跡竅根六十四卦之畫畫非字而字不

能離畫自成韻第緣而損益錯綜之爾至乃字成而

神鬼夜哭非以化權在我將令百神而受制耶然則

字而未通神明焉可謂字立而經藝出天地之巨

我且能為步算為經畧為刻畫分限況於鬼神乎

王充嘗辯雨粟鬼哭云河圖洛書聖明之瑞應也雋

書旨上　　　　　　　　　　魚飲谿堂

書畫旨

書旨上

書旨下　論國朝書名

詹希原

張　羽　徐賁

朱　同　朱日可　邵思宜

危素

詹儼

宋璲　宋濂

宋廣

魚飲谿堂

文煥吾兄遠

教又久佇望為勞力伏承

興居佳裕至二前問伸候之言狂陰黑酒

勞甚美海上以麥精蒙恤

見和之幸爾

見示照依堂聊為此郡耳

各安卯柳珠壽

育十日

蘭亭繭紙入昭陵至今

遊絲禊帖龍騰龍亦雲從出新

意細腑入骨少陵鷹徐家父

吾今見字如出口中藏楞峰

山傳刻典刑立手載筆住雒陽

張杜凌詩書表應便此編素素

志優姫長眠潛內外態五環

飛燕謫豗慎言奧亡守

真妙吾隨買劍球揮營

鬼魅全螭隱蹤陸之室畫揮間

水三多難散去言觀勝年傳

沈誇支朋書畫元點畫自爲揀票

冠書始藥唇本翠情秋書爲石至玄

風陛他年割爲臨解臨玉至玄同妹限

伏膺　建業同志正　經朔翠松松

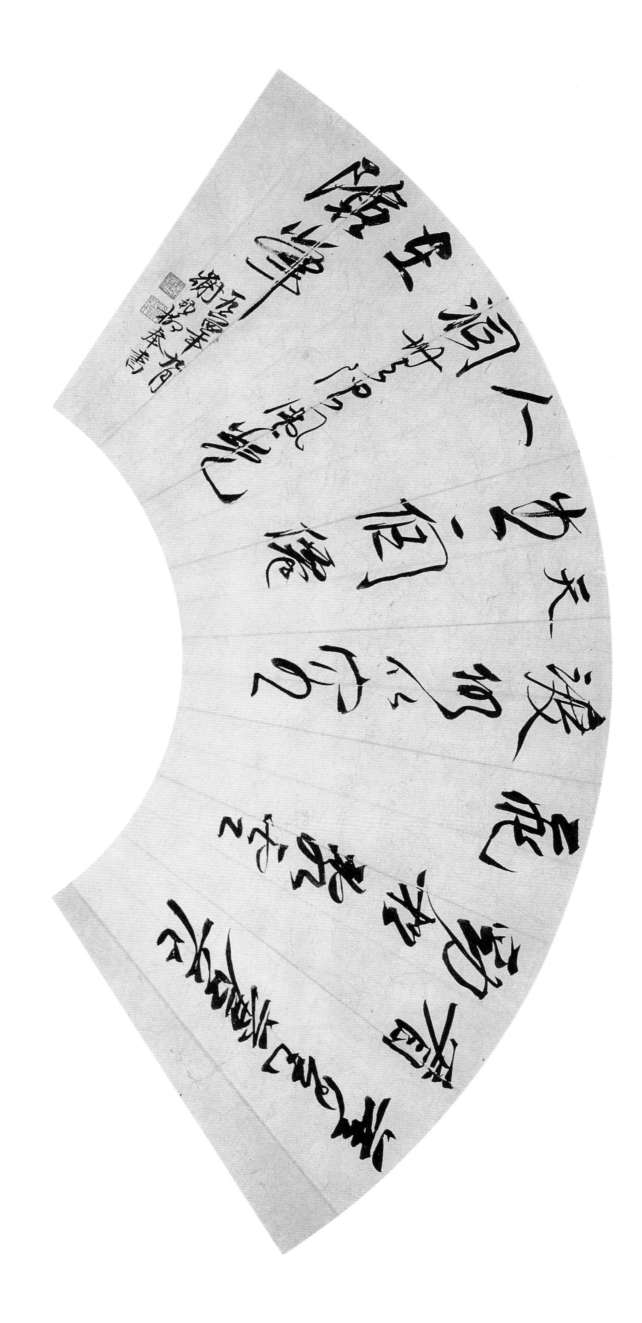

畫繼補遺序

予自齠齓及壯年嗜畫成癖每見奇蹤古蹟不計家之有無

傾囊倒篋必得之而後已否則懘懘若有所遺失故多託朋之

所竊笑今老矣平生所藏固不多而所見亦不少第眼炎宋中興

以後畫手牢多孤工取巧兩行華傳彩不遠前人能雖氏科目

亦可廢而不書剡有畫錄畫品畫斷五代有畫補宋有

畫評畫徳畫史畫譜畫繼不特纎諛燔名其間亦寫賢豎

予不自揆輒作畫繼補遺一卷自紹興終底德祐分為二卷上卷

載繅紳搢紳道士庶下卷載畫院眾工貽諸同好不異脫驂

韋博閎君子尚補成之大德二年戊戌立夏一日吳郡莊肅

魚飲谿堂

有刊本行世而補遺一書向熙傳本乃諸家書目中亦未之見戊申

秋仲借鈔於查氏願二齋為以人羅鶩俱文予鈔本也其自序云

上卷載繪神諸僧道士庶工卷載畫院環工往畢出以示諸人似非

畫院中者乃列二卷之末疑有錯誤今照別本校正不敢盍為改易

云

乾隆己酉夏青　海鹽黃錫蕃識於醉經樓

畫繼補遺跋終

莊肅字初恭號蓼塘上海人宋末為秘書小史宋亡家居不仕藏

書凡八萬卷藏畫亦極富明汪珂玉珊瑚網載其所藏畫目

近得閱此書而記雖拔技窮陋目鄧公壽畫繼雲居諸書所記

宋南至家此甚為其先何亦淒乃取同草之房錄一過以備他日

極考之助近年予時患血壓五復犰盥心疾終日顃目睿眩

昔汝波濤戔乎百凡俱慶此醫寶三十數頁錄未竟雲白

支炳不文信乎廢人矣一九四年十月二十日鎧六記

魚飲谿堂

畫繼補遺目錄

卷上　二十三人

宋高宗　蔡肇　郭思　程若筠

蕭太盡　楊李衡　僧覺達　僧趙弦

趙伯駒　趙伯驌　王文國　禹和之

趙大亨　衛松 單邦顯　老戴　趙子雲

惠齋塵　陳容　法常　陳珩

趙孟堅　俞徵

卷下　六十三人

李唐　蕭照　周儀　吳炳

魚飲谿堂

畫繼補遺卷上

宋高宗天縱多能　書法冠絕　出唐宋帝王上　萬幾之暇時

作小筆山水專寫煙嵐昏雨難狀之景　非孟廏所可企及也　予家

舊藏山景橫卷上親題西湖雨霽四字　又二磧頭其二題一析日禦未

雲深隱連山雨未晴　其言子敢訪戴松月天趣

蔡筆字天夒丹陽人登進士第仕至郎官畫山水人物好作枯槎

老樹怪石奔湍青見雲畫老柔皆載西施圖予家二百有早行圖

郭思熙之子亦善畫　徽宗稱熙孫孜甚子以雲業興家仕正學

士予嘗見其崇巖中廊制畫山海涯圖甚軍瑞馬所得書絹貴法

魚飲谿堂

畫繼補遺卷下

一

李唐字晞古河南人宋徽宗朝曾補入畫院高宗時主康邸唐嘗

避趙事建炎南渡中原授擭唐遂渡江幻杭東縁得幸高宗

仍入畫院善作山水人物最工畫牛予家舊有唐畫胡笳大拍高宗

敕書劉商羣詩每拍留空絹俾唐圖畫亦嘗見高宗稱獣唐晉

矢公後國圖模卷有以覓高宗雅愛唐書也

蕭照世傳建業人貌知書亦為畫康中中原呉火阮八太行

山為盗一日羣賊摭刼李唐極其行囊木遇粉篋畫筆而已遂知

其獨氏照雅閗唐名即發羣賊随唐南渡渡淛祝笑唐威耋金之

遷畫以際發撲之後亦補入畫院照法唐筆法瀟灑超逸予家旧有

顏輝　字秋月廬陵人宋末時能畫山水人物鬼神士大夫皆敬愛
之

今穰字大年趙藝祖五世孫也官至崇信軍節度觀察留後贈
開府儀同三司追封榮國公游心經史戲美翰墨尤洧意於丹青之物
令松大年弟也亦善丹青調鷰煤作光黑尤善作狗意態逼眞

畫繼補遺卷下終

跋一

黃君椒升以明人羅泌文所書畫繼及補遺一書貽予予以

汲古閣本畧校一過其補遺二卷津逮秘書所無乃元大德閒程

幼榦所著者始自紹興終於德祐百四十餘年間後游八十餘人

多之補其遺編其中有與畫繼相同者如手昌晞遠之穰之松之

屬其說不妨兩存　余略鈔錄以附公壽畫繼之後若從史畫君

付諸剞劂以同好為乾隆乙酉竹房吳逵書

跋二

右畫繼補遺二卷元吳郡莊肅幼恭所撰斷自紹興

終底德祐網羅姓名以補鄧公壽畫繼之所未備焉畫繼已

魚飲谿堂

書具偏隨沈研好墨

未濃時書被催成早

舞衣臨風楊柳裊

贈采華連枝弟搖

流光絲些拋光明上

拈鬢些筆坐一喚世些

鳥絲梳文夕酒痕鷹

褪羅顏草　探雲華

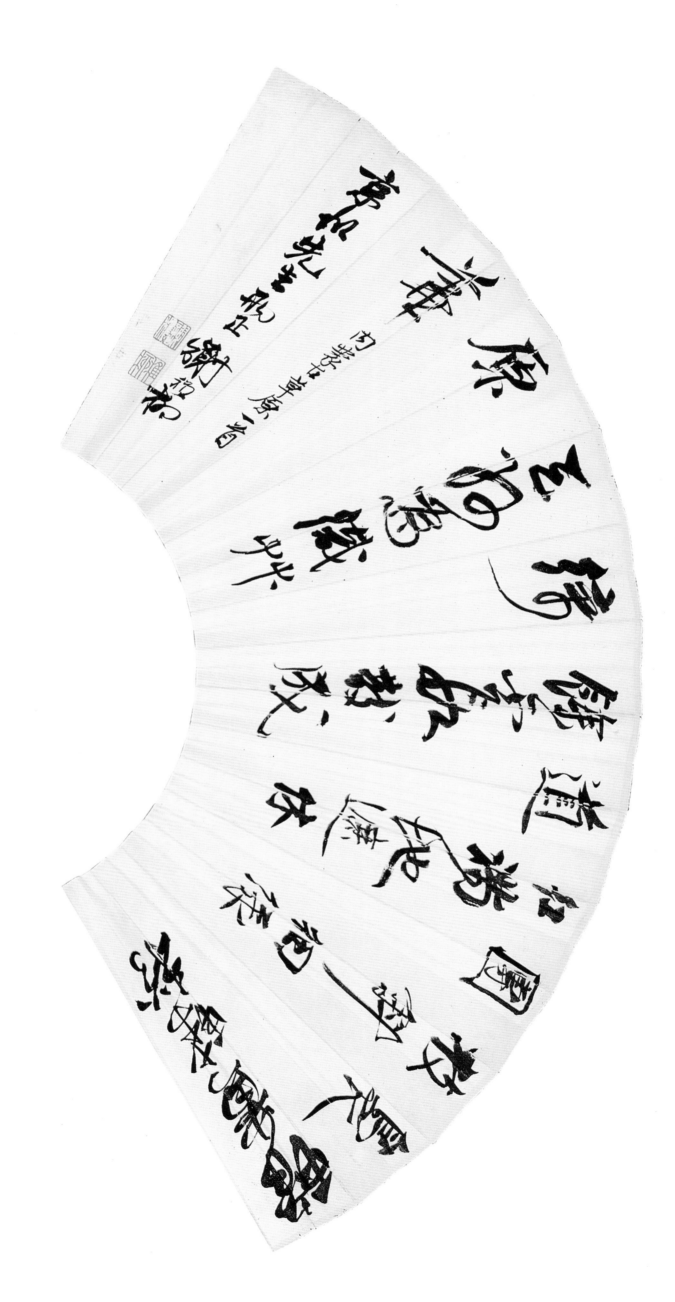

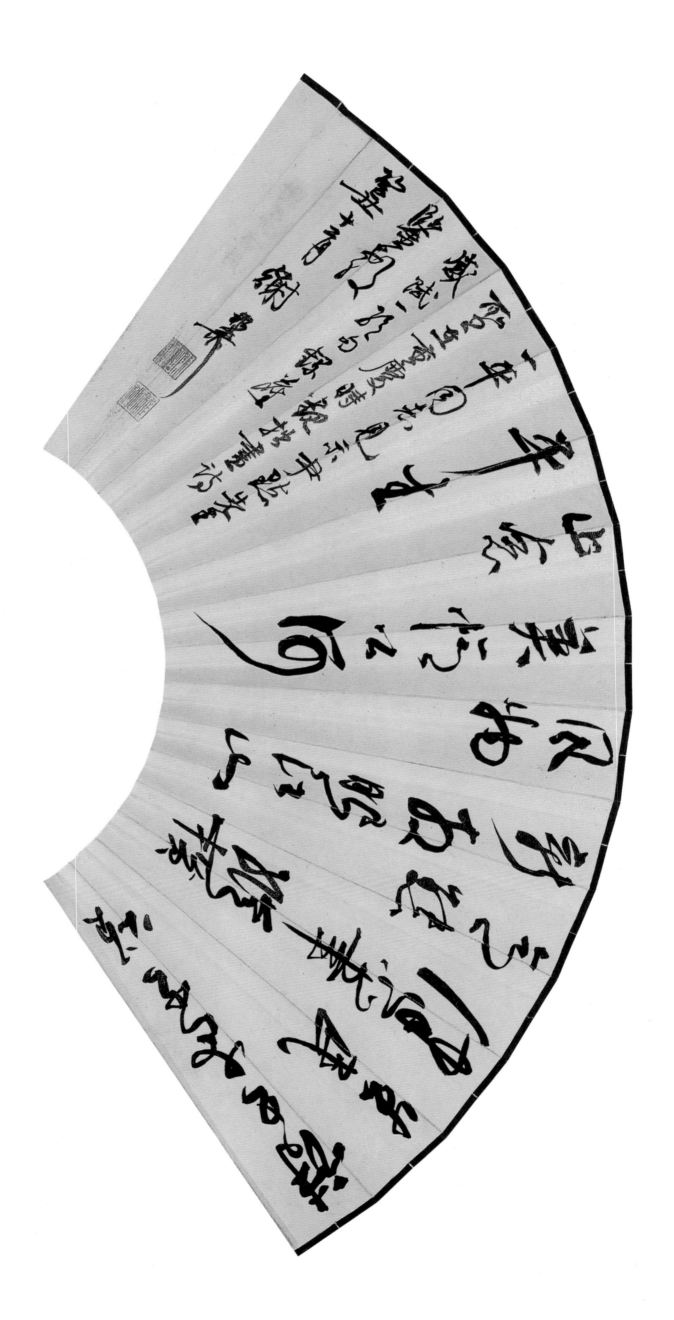

予於不作米氏之云
山得吏人見其小
米之筆而覧
乃一圖坐重
戲乃之後而己
小山詞序善色
蒼筆因竹頂極
理書作好弄為
一書俱三三
魍魎未能远
下
甲寅宵面臚風齊
止記　米芾

叢書詆肉書示古荅示視

呼儒貝尔初己共時近一

站弓匠多野聖童陛

碱草莫望以陵楸

目乒原句嘉淘加雲

騀晃氣錢騰字義

鄭童貝情苔侁

書々廣書國不

蔦脇腦月夢聆

名笙華視点朱子報

百事華贍情□□□
□宮此□看時此正□□
寢□□□□乃如是成
之□□□如□□□□
□□素日□□生情事

□此□

甲寅□於□
鄭重□□□□
□□賓虹

鍾山風雨起蒼黃百萬雄師過大江虎踞龍盤今勝昔天翻地覆慨而慷宜將剩勇追窮寇不可沽名學霸王天若有情天亦老人間正道是滄桑

毛主席人民解放軍占領南京詩為鄭書同志愛正謝華——甲寅五月

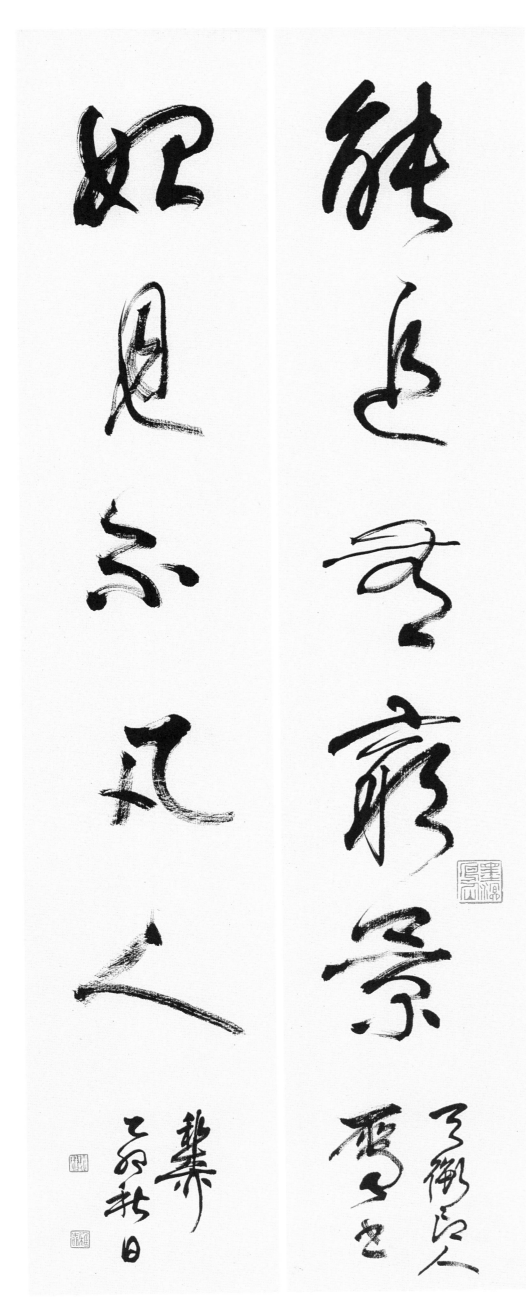

敦魄霆雲如華風性
孔海千秋民肯雪
錢眉動山河

朧眬
眠司志郡
樂三為

毛主席诗词
沁園春　長沙　一九二五

獨立寒秋，湘江北去，橘子洲頭。看萬山紅遍，層林盡染；漫江碧透，百舸爭流。鷹擊長空，魚翔淺底，萬類霜天竟自由

茫茫九派流中國，

菩薩蠻 黄鶴樓

沉沉一線穿南北。
烟雨莽蒼蒼，
龜蛇鎖
大江。黃鶴知何去？剩有游
人處。把酒酹滔滔，心潮逐浪高

西江月 井岡山 一九二八年秋

山下旌旗在望
山頭鼓角相聞
敵軍圍困萬千重
我自巋然不動

早已森嚴壁壘
更加眾志成城
黃洋界上炮聲隆
報道敵軍宵遁

陸報之敵軍宵遁

清平樂 蔣桂戰爭 一九二九年秋

風雲突變軍閥重開戰洒向人間都是怨一枕黃粱再現

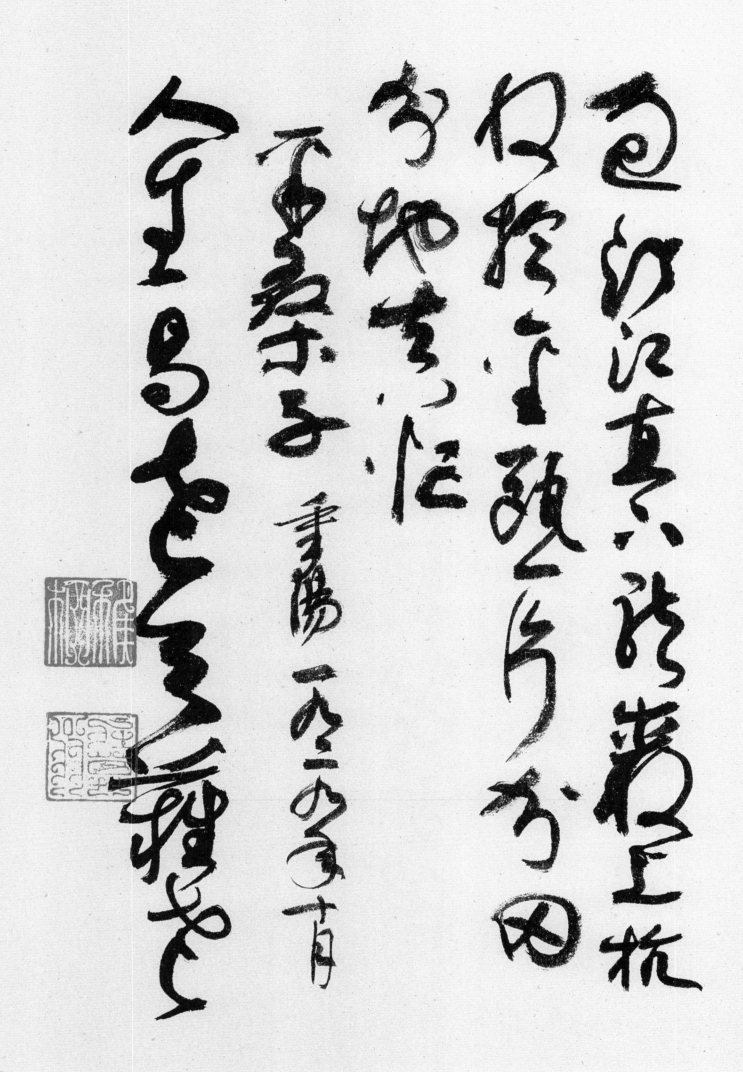

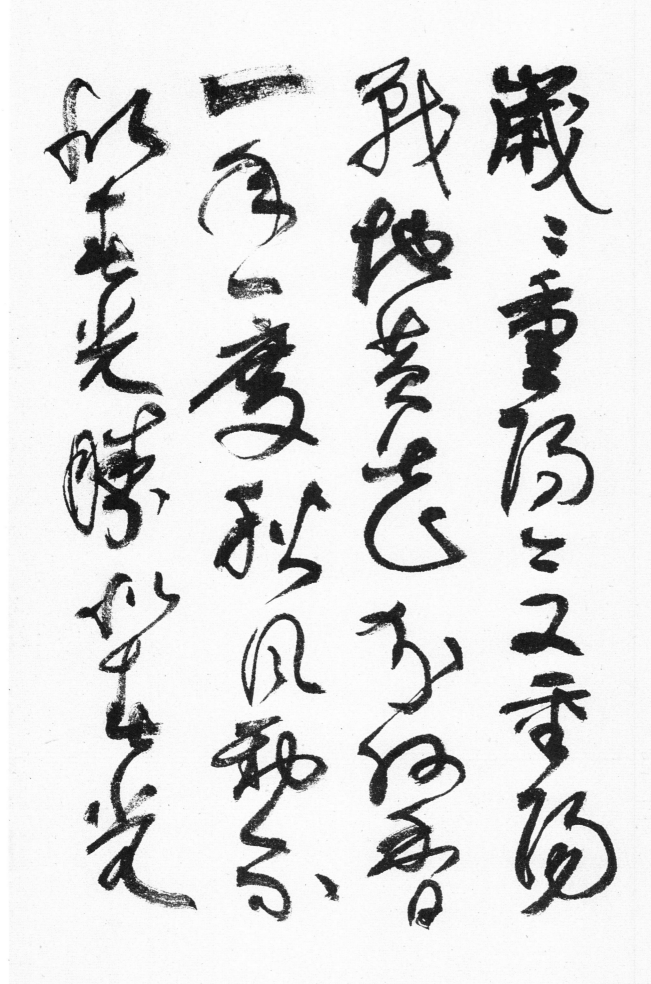

岁岁重阳，今又重阳，战地黄花分外香。一年一度秋风劲，不似春光，胜似春光

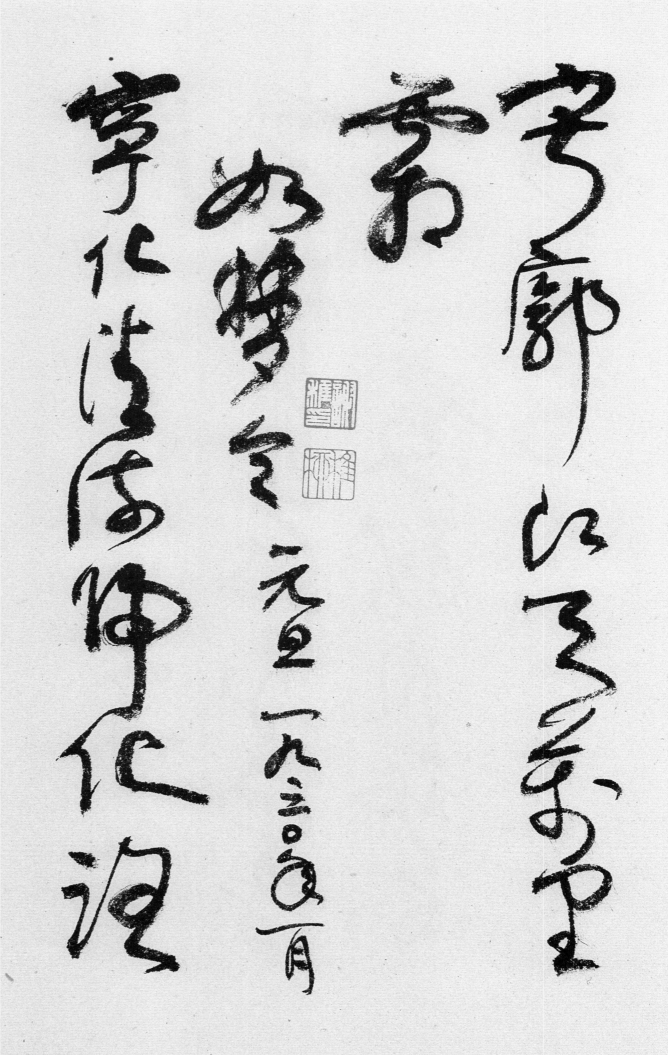

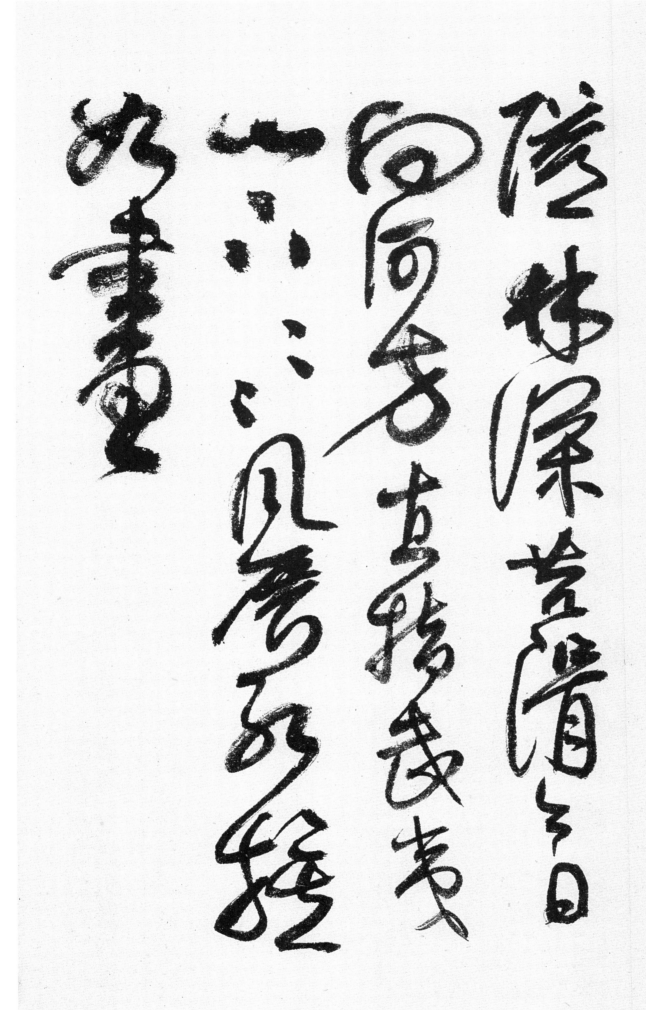

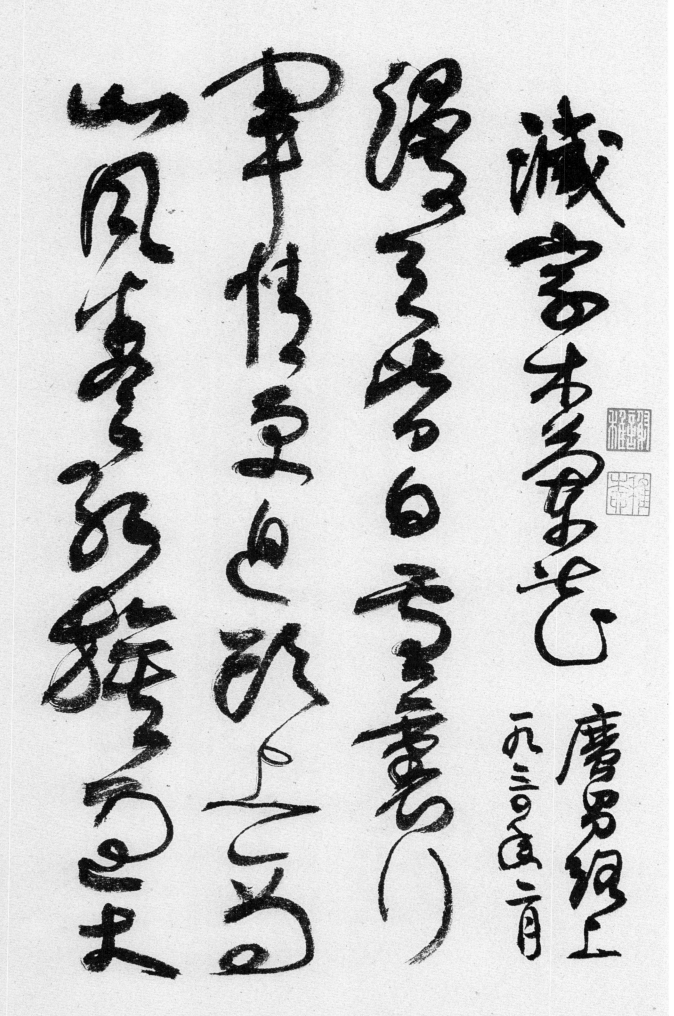

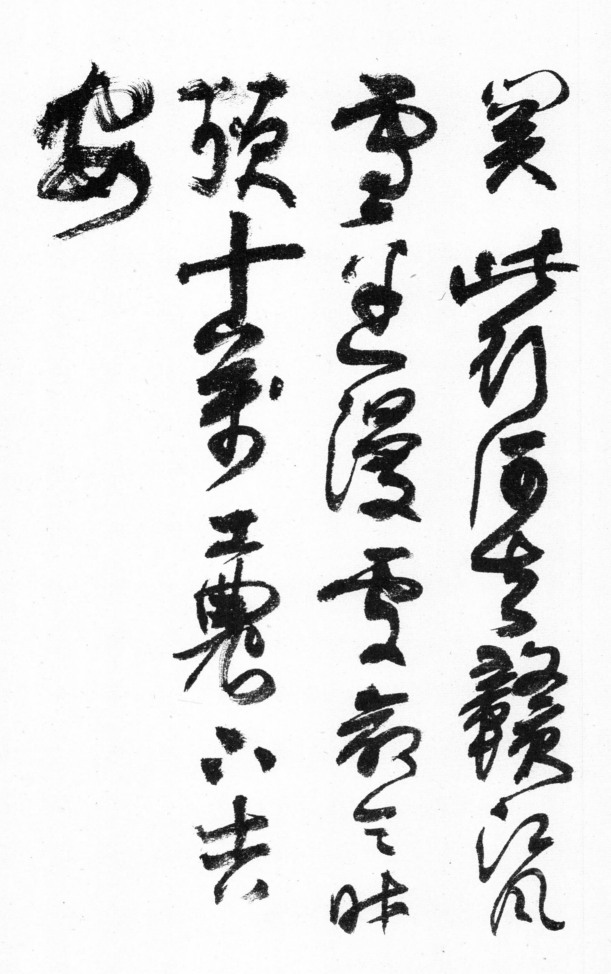

独立寒秋，湘江北去，橘子洲头。看万山红遍，层林尽染；漫江碧透，百舸争流。

沁园春·长沙
一九三〇年七月

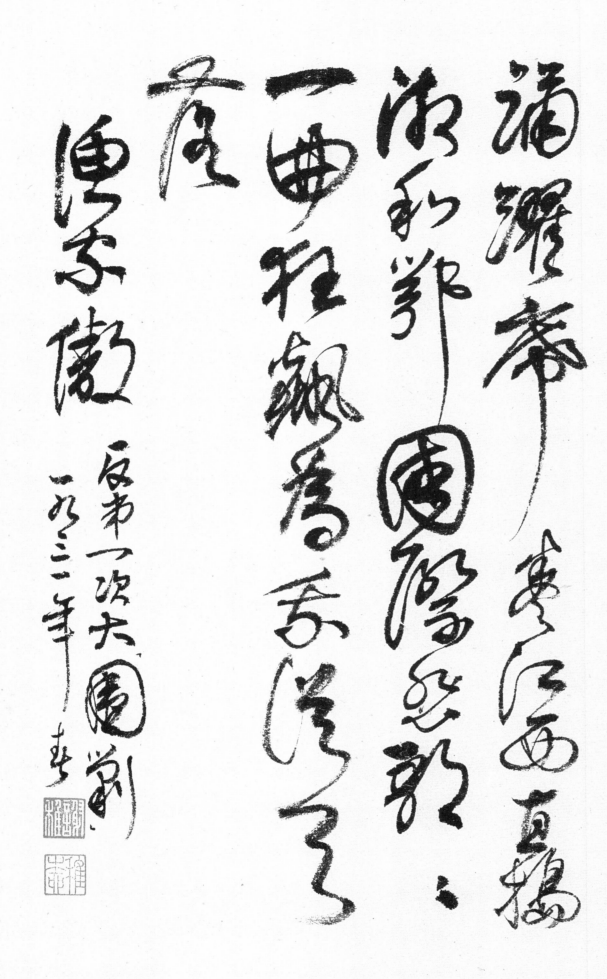

滿灑希

潮和勞

一西莊飄卷奉清了

產漁家傲

反第一次大圍剿

一九三一年春

萬木霜天紅爛漫
天兵怒氣沖霄漢霧滿
龍岡千嶂暗齊聲喚
前頭捉了張輝瓚二十萬軍
重入贛風煙滾滾

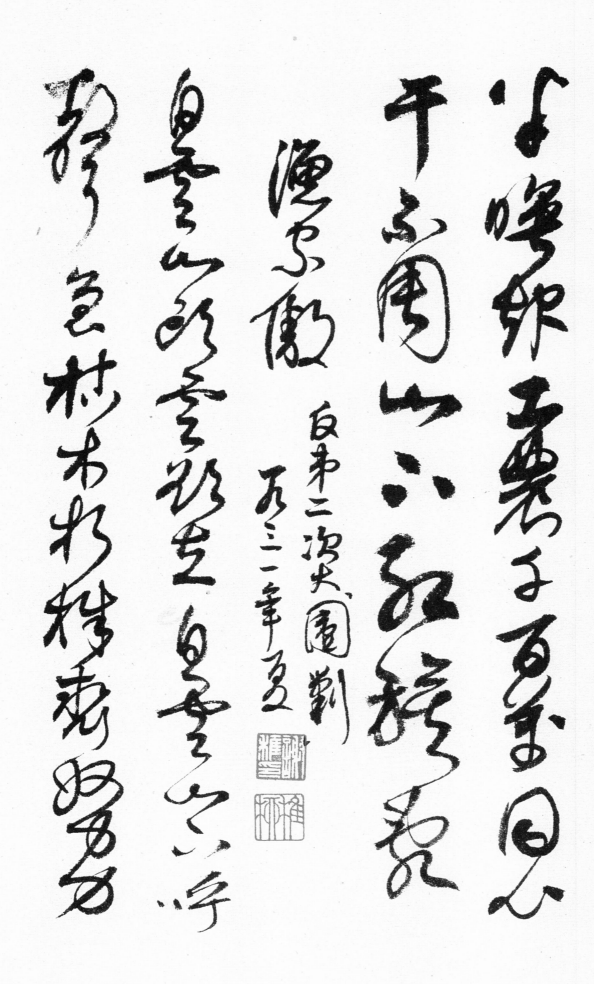

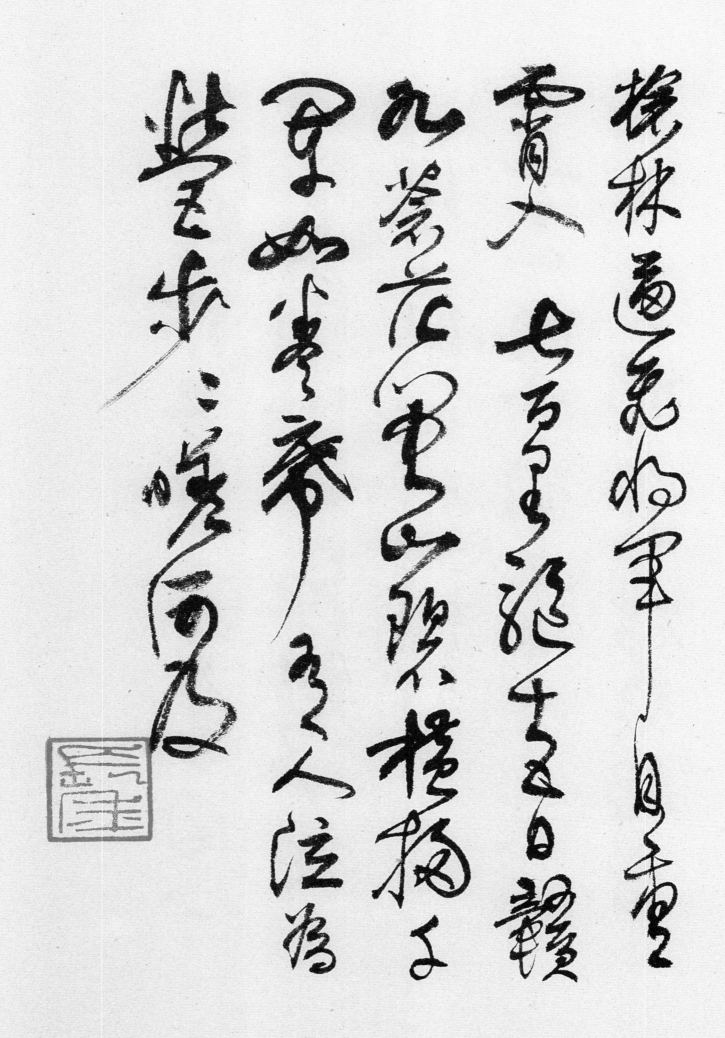

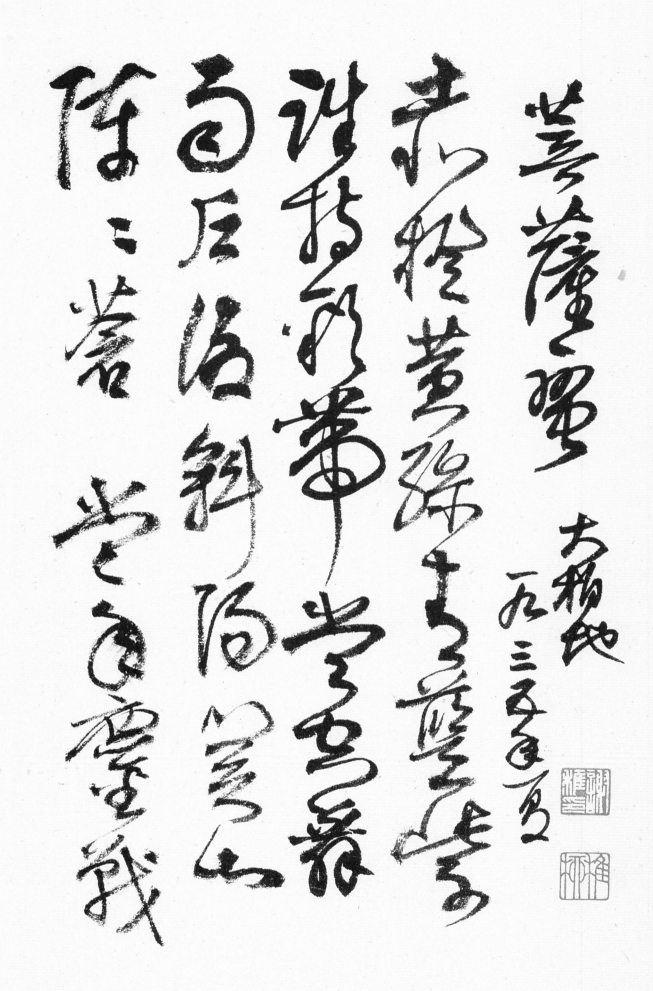

菩薩蠻

大柏地

一九三三年夏

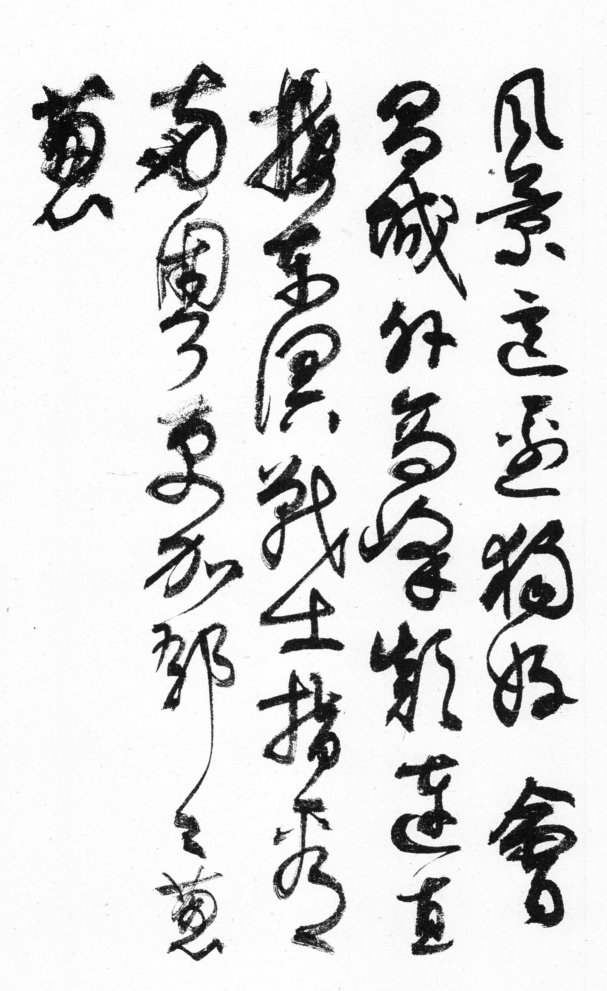

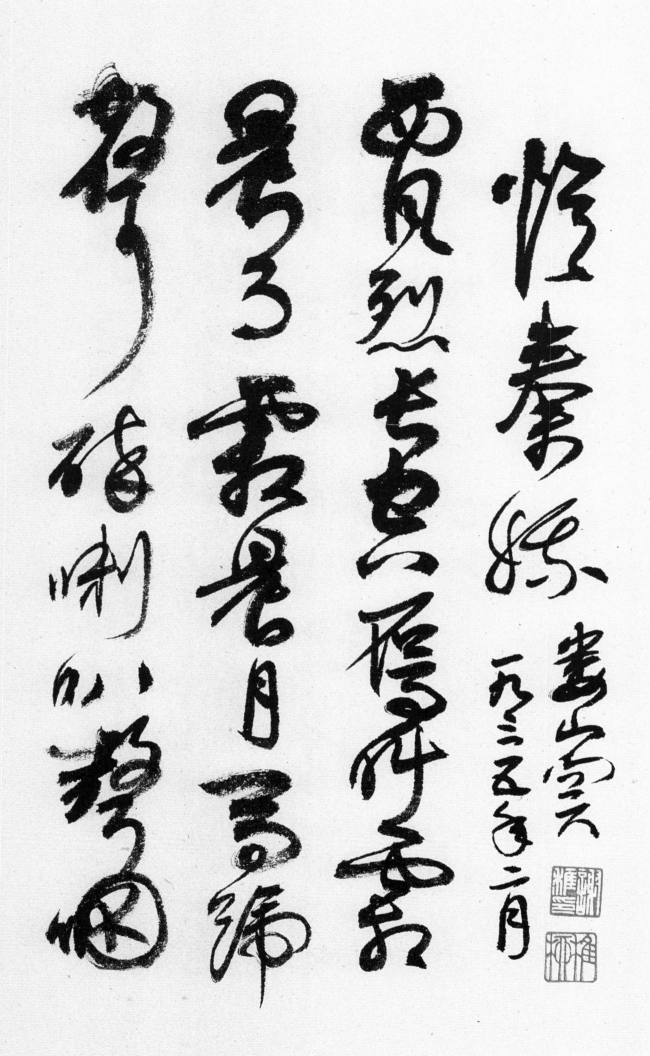

宜將剩勇追窮寇，不可沽名學霸王。天若有情天亦老，人間正道是滄桑。

圖版 ·三一　行草毛澤東詩詞冊（選二十一）

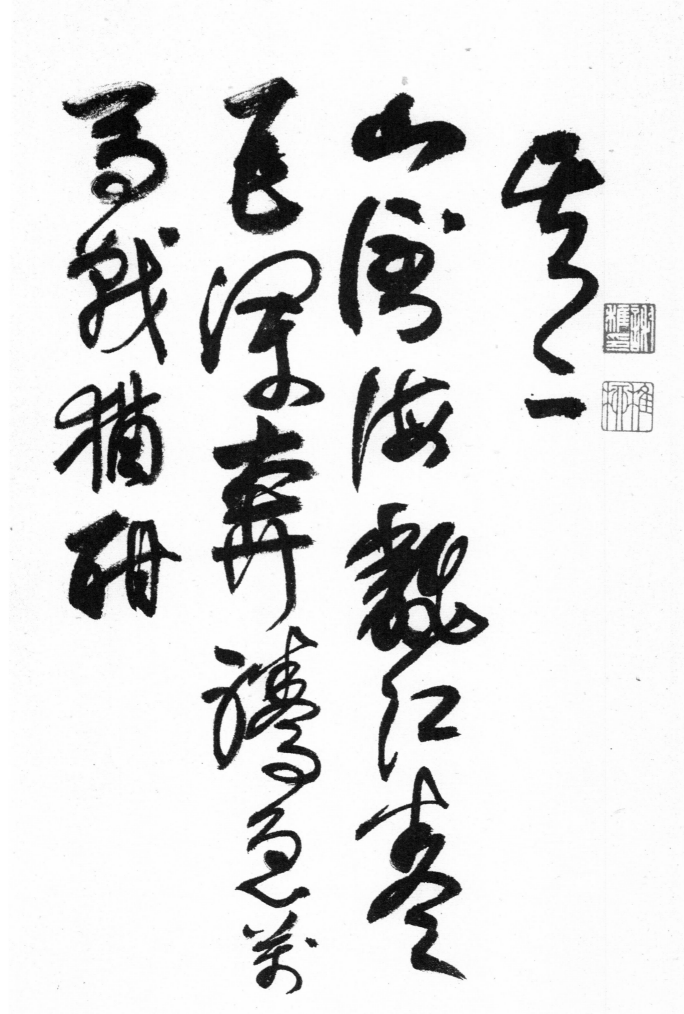

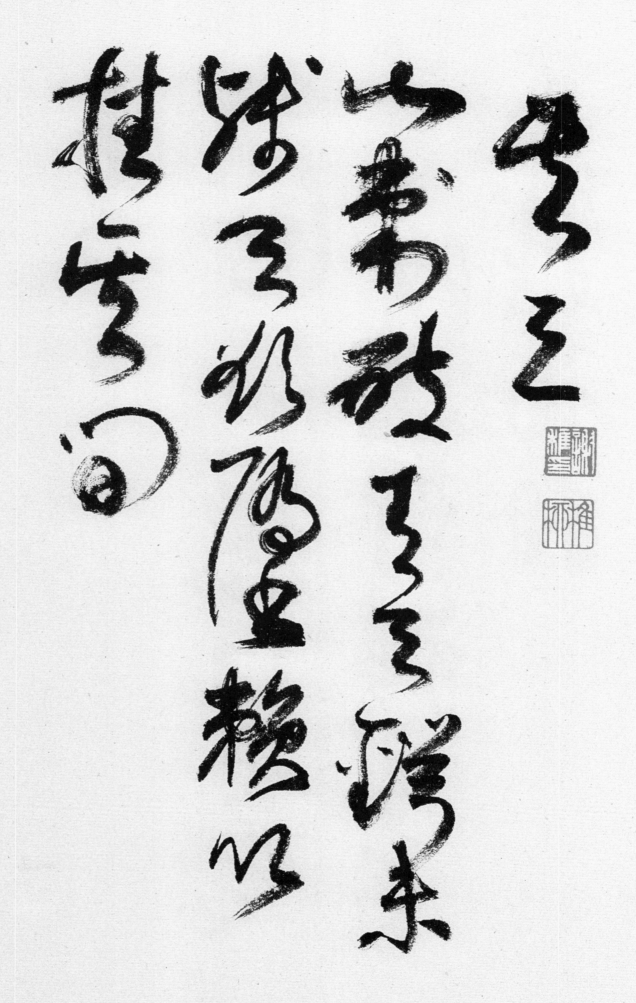

長征　七律　一九三五年十月

紅軍不怕遠征難　萬水千山只等閑
五嶺逶迤騰細浪　烏蒙磅礴走泥丸
金沙水拍雲崖暖　大渡橋橫鐵索寒
更喜岷山千里雪　三軍過後盡開顏

念奴嬌　昆侖　一九三五年十月

橫空出世莽昆侖閱盡人間春色飛起玉龍三百萬攪得周天寒徹夏日消溶江河橫溢人或為魚鱉千秋功罪誰人曾與評說

多少事，從來急；天地轉，光陰迫。一萬年太久，只爭朝夕。四海翻騰雲水怒，五洲震盪風雷激。要掃除一切害人蟲，全無敵。

毛澤東

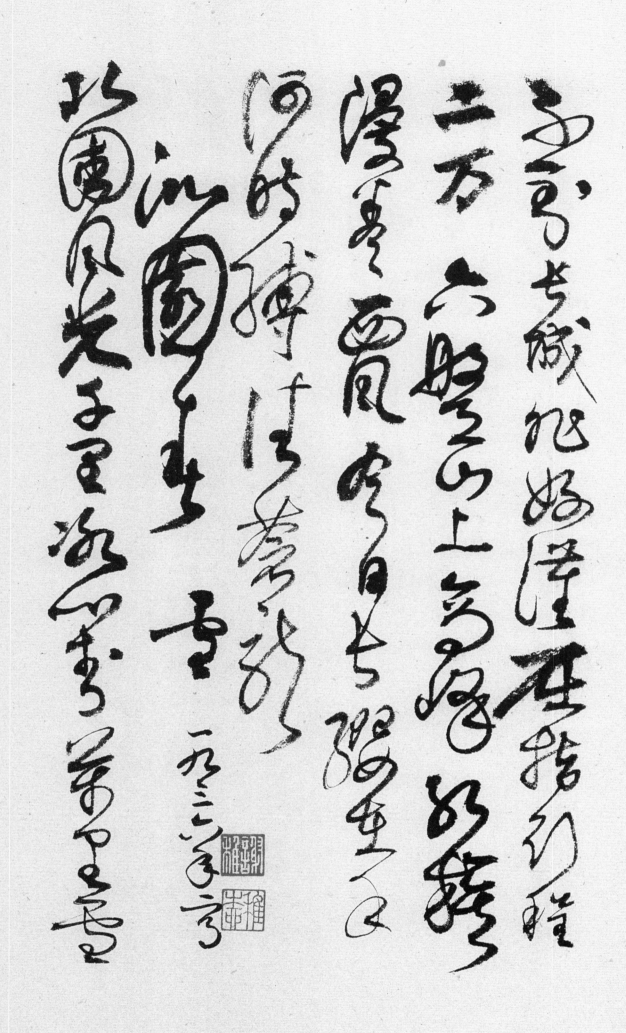

望長城內外，惟餘莽莽；大河上下，頓失滔滔。山舞銀蛇，原馳蠟象，欲與天公試比高。須晴日，看紅裝素裹，分外妖嬈。

引无数英雄竞折腰

惜秦皇汉武略输文采

唐宗宋祖稍逊风骚一

代天骄成吉思汗只识

弯弓射大雕俱往矣

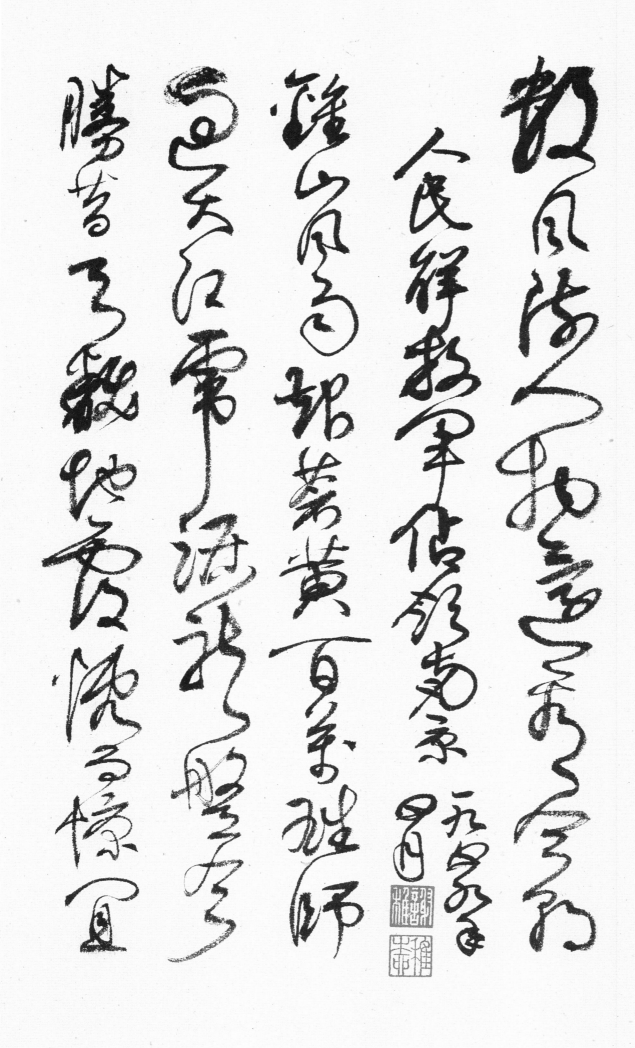

宜將剩勇追窮寇
不可沽名學霸王
天若有情天亦老
人間正道是滄桑

七律

一九五〇年
書日

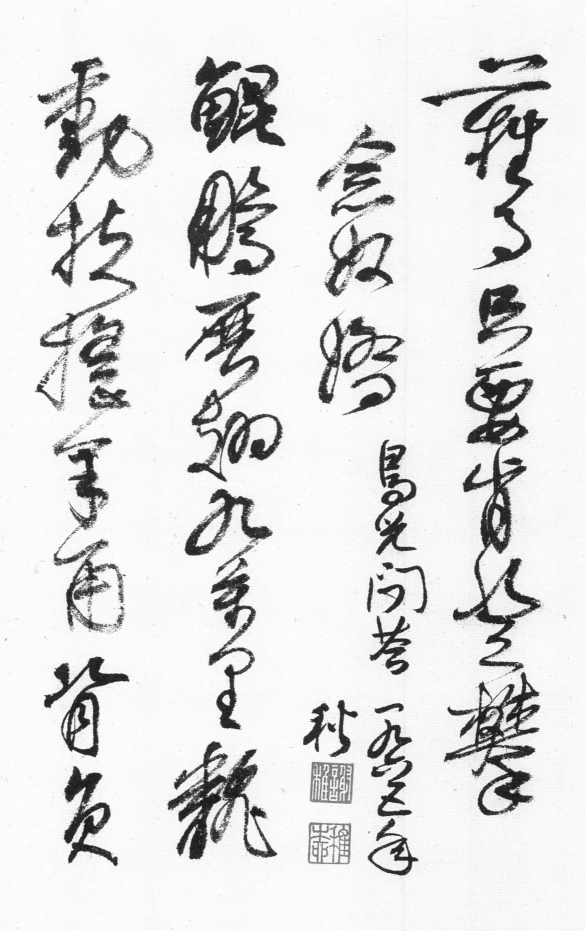

青山橫北郭，白水繞東城。此地一為別，孤蓬萬里征。浮雲遊子意，落日故人情。揮手自茲去，蕭蕭班馬鳴。

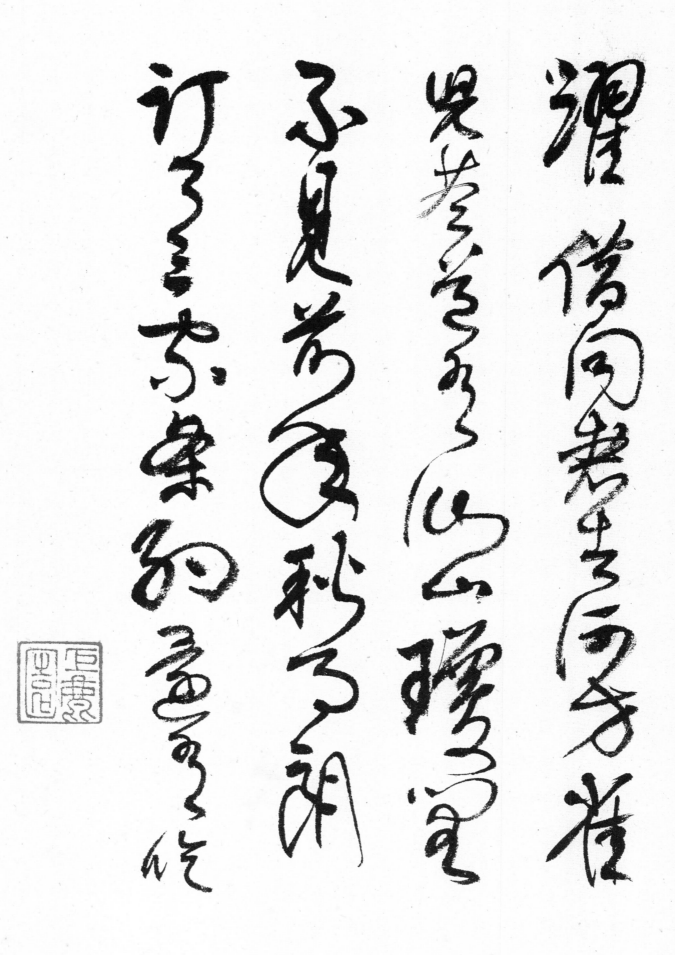

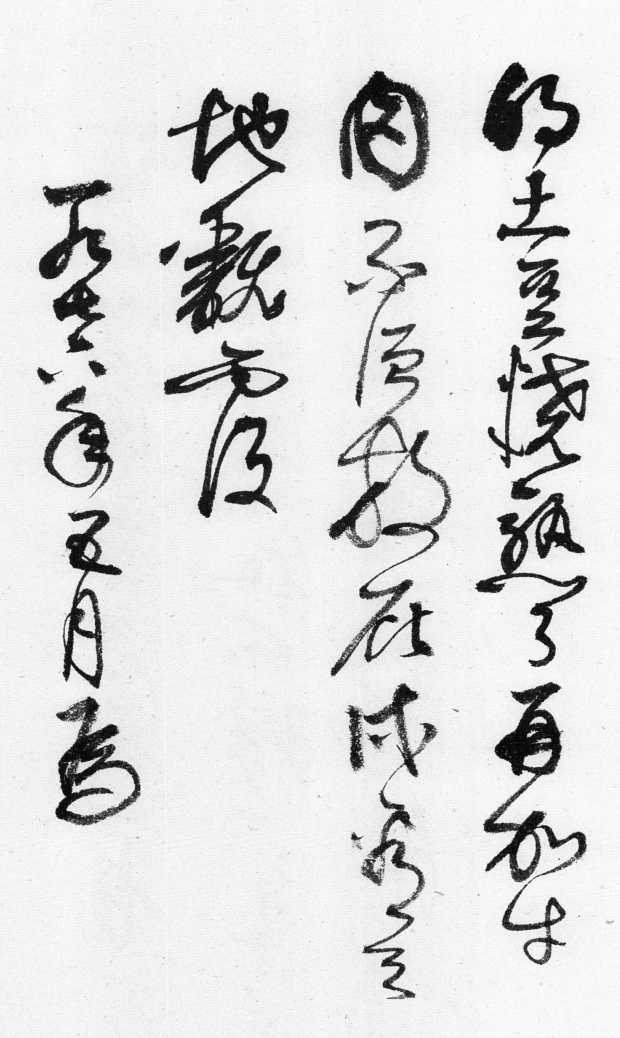

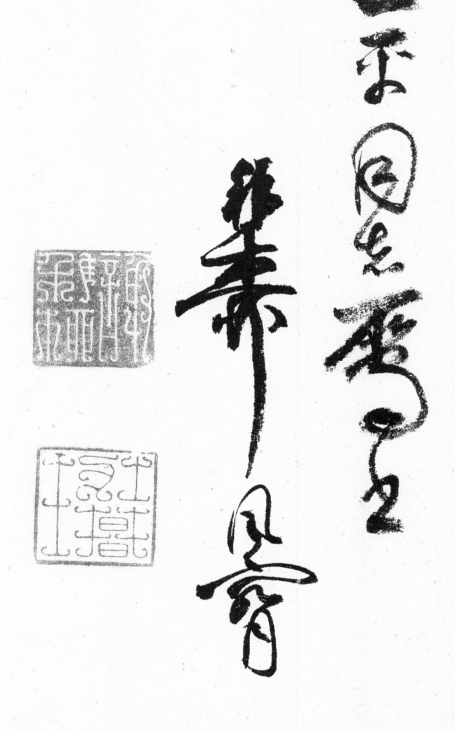

水調歌頭

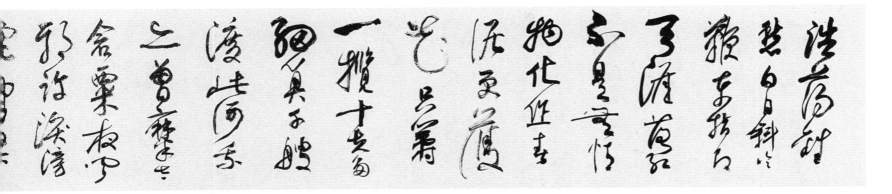

沙榭薤　阿　萋　故人稽　鴻主爲　相好帶　三表藏　動香　符三百　增見　言惊

此風雲萬□

飽閱風雲萬

□生平意

禾九州

□勝裁

歷年

村氏斗

國賦三

沛浩多

倚玉為□

□村門相

□沒璃雨

久不浄

宇宙

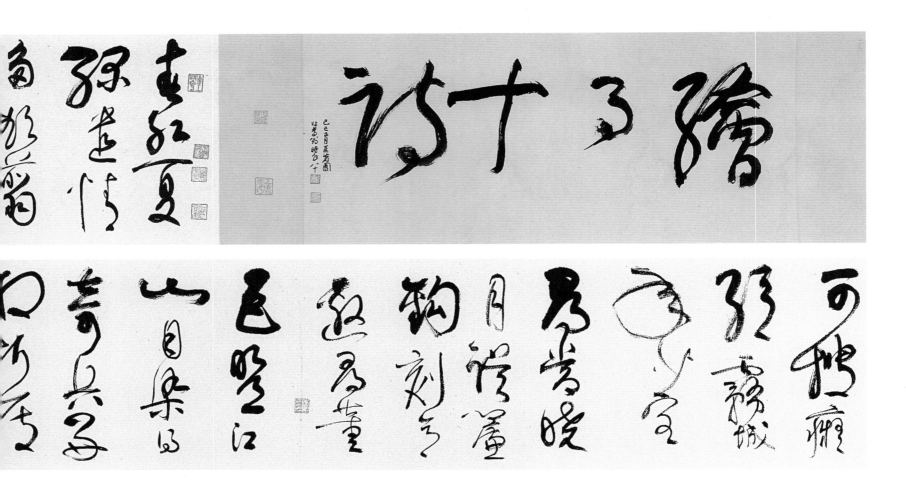

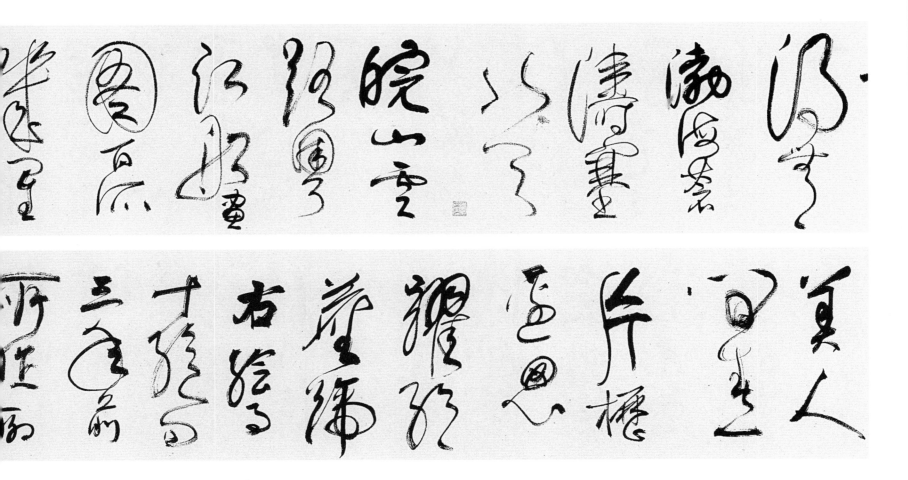

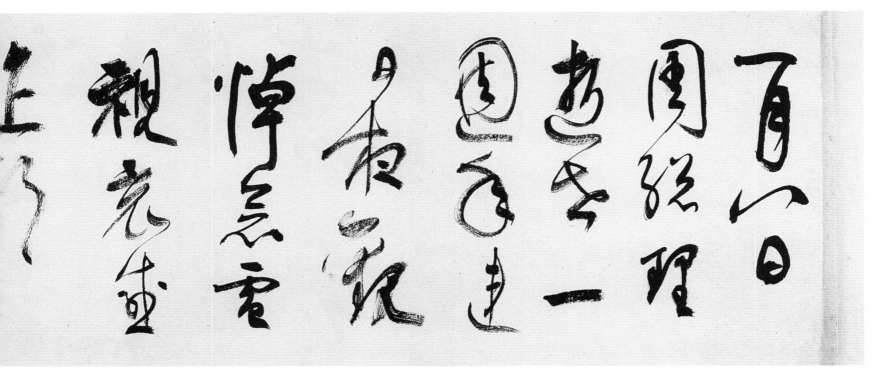

子規々地
冥々熱雲
王白暑
風脈孫
前云星
曉頃月
小尖挺敵

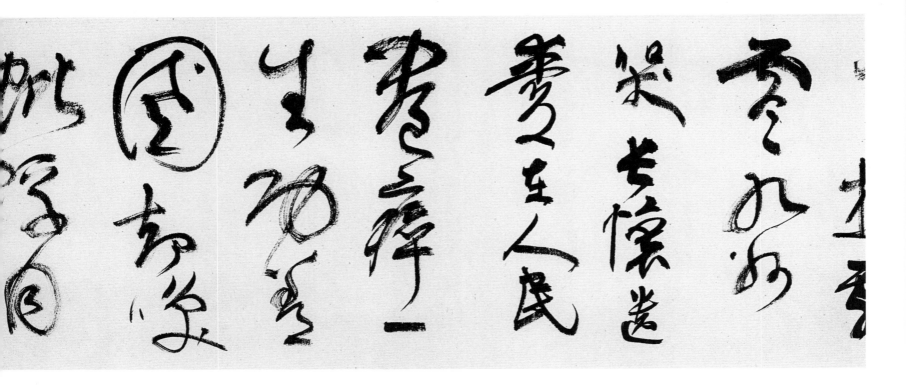

書道字帖草書選

珠露倚高繁玉連露映竿中情忘艸玄盈枝相就蘭

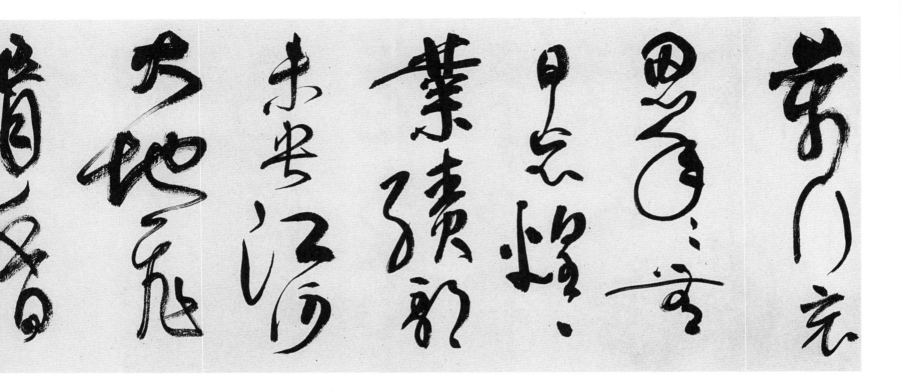

寫々

必玄乐

む

亞々乙乙

月士召

葉惶因告

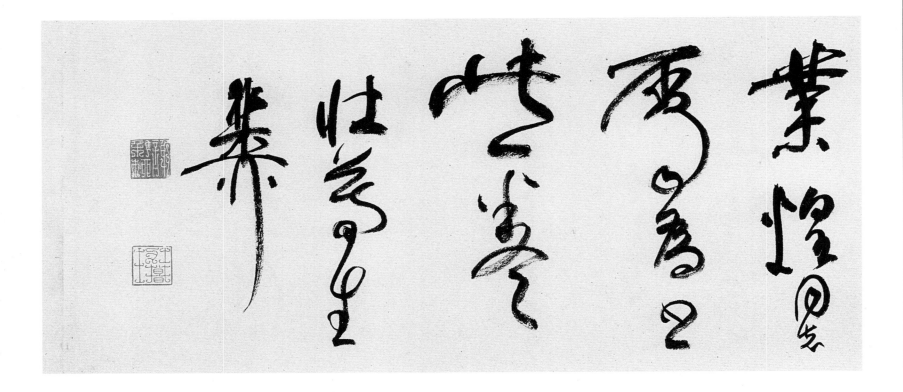

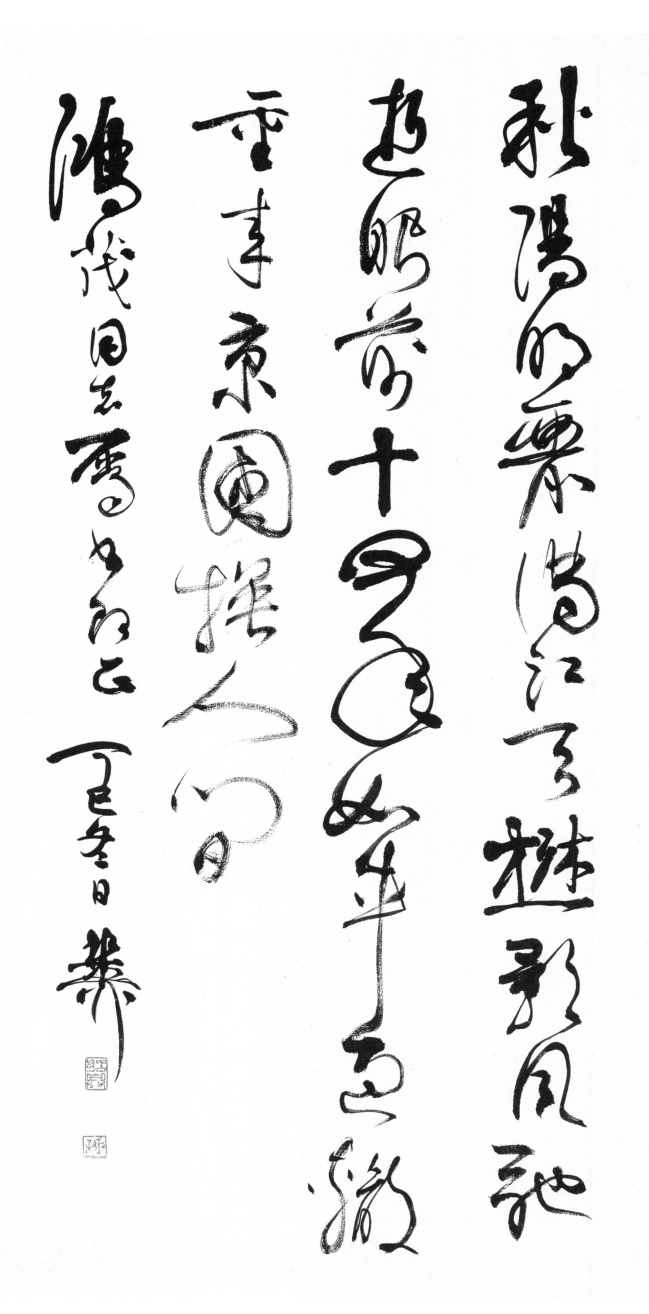

壯心未已名自傳

至道還須藏寶小住為佳

开圍宫宇如此榜四壁

廣州東山一首

乙未首夏翠雲軒主 樂

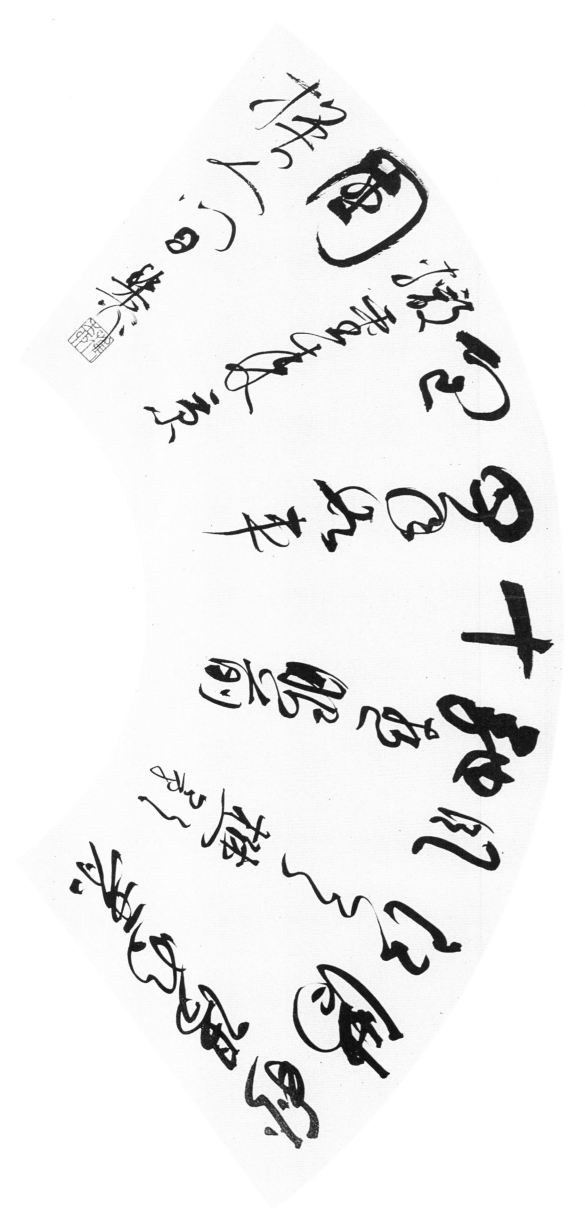

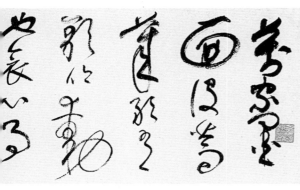

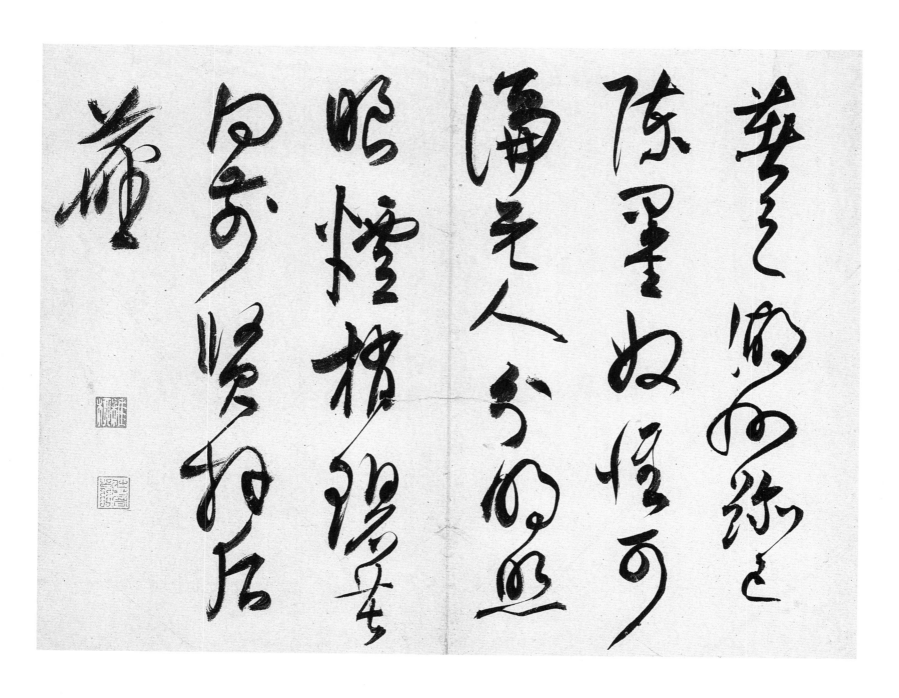

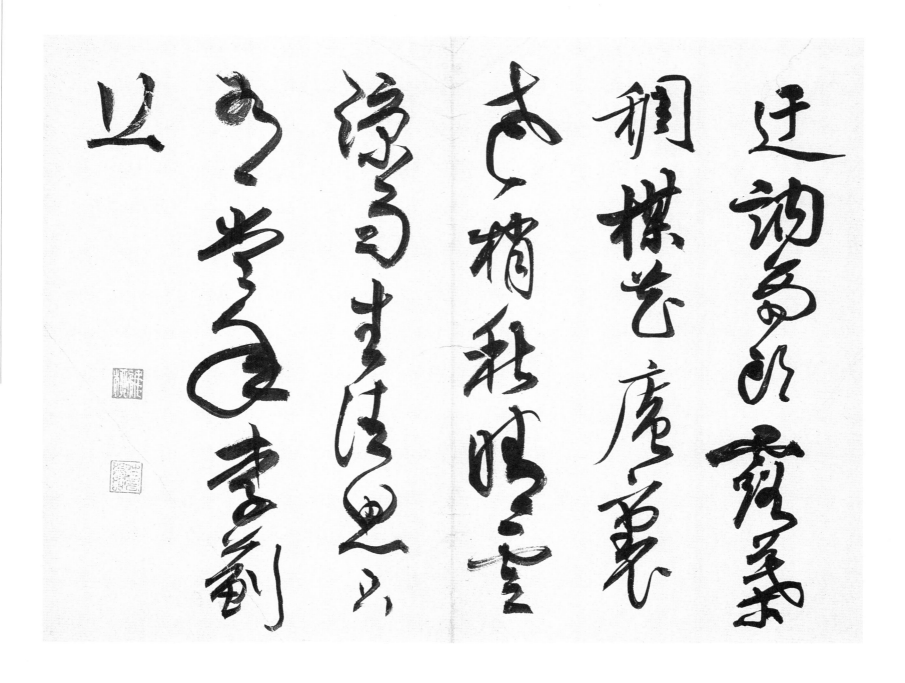

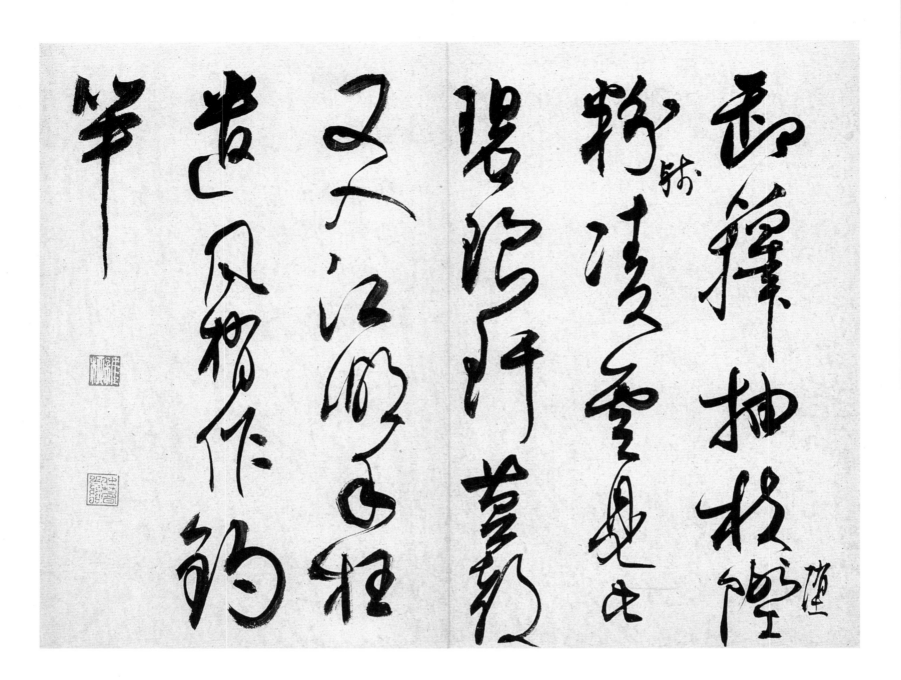

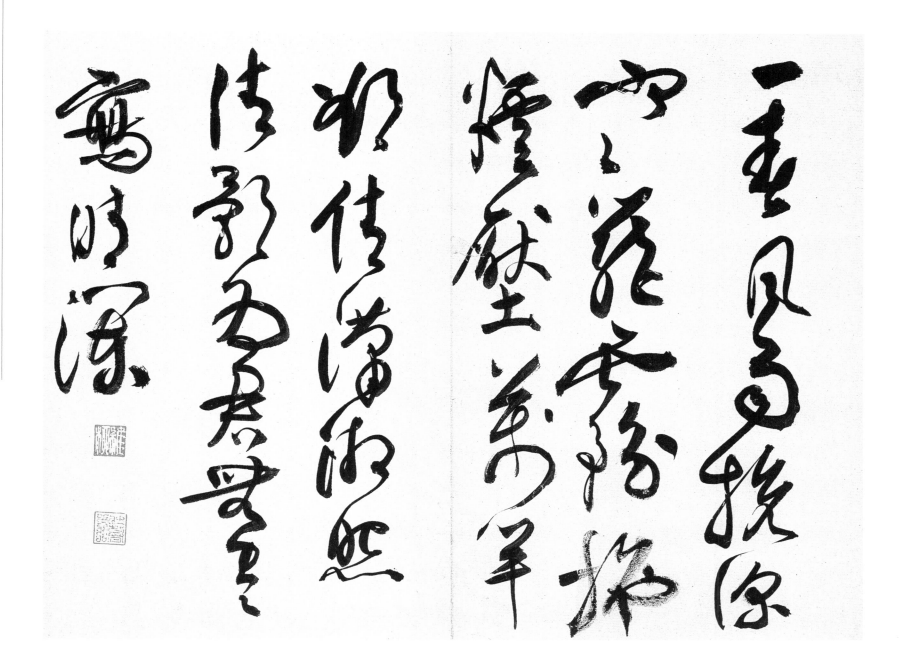

髯陸宮生三原

雪堂嘗畫□□清而

家無一筆蕭蕭寥寥無隱

藝爭玉石與失

買未僧□丈后

抽思清之盡李

顧傳業為法
風雨
灑去當起於莊
云娥去研匣
淋漓墨雲污肘
平使被毛守心

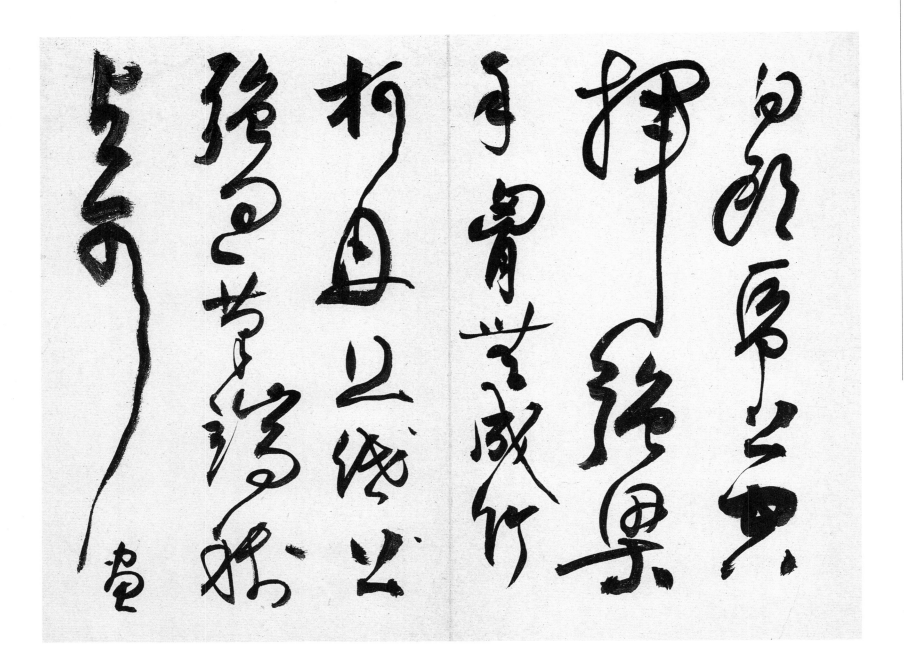

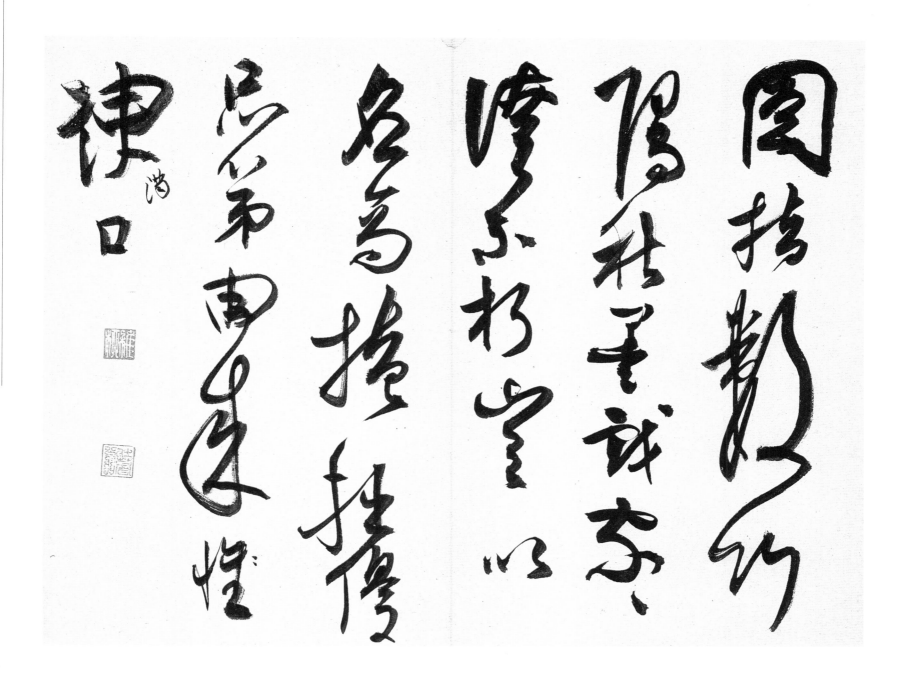

因挹斷竹
隔離無試東
淒然拂空以
各為捲捲
辰弟東遠性
徦□

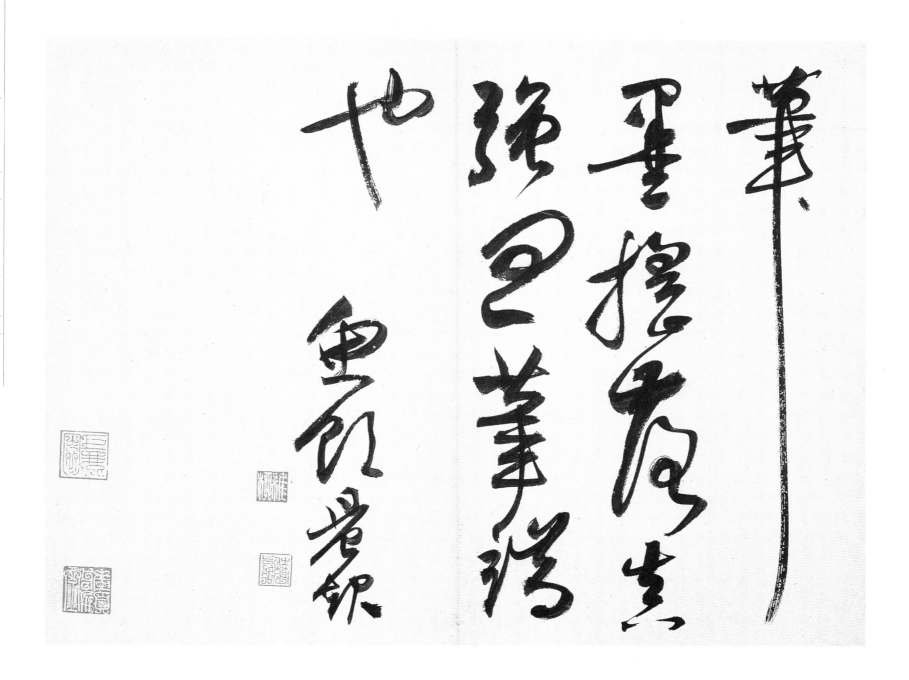

此予二十三日時所作書楷

風力塵埃不足言憶之越十五

年之長夏閒總春見些時

迺覺腕力弱不任揮灑今

日之指顫掉尤可嘆也

板橋翁八十

鲁迅是中国文化革命的主将，他不但是伟大的文学家，而且是伟大的思想家和伟大的革命家。鲁迅的骨头是最硬的，他没有丝毫的奴颜和媚骨，这是殖民地半殖民地人民最可宝贵的性格。鲁迅是在文化战线上，代表全民族的大多数，向着敌人冲锋陷阵的最正确、最勇敢、最坚决、最忠实、最热忱的空前的民族英雄。鲁迅的方向，就是中华民族新文化的方向。

谢萍章生

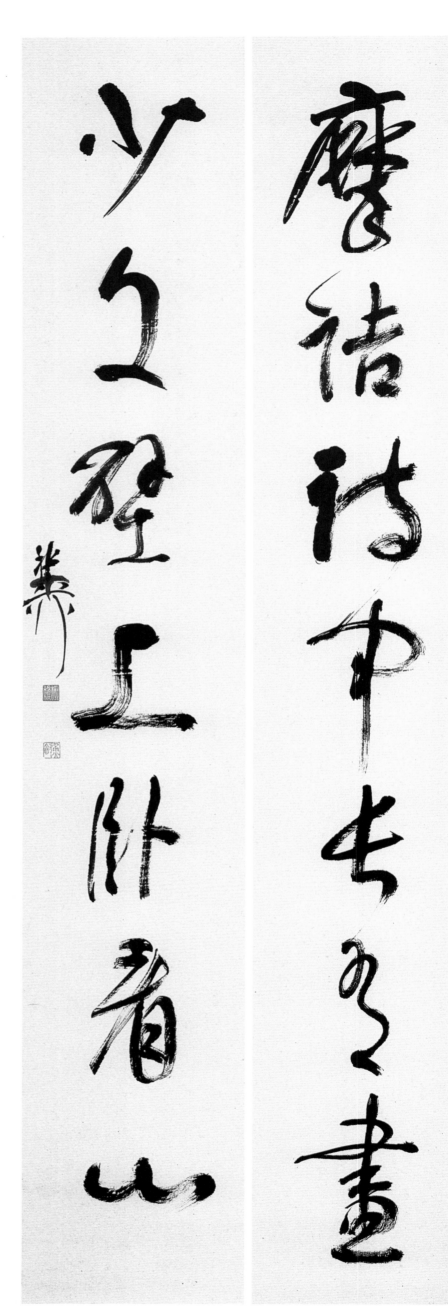

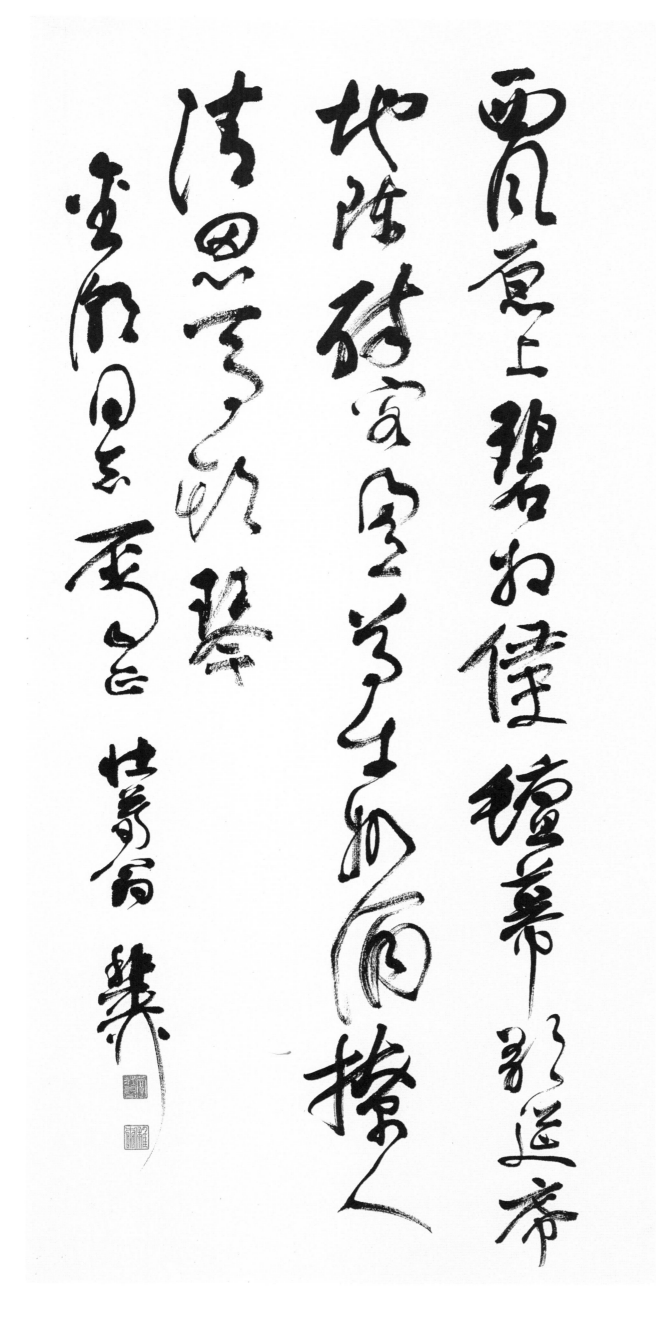

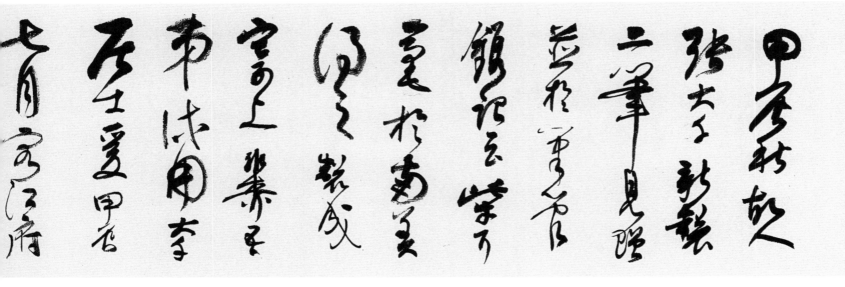

数一名筆

之秋始陰
好搖發書
至時書痾
眠沈目苦瞑
月皆臨坐
白西右賀三
十五日書見
此筆迷
此詩作筆
子

風自雪余

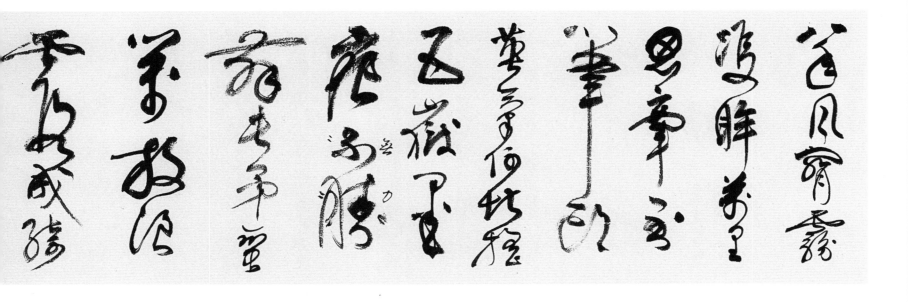

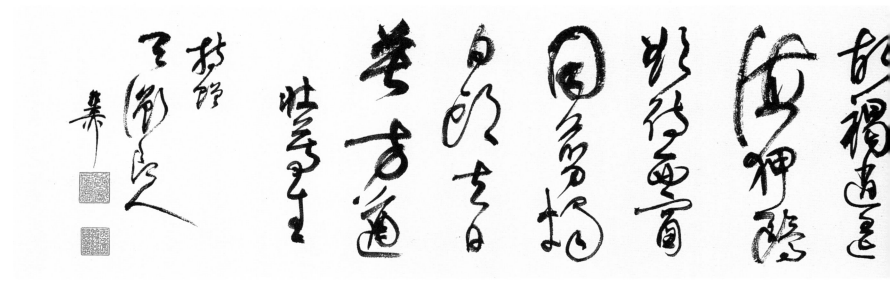

江南北潜吹春夜塞

以遠芳枝歌吹基生

悟雲月稿重重情

佛堂同志吾生　謝芾

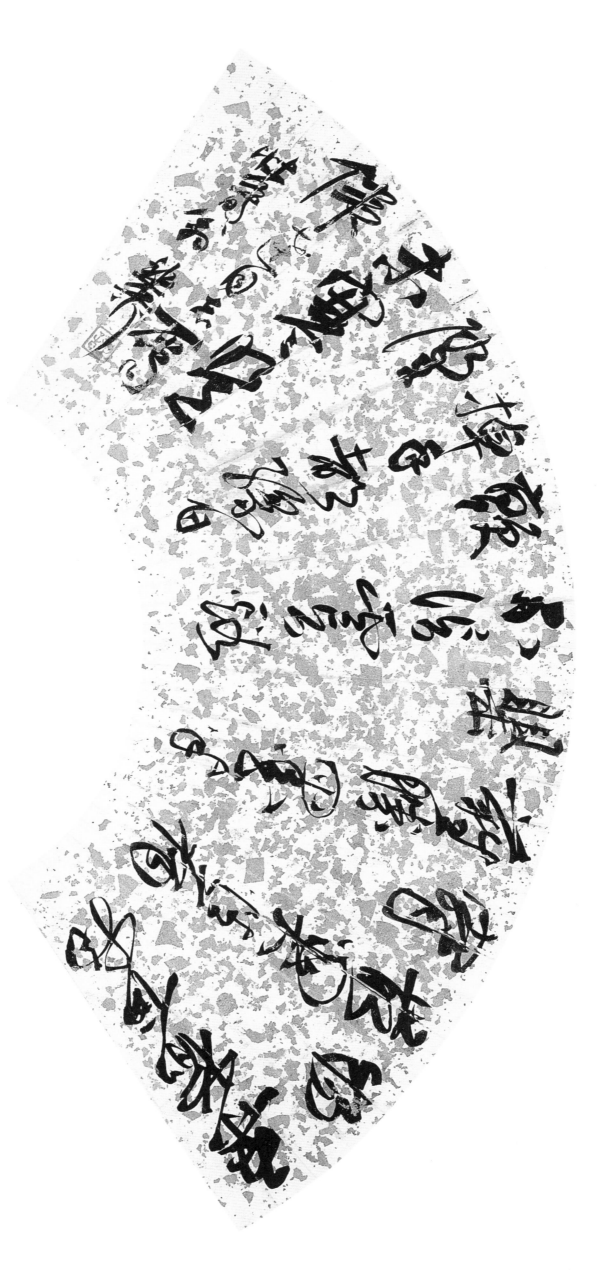

絕畫者生亦都如此發頂
段隆弟依右畫藏以隐元
地平与張孝國空壬
以天風輕更不完乃老
灘之悟壬禎徐此陰濘
壬以人十許久而来會向
日其絕畫者上指新父
存無逸行與鴻以老汲
言語全阵壬志人末海
性振新瑞之不阅壬止
鮮果陰别知空品周水
以不綫阅雅可以聲擒為
乃雲治之名懼之情世
嚴地事終以在壽陰
之世元

翠葉齊記

澥底窠壽霉成之烧山
雲闊星江散書圖百鿁發
星止搬老稿友為眠哥

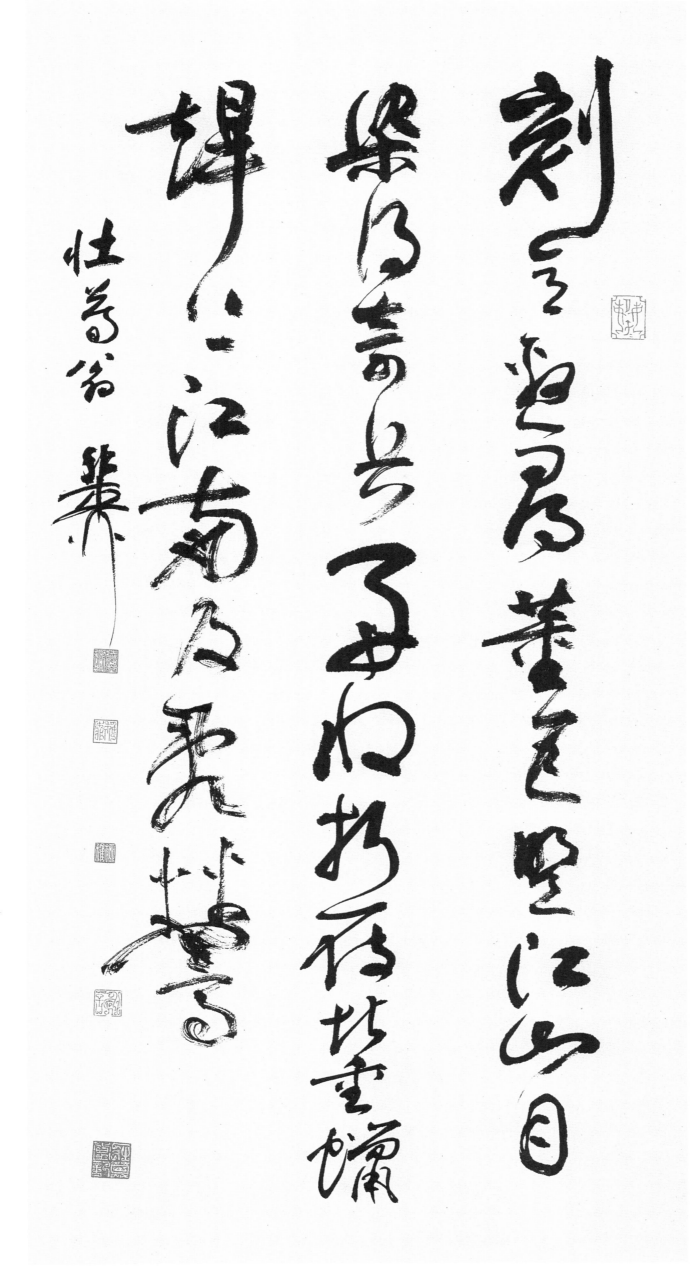

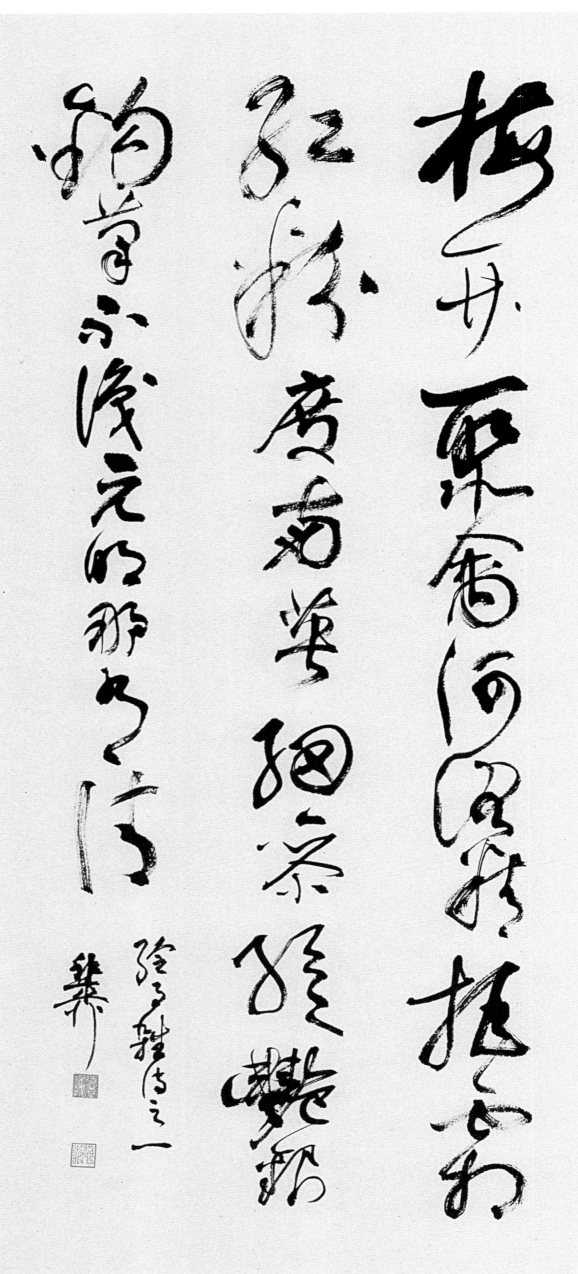

葉劍英書 楼西老詞

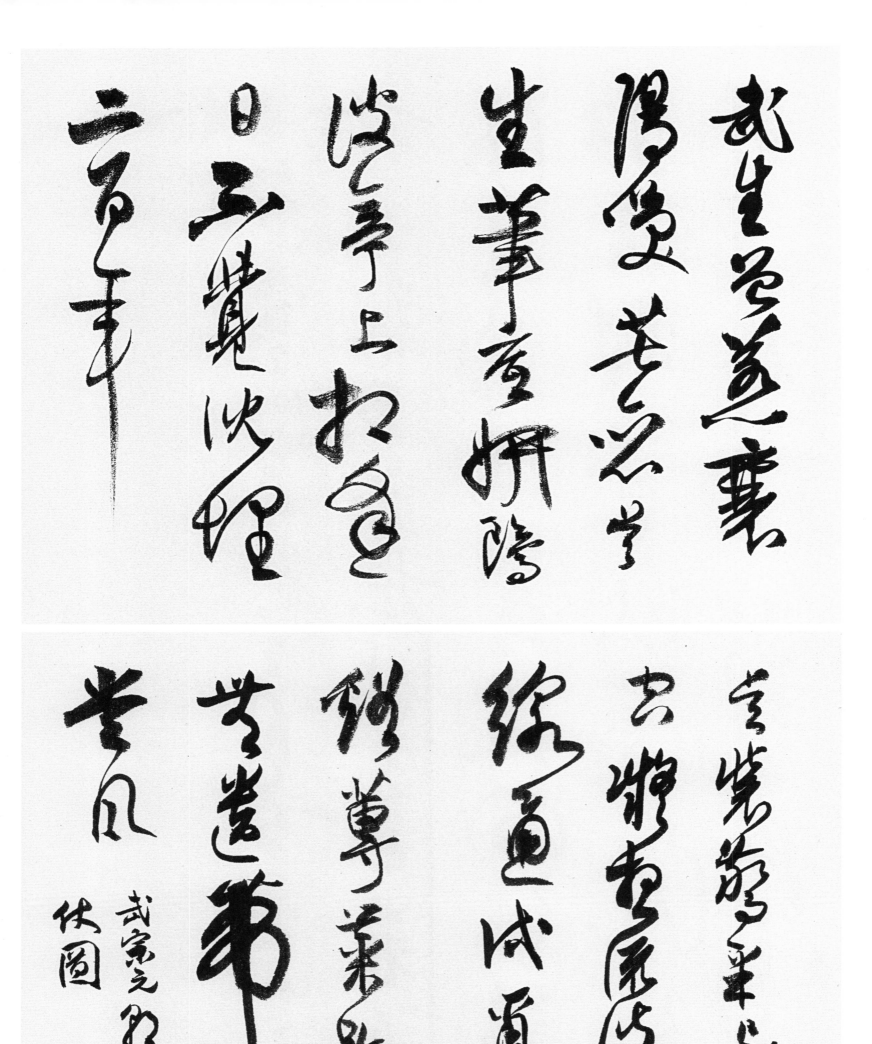

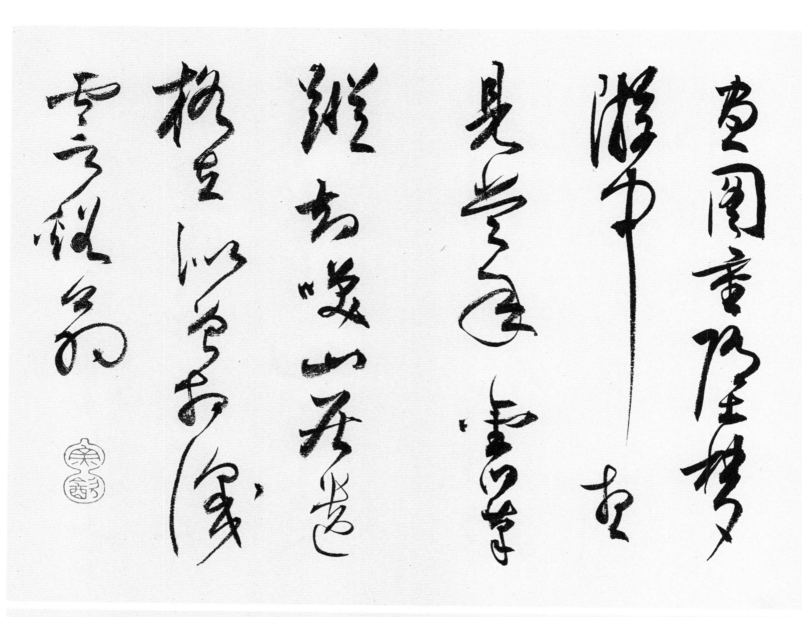

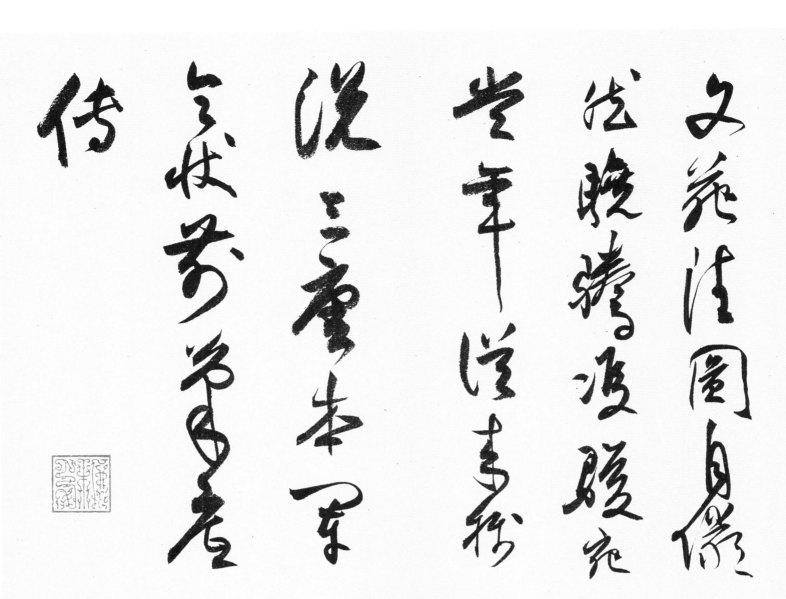

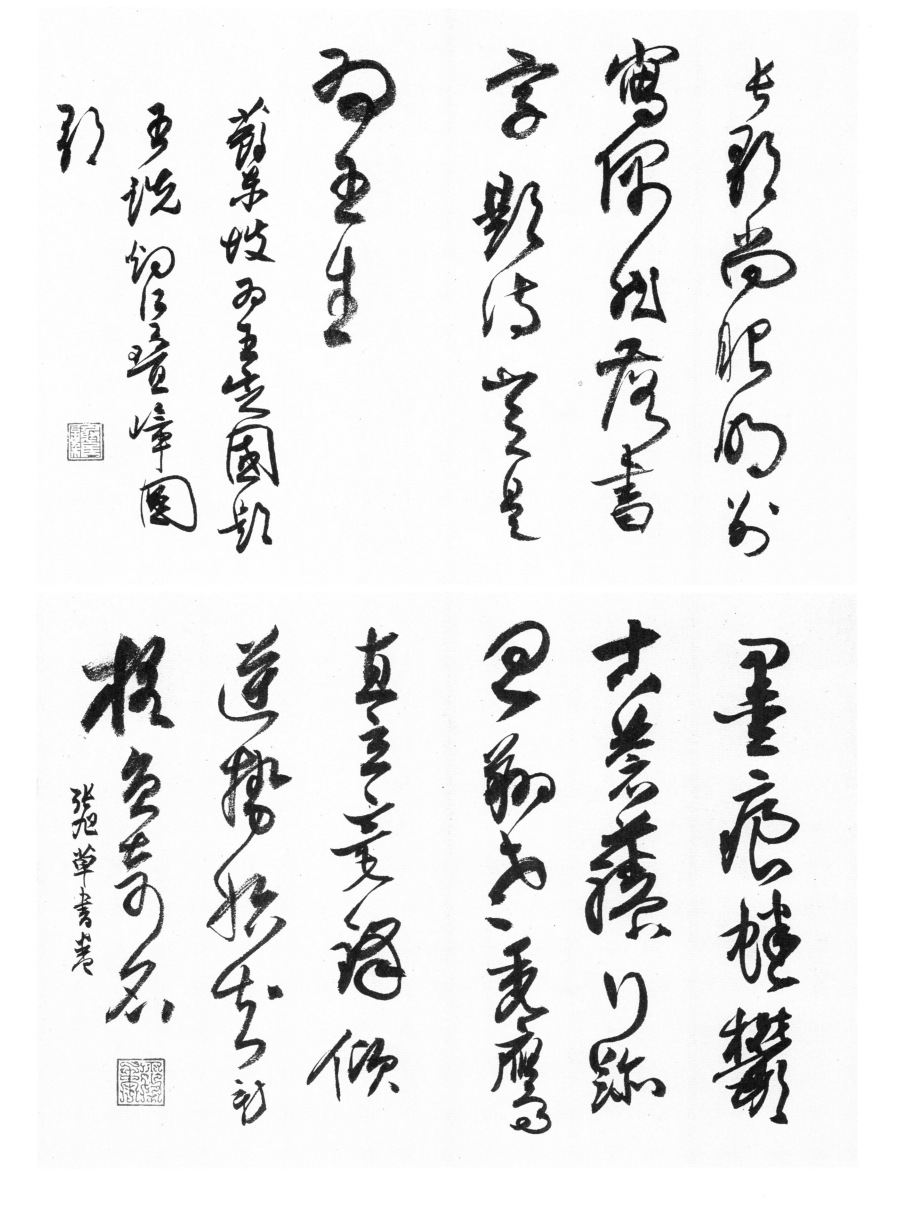

煙艇雲山去
却望嘉興江畔
舟楫無限情目

三萬里重蔚圓

棹槳蹉跎游怪
石亦尋瀑余長游

青雲未休猶流

千年風氣在法　長作

平居渝州五舟月
江中望南岸山
色風信望送歸圖雪
嘉陵江水三萬里枝
有夢望到戍陵此詢
武清書

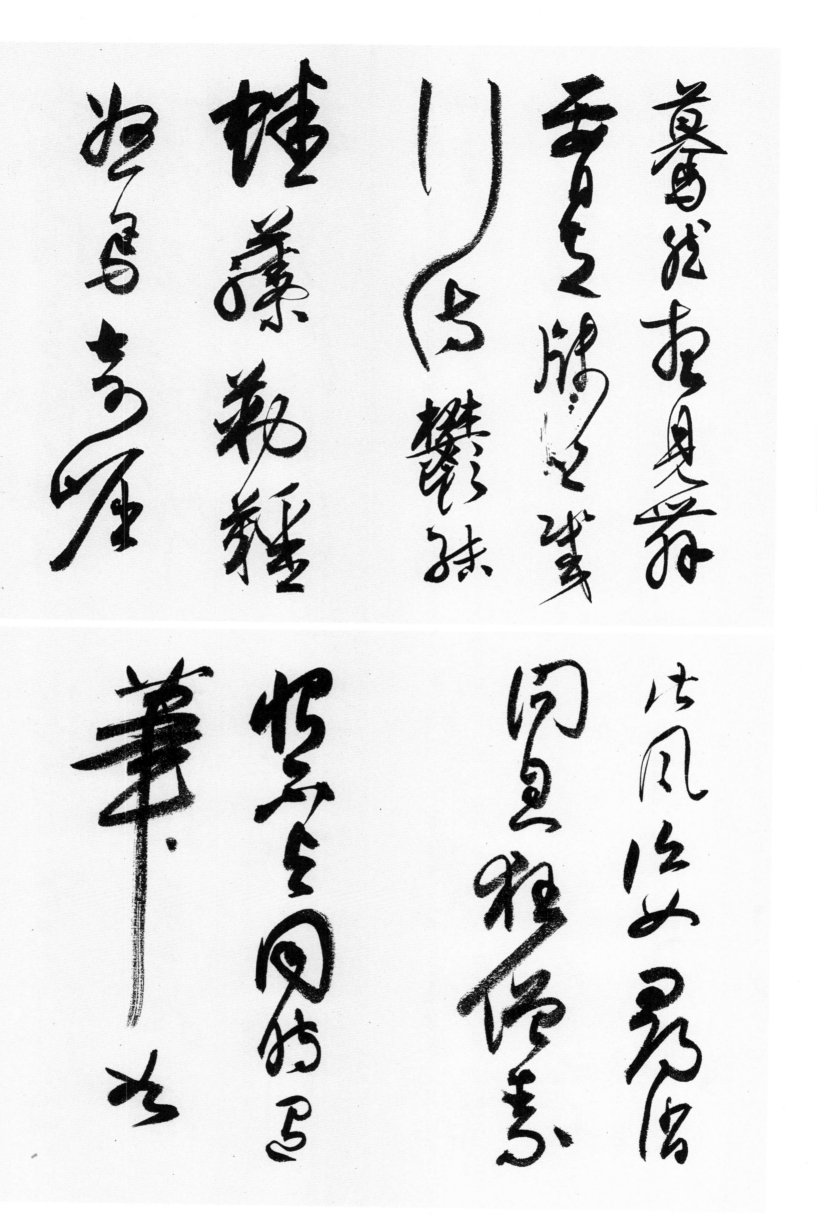

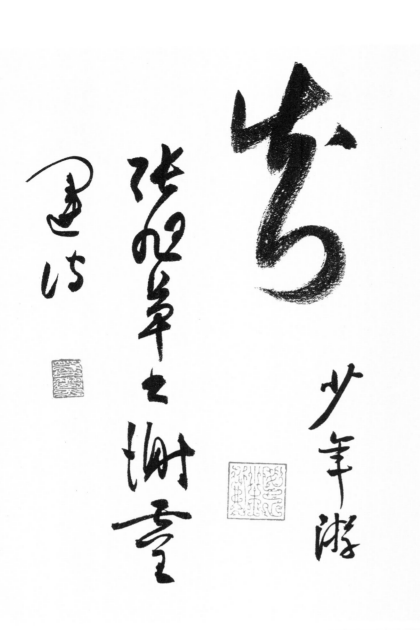

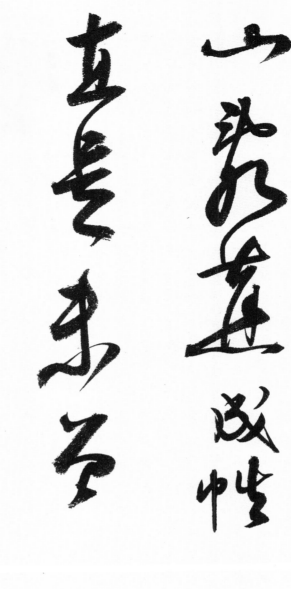

少年游

予掃　揭揭蒼蒼
自成原　蒼蒼
清暉孤影　拋
人　　　　鳥
孤抗玉　　　
清暉庭祖

祖郭華
塵埃四气

古詩自有三千首
我所之言謂我不叶
聲　　薑當一

時臨信筆吟
哪知非而風
非金於詩
詞也
量而人深
書冊存書

因而海之文
之魚省月風
腹書六成亭
兩傍文學

沙州三月風飛
雲撲鵰巢沙
玉壘浮雲變古
樹風吹雪滿沙
祖雲飛絡

沙州魚龍變
飛安斜鴻云
黃蘆上空
裙大風西薩
年拄柳

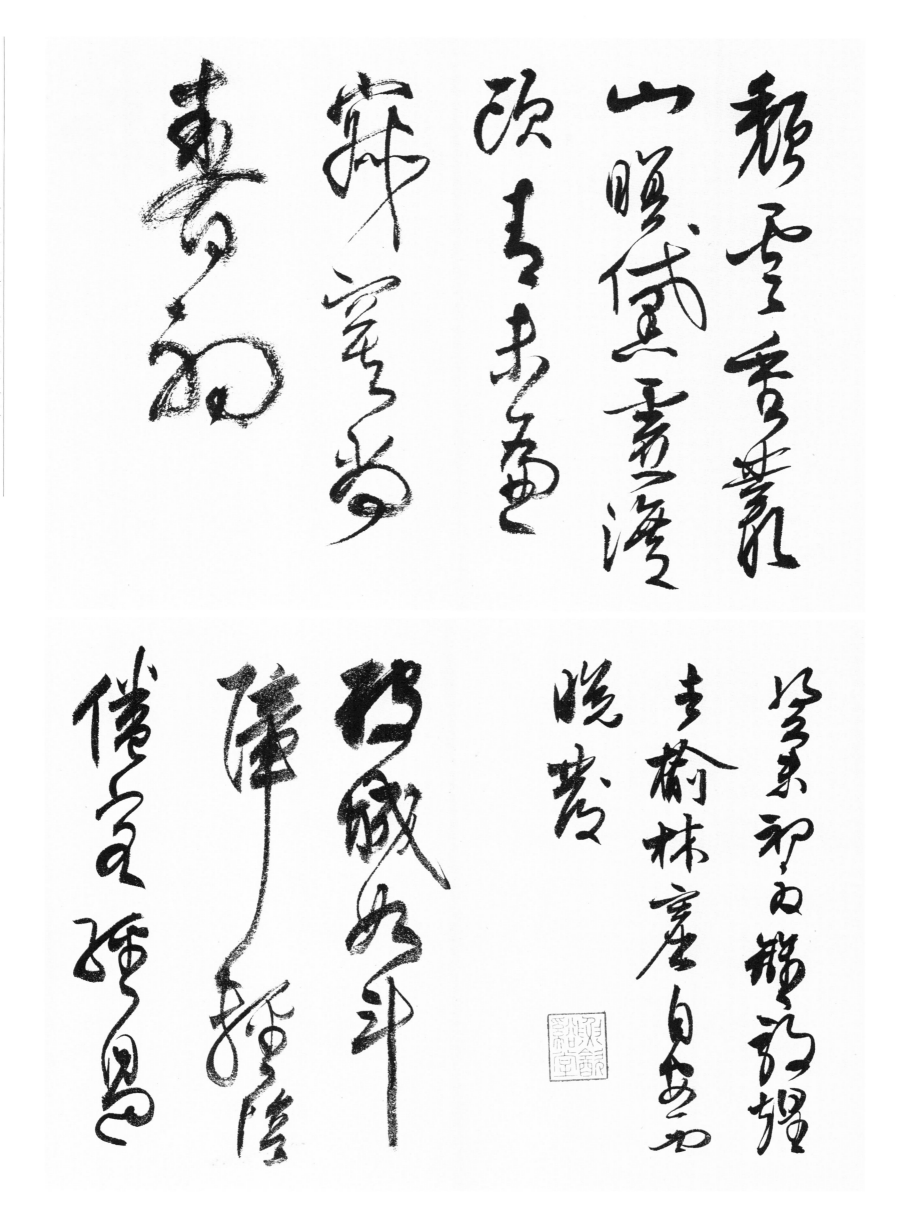

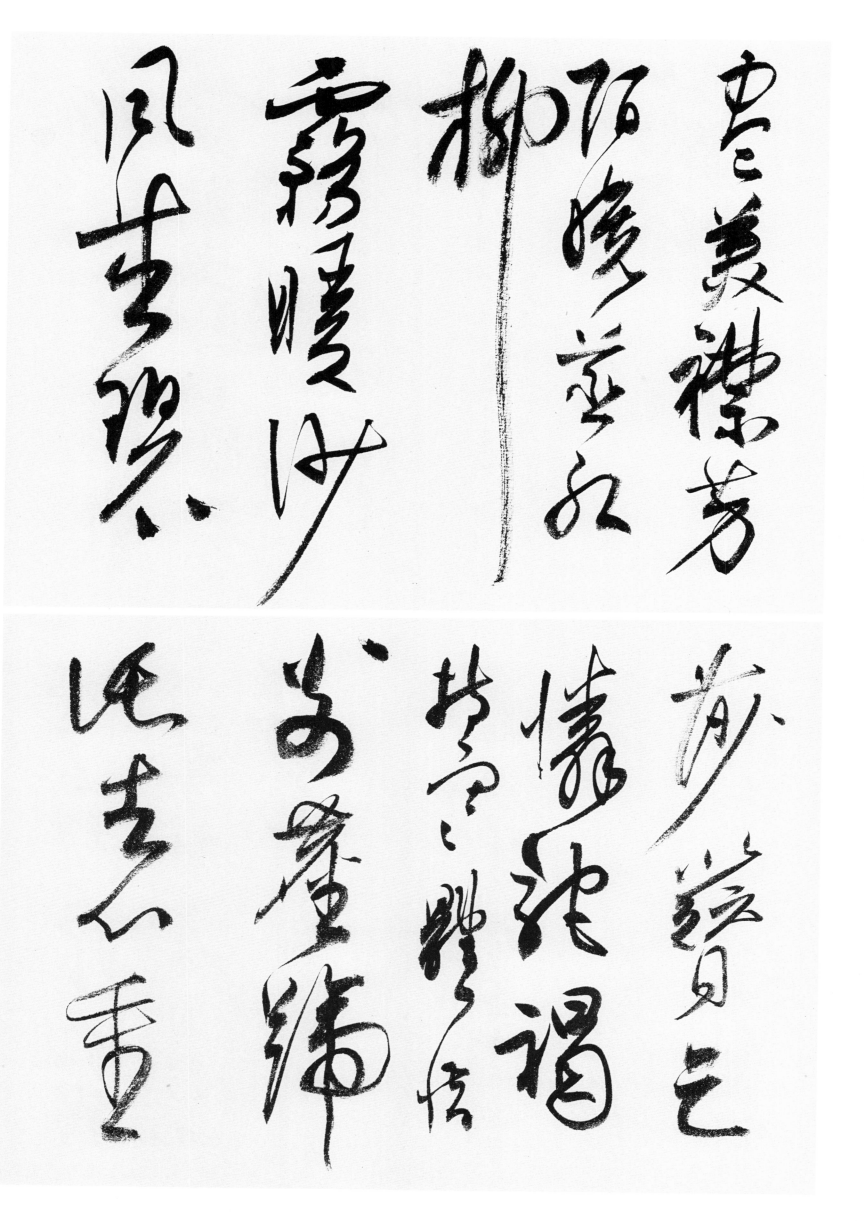

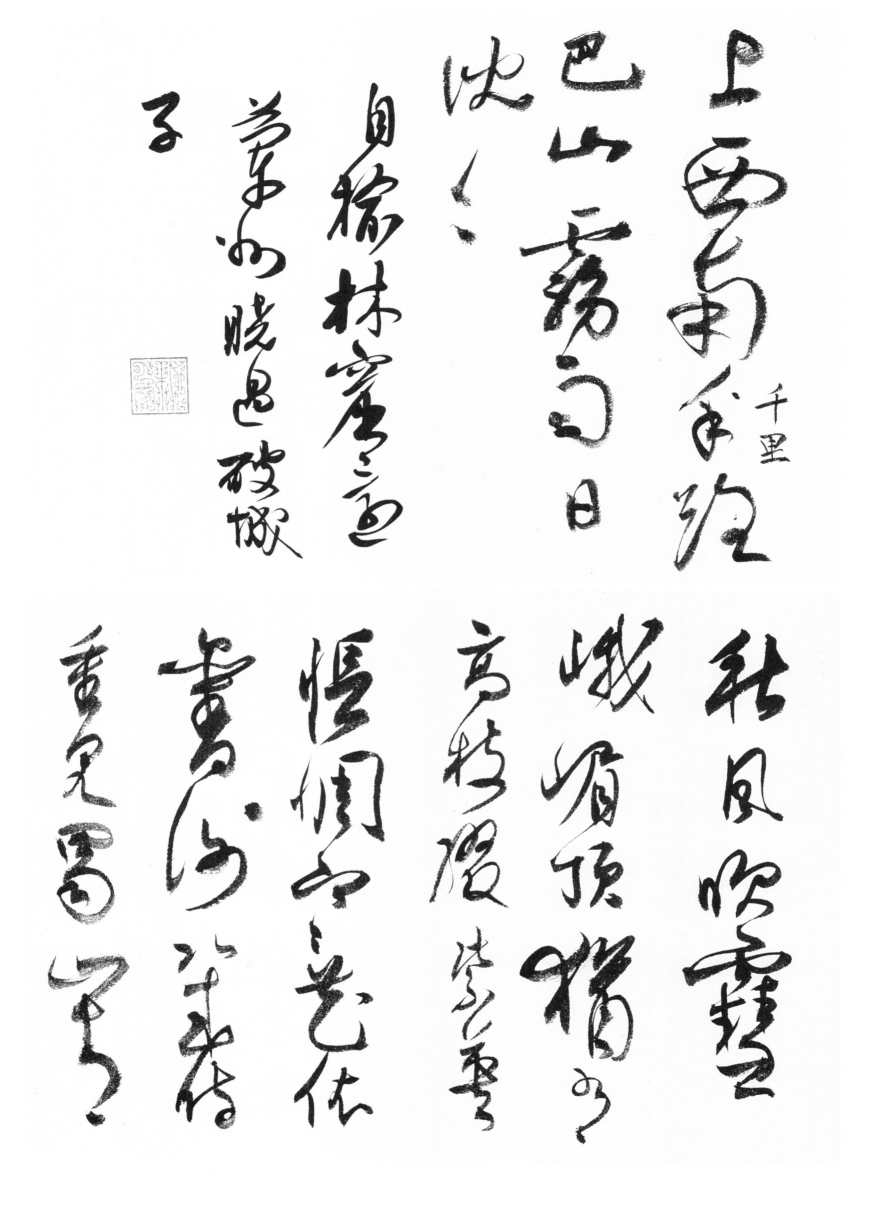

峰巒百檝云峙
余將歸江南

東坡兮舊之江

人其淀兮眉
西宿眉州

燈花兮有影
入其淀兮眉

嶺崎引岫
磊嵯峨而溷

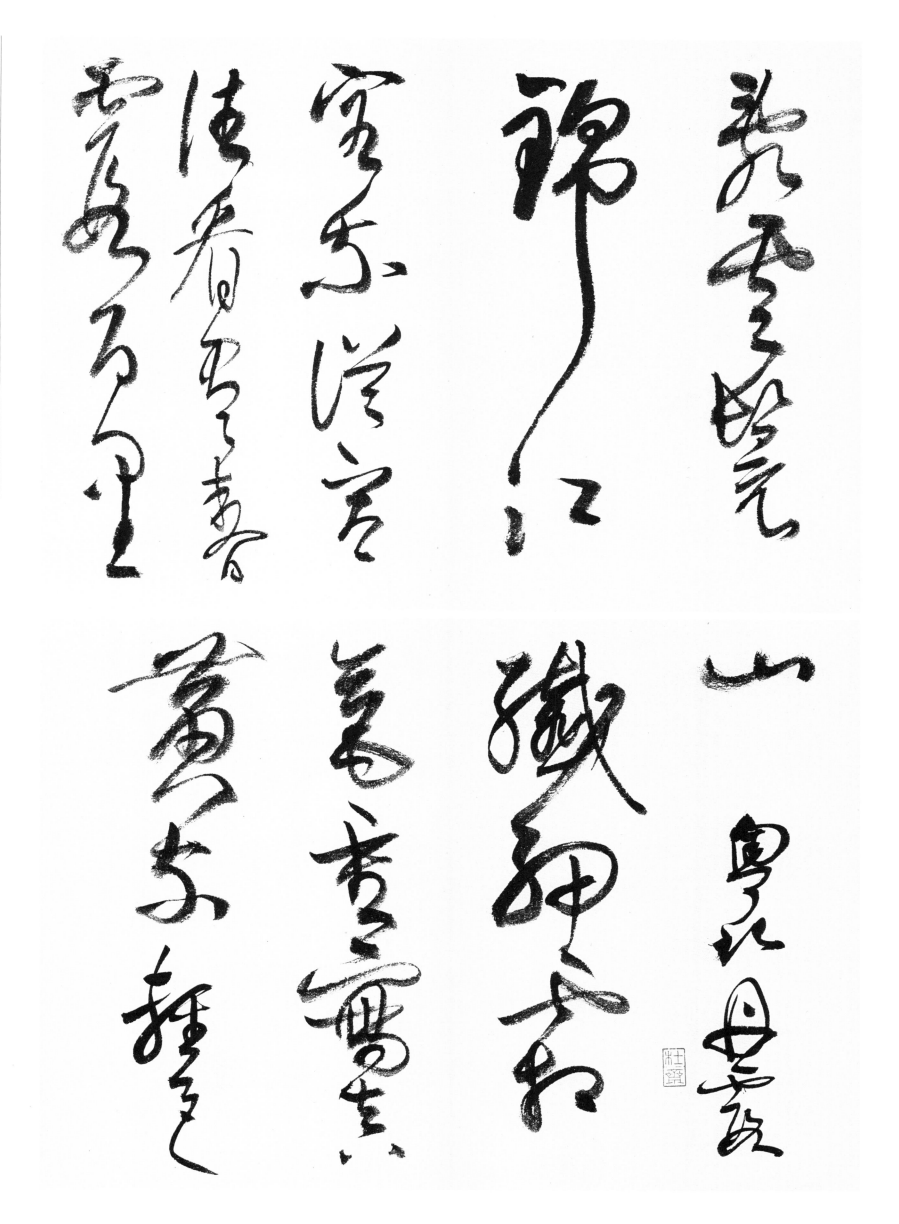

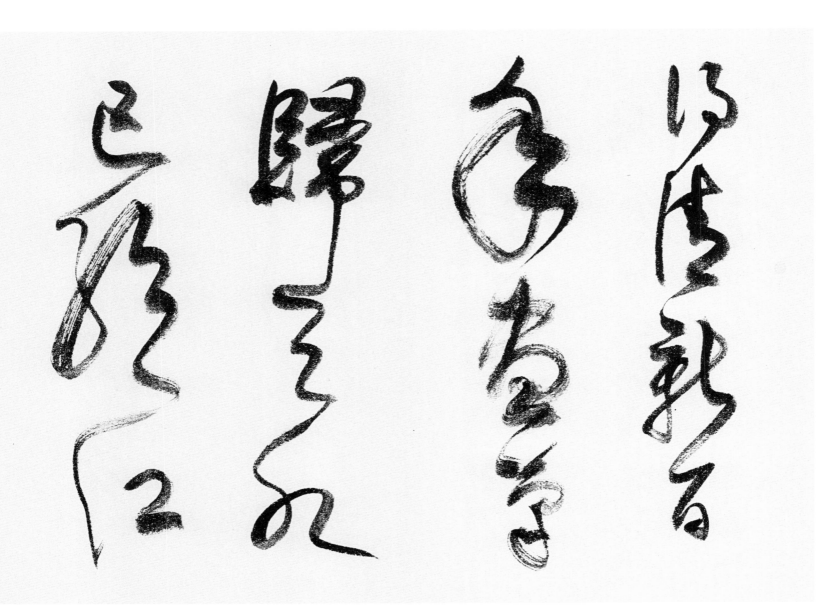

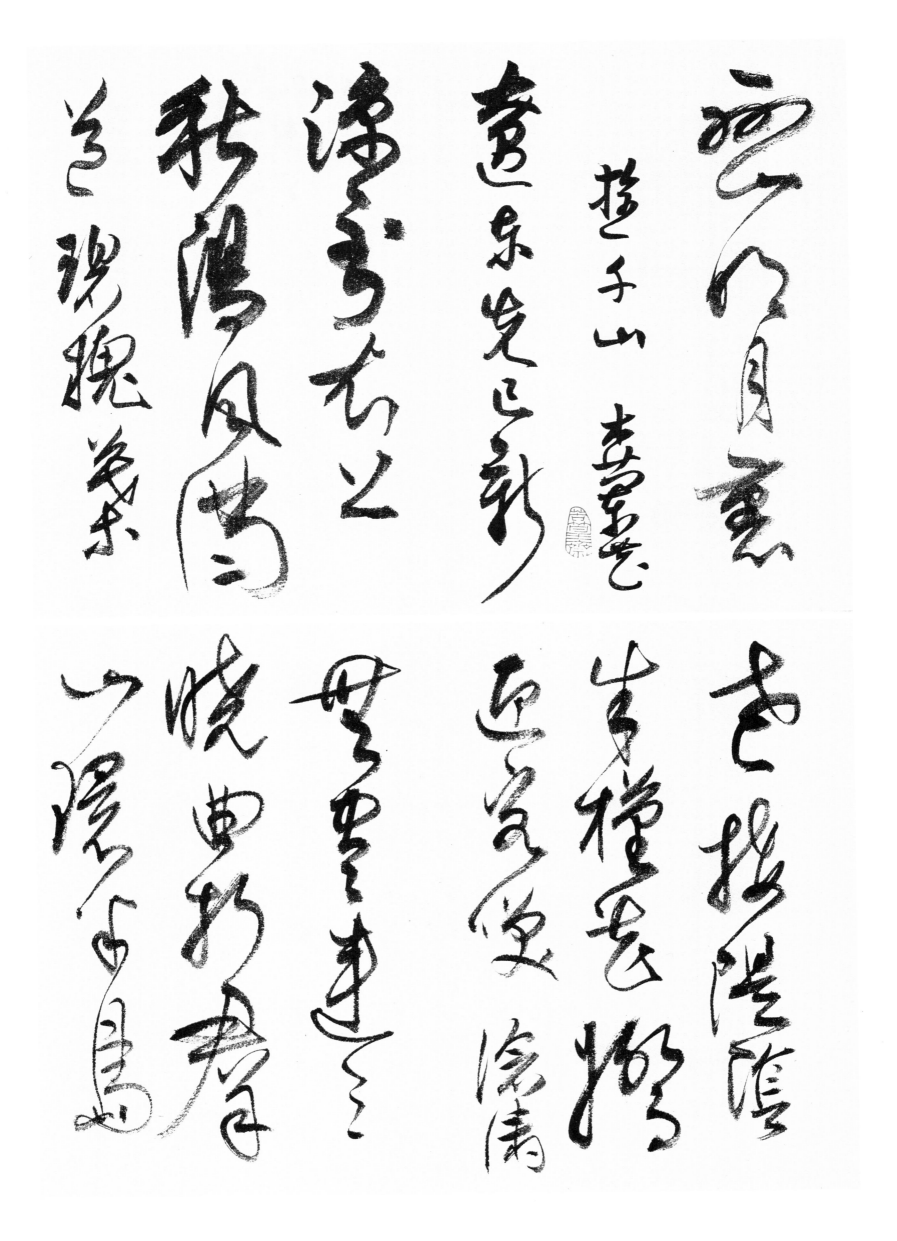

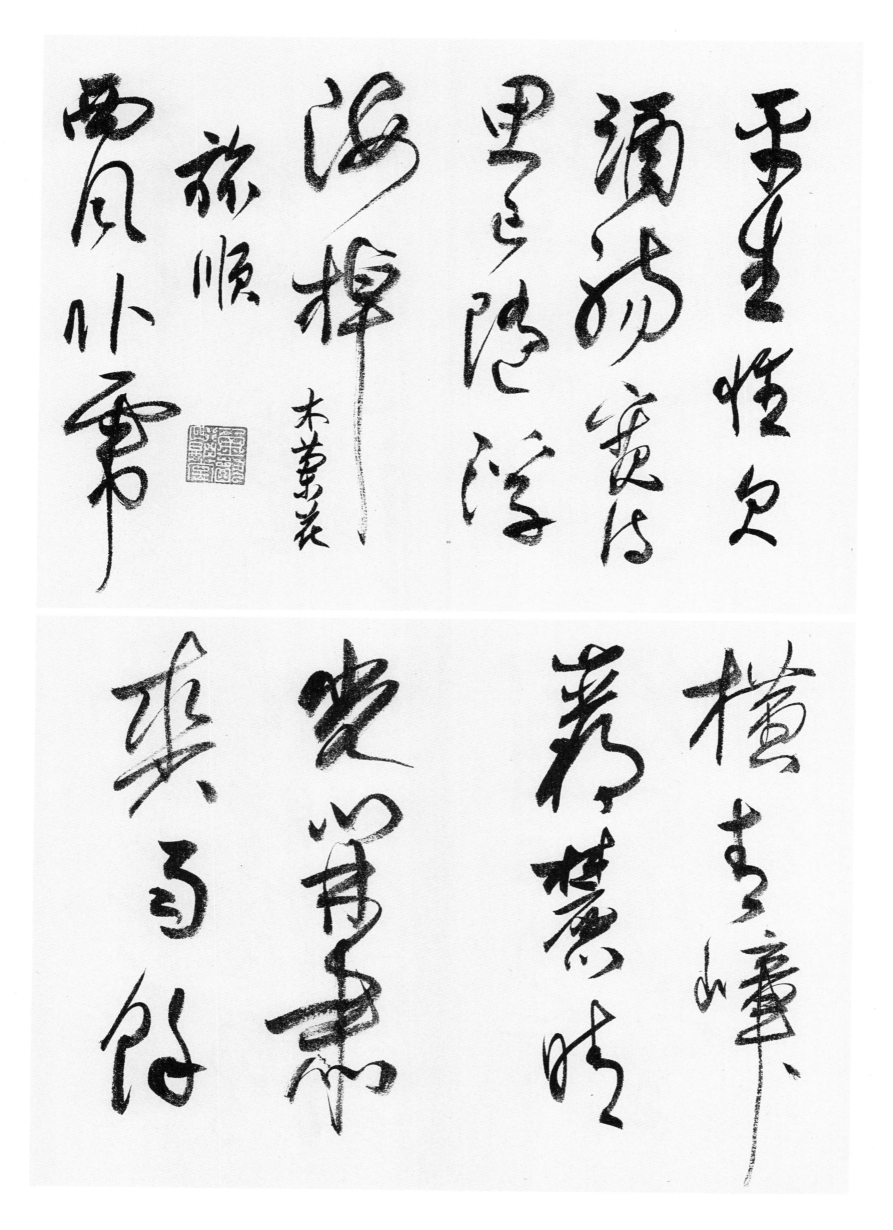

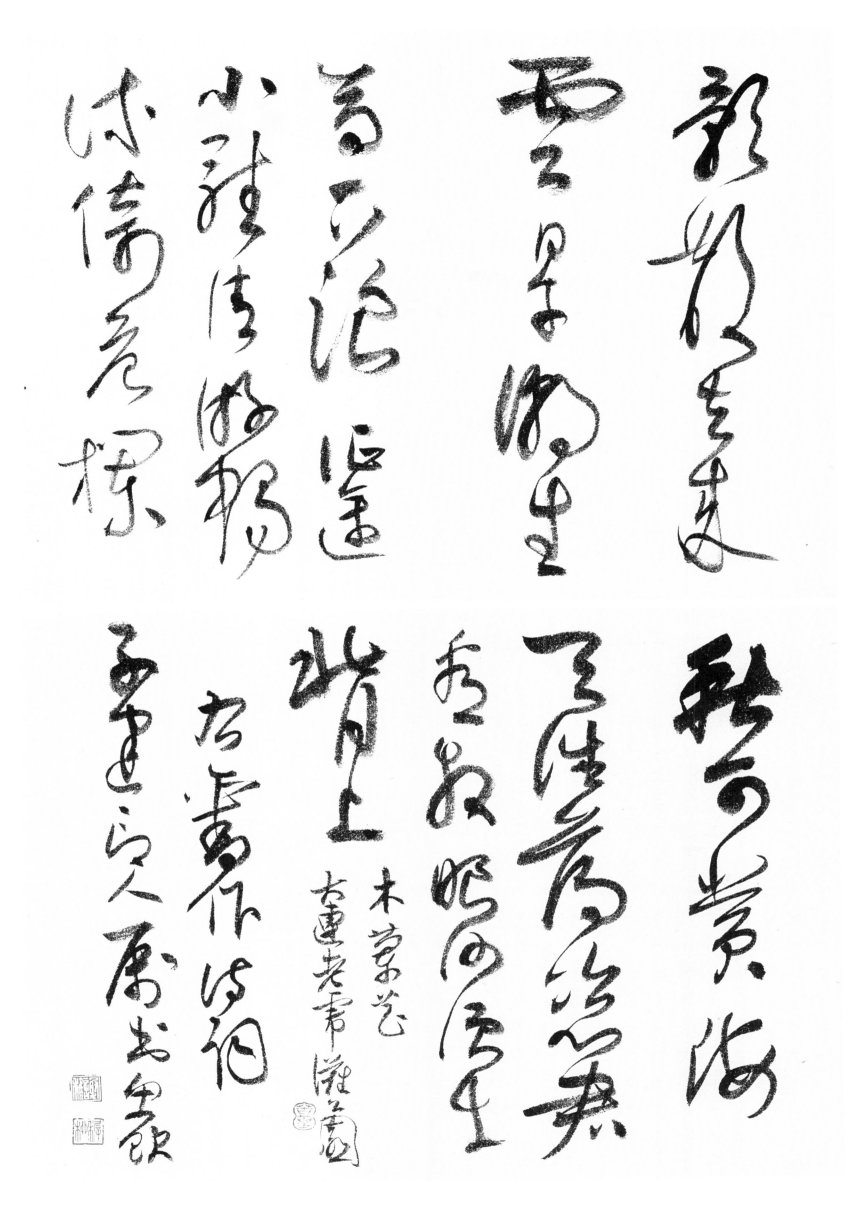

叢菊兩開他日淚

孤舟一繫故園心

寒衣處處催刀尺

白帝城高急暮砧

杜甫詩句

庚申秋日書

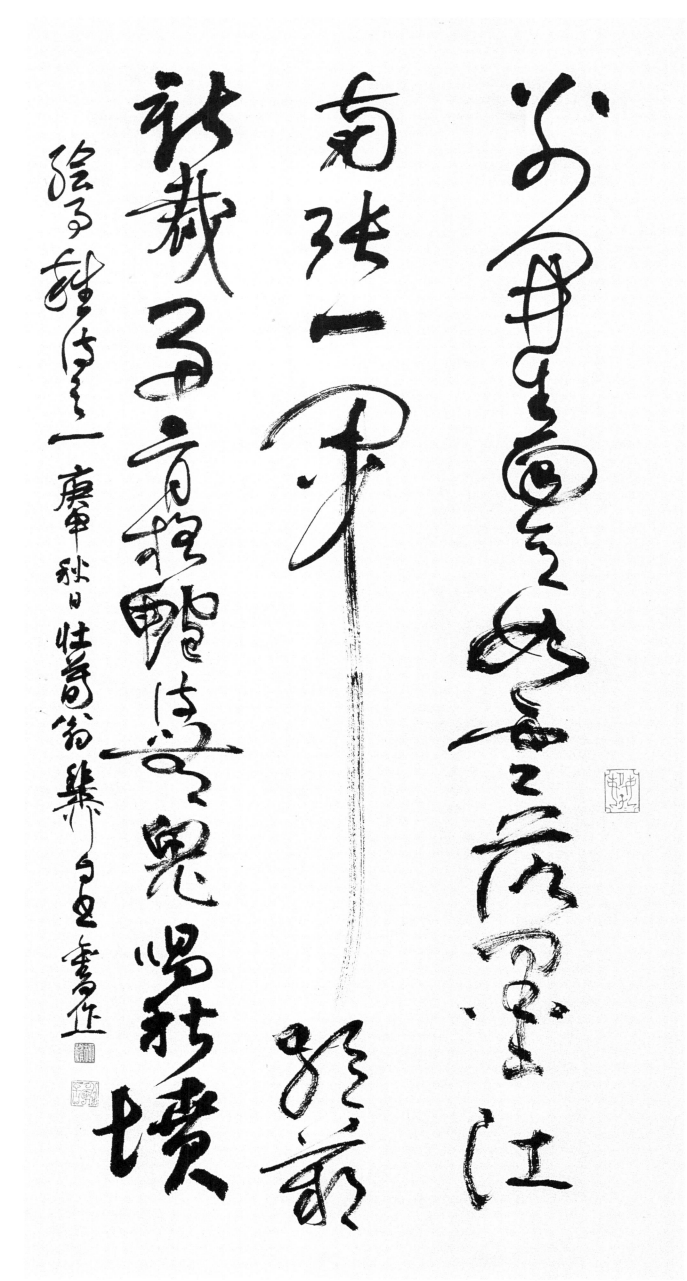

臥腹渾瓜苗山隆石猿瓜練煬
梁山狂風宵夢安車凹硯
莫明默墨孔紫夢作
雪巒老市雪山風宵顛指棠成字庚申年華帝

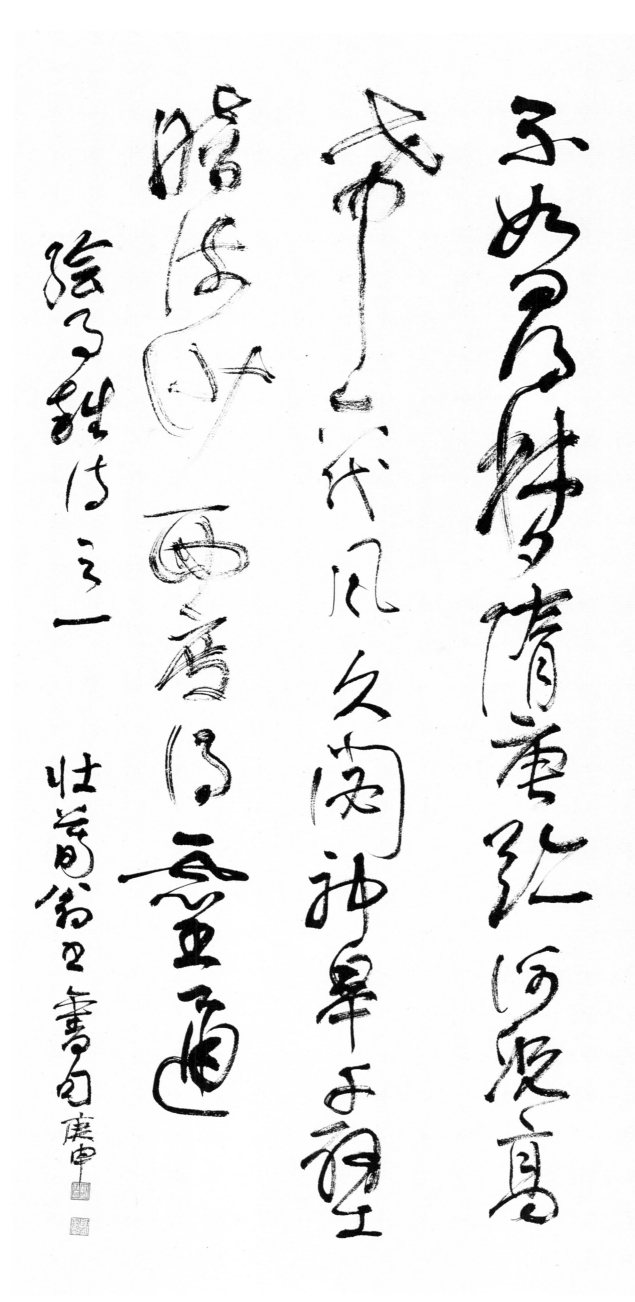

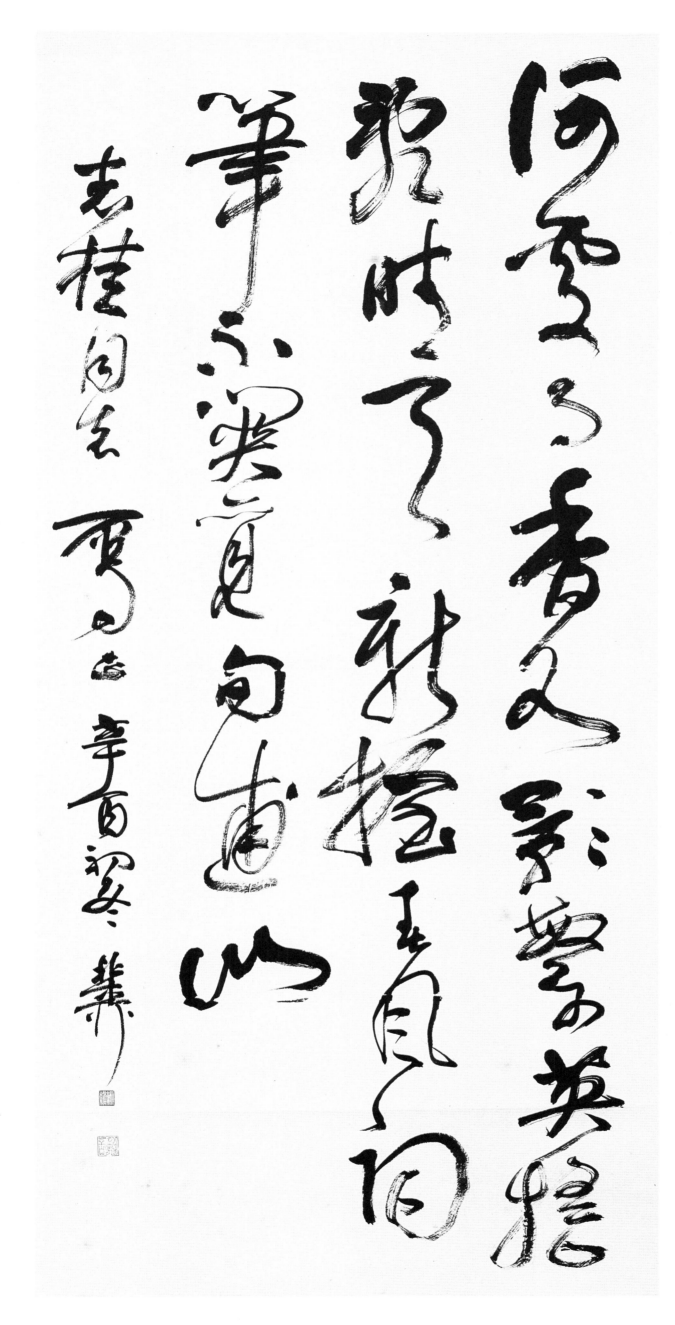

魏文伯詩三十首

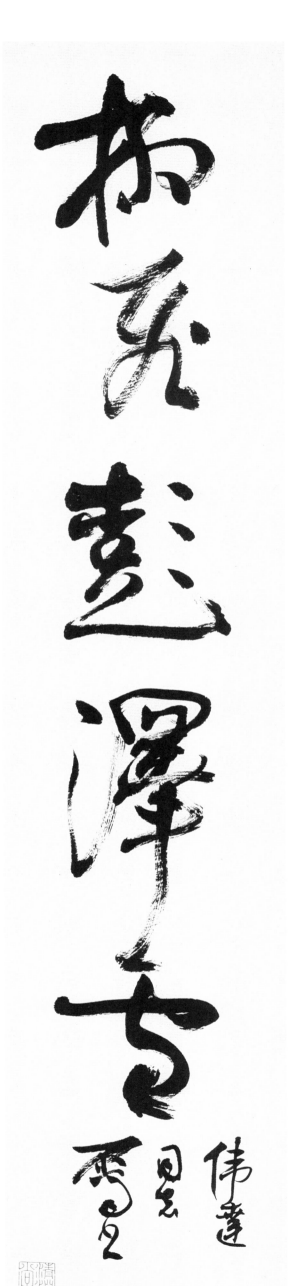

意真備陶冶

陰陽墨末濃

時且被催成

早前神雲風

楊柳島雲

殘箏陣地

予拍掘聲

飄煙成一

嗟其秀法

光弦星拋

一眠湯泉治向老浸泥澆学暖

荃窮庵山溫泉因荷る法入塋

铺之聲中

唐白居易

甲子夏日杜蒙弟子謝巢

明暉裝點笑枝楷

新綠紅百態新芳

不負程彌士東風一枝

以年斜

望湘同志留念

甲子新正性齊司徒柴

脫盡浮華入自然
行乎畫林之間平
生有所道出筆
游

甲子夏日 性齋為樂作於

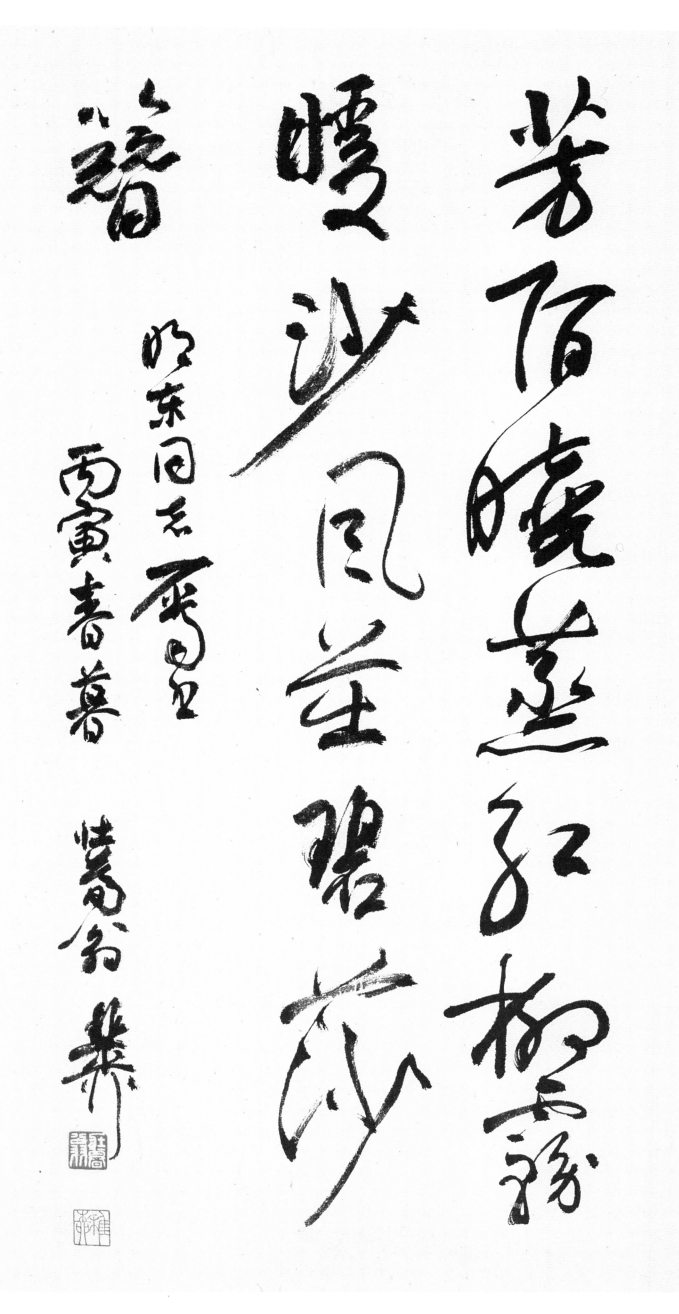

古林幾草恨樊口大空龍池直澹灣
雲日生涎要老澆風濤和桃香光寒
老松桓亞緣沙瘠氣蒸蒼地華見沈
空年觀濤上不去詩峭乃樣山

山東石灣一首
丙寅新秋　壯暮翁　樂

近訪南州萬葉棋
藝膚程色梢彬時雲凉
百生清思只多學立李
莉丘偉中唱去雨寅秋
已懷蜀谷養已巟新禾

枕上風光詩水聲眼前此
溪生宵雨漲三目坡行溝
湯去青圖中小鏡平

丙寅之八月
杜荀鶴句
黎　之青島舟中句

树阴下古古古百

丰荣怿以对水

翻々寺李惑言

贵蕃空邪乃柔

傑勝雅人

丙寅百夏日垒兵内

廿高翁藥行崎巨

古尹乡七

百要养柳
老柳荡舟得馀黄
岛郷荷塘傳
荷碧参差差去
风一夏凤舞舞去
独舟梁红舞
枯林
　右題畫三
丙寅深秋林主鈐
山东樱麓山
壮岁岣　樊

右畫稿計十六葉畫二十九

歲時所作時予適薦入蜀

客渝州偶得內枢日昂學為

作此愷予治老遠畫於左二十

四五歲初生生寫稿放時之

敚之少作稚弱頗自擱置不後

省十年之雜家遭屢劫初又散筆

比再見之猶且幸雜物等乃自重

見為之則已多破碎玩漫無多

作二輛然看之以記畫贈行程已

牘日松士付裝因記於末

丙寅初夏　壯蓄　翁時年七十有七

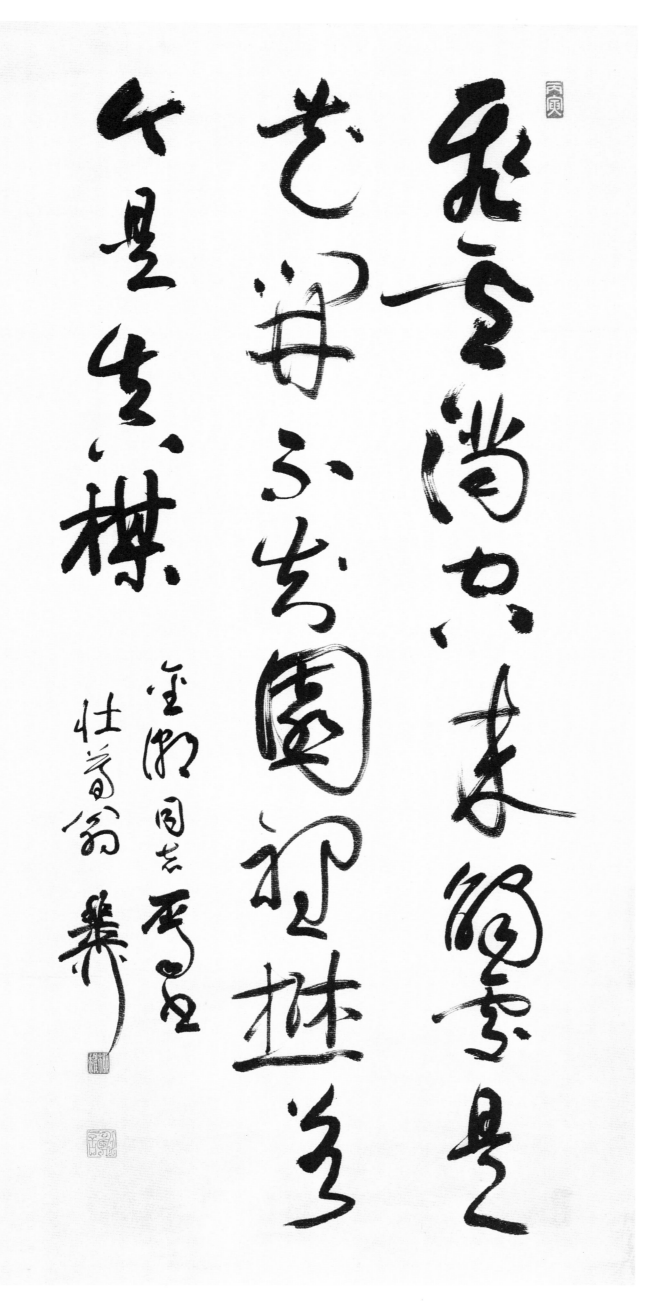

自詡園繪近稍異

本來虫畫古相同

鄭板橋建子昂別業蓮芝莊書虫

丁卯春初壯蔑翁謝蘷集於雪漢

逸驥不畏遠　烈士徇壯心

蕙蘭甘不採　淡泊自成馨

桃李楊芬　草木歷久不聞臭

戊子秋書　室書句共蕙蘭翁　葉

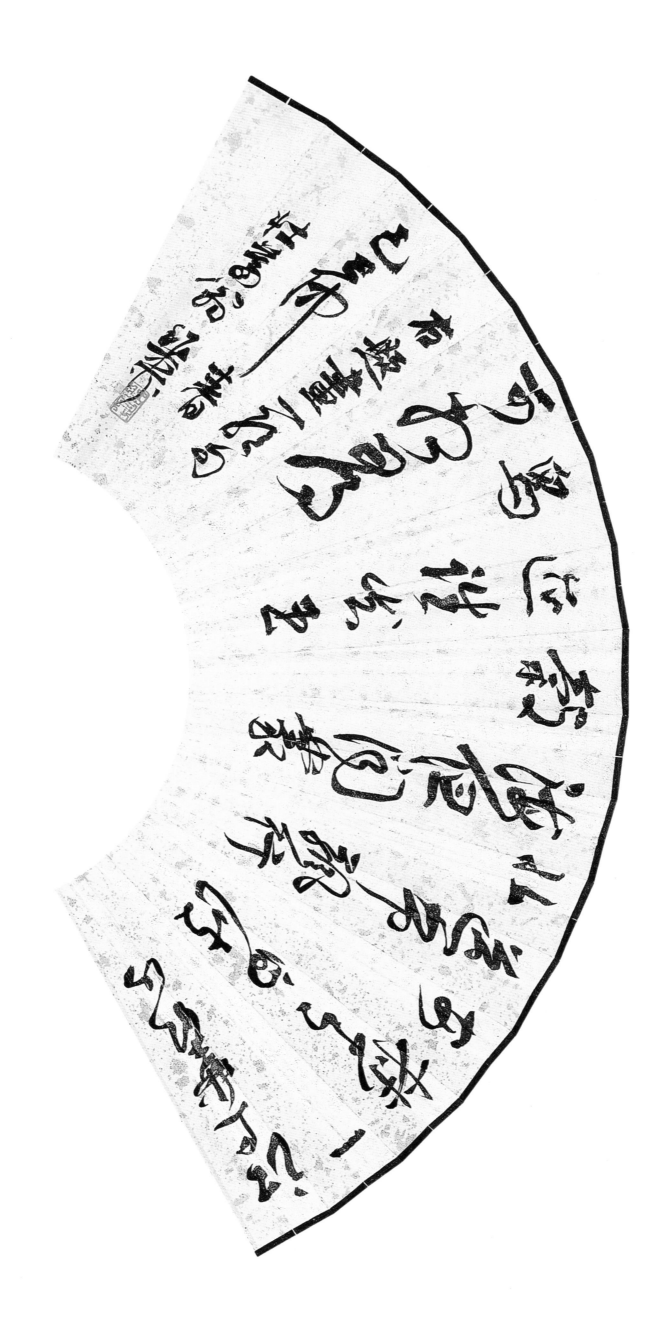

苔痕上階綠

草色入簾青

乙巳下浣

壯葊書

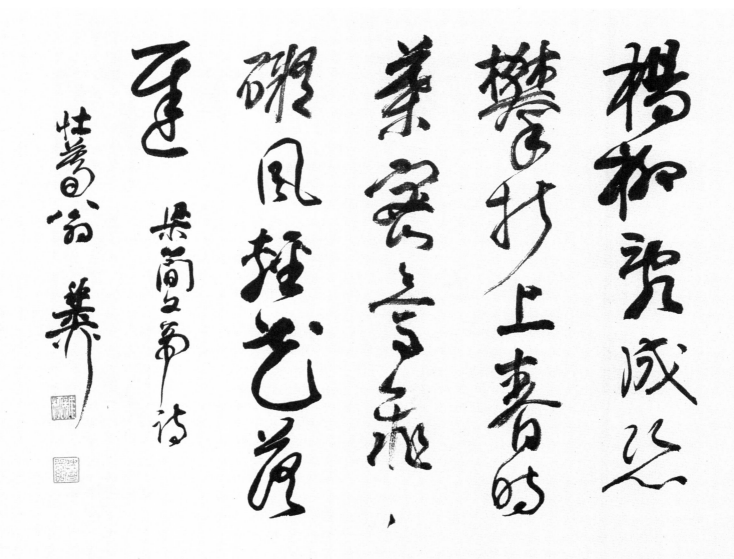

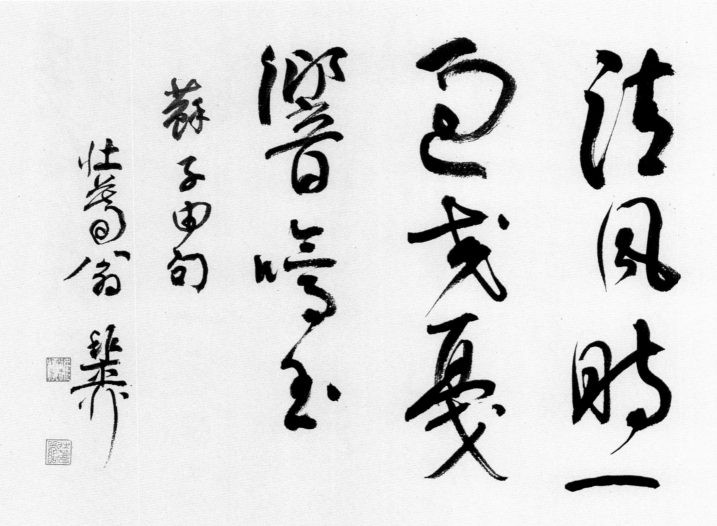

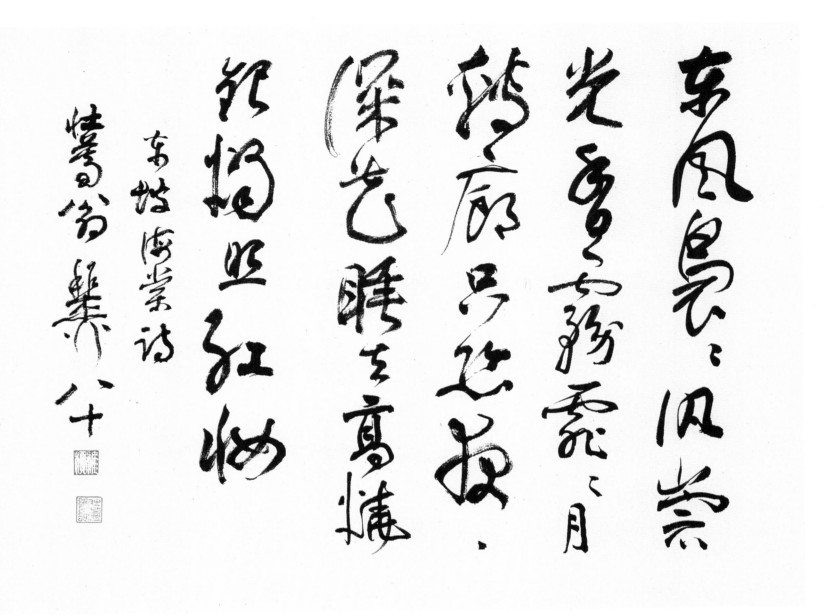

東風鳥鳥風崇
光華窈窕霧月
融融展只延敖
梁葉騰蔓高墻
龍坦亞紅牆
東坡海棠詩
懷翁樂八十

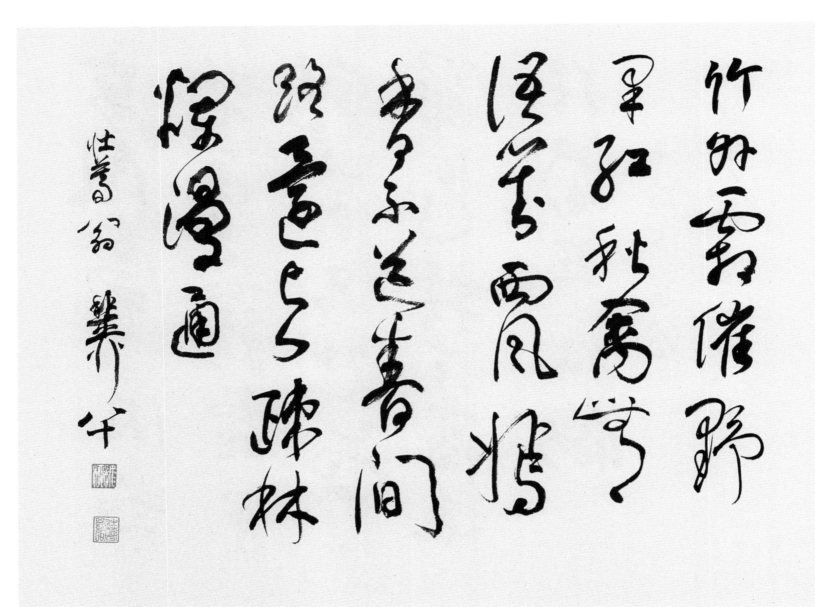

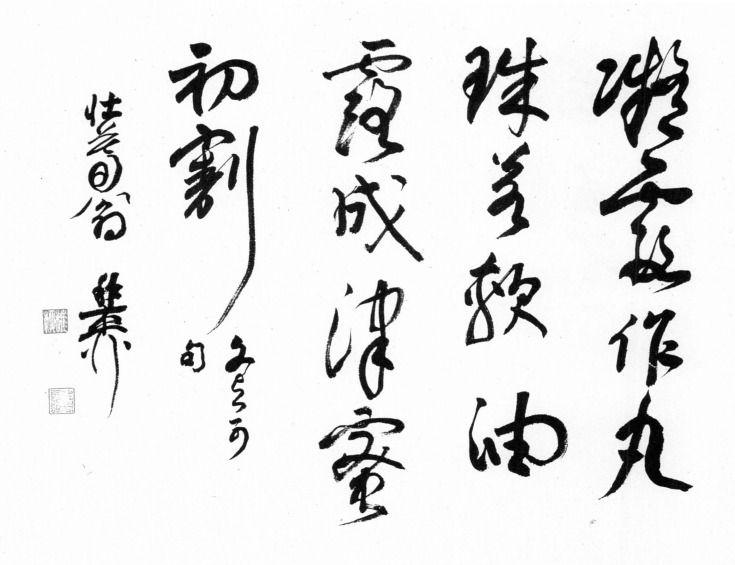

残潦似寒玉

玉流凄枝

强云荷風

為襟抱并此

寶雲多

性蒙翁稿 藥

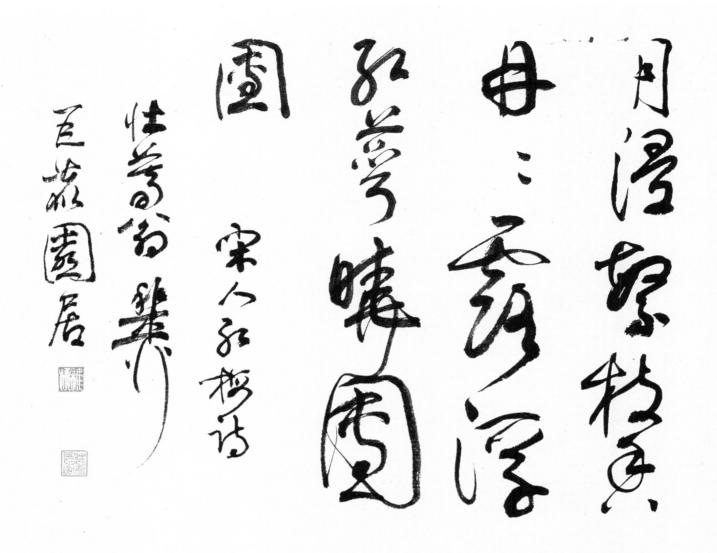

月湾萦枝真
毋乃秀浮浮
私意空晓園
園　宋人丸楼诗
仕壶多羣川
王旅園居

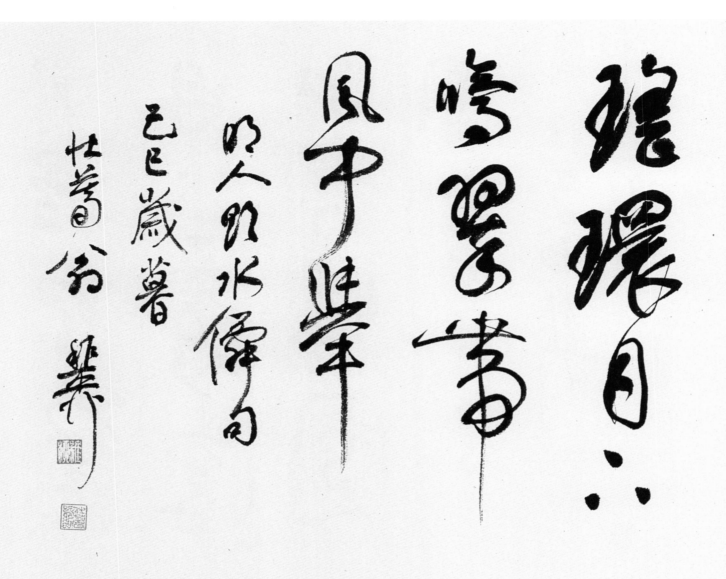

碧環目六 嗚珶書畫 風中姓字 明人郎水偉句 己巳歲暮 桂蓇翁 藥

青紅更綵絲生情自纏
花意言義河思湯黄心壽麻
調少哦美筆壯童彦

繪事雜詩之一

牲壽翁

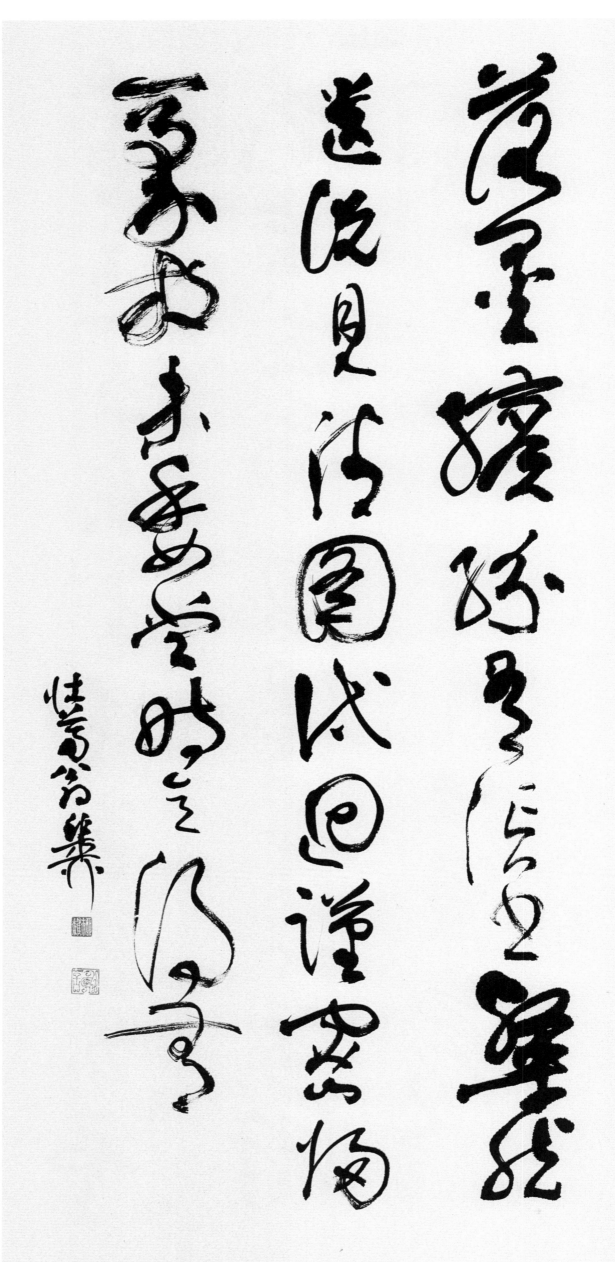

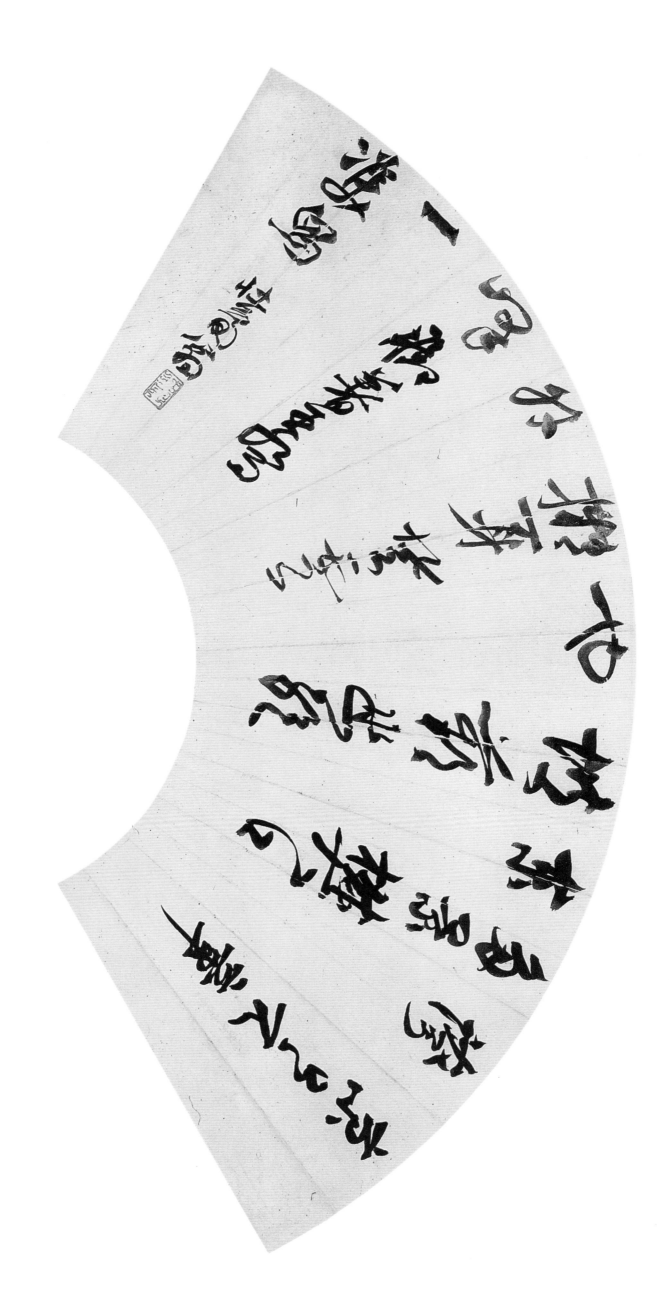

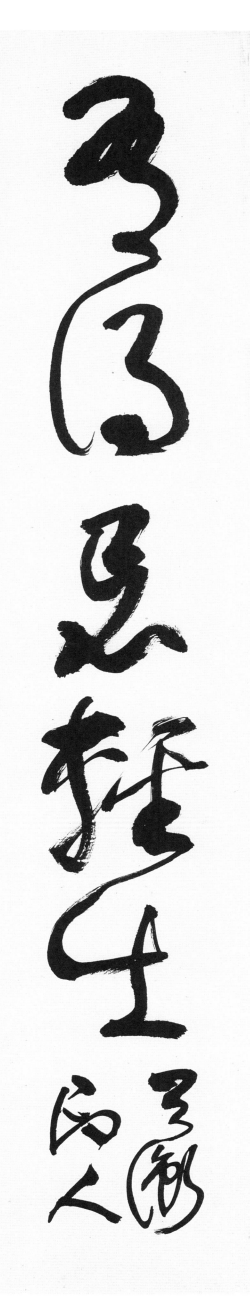

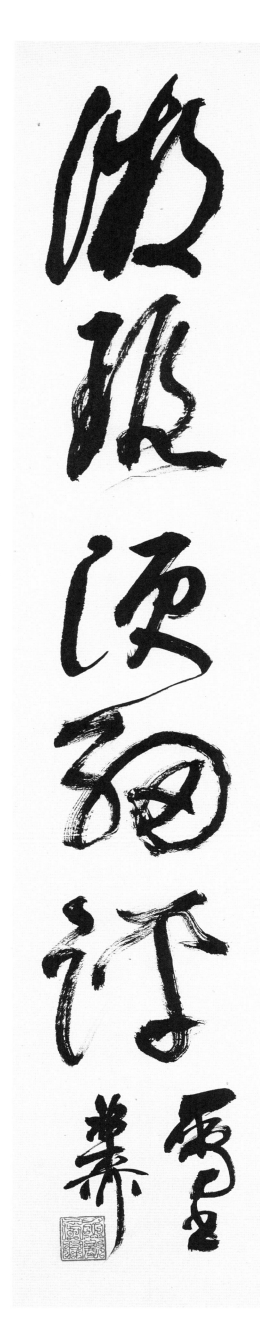

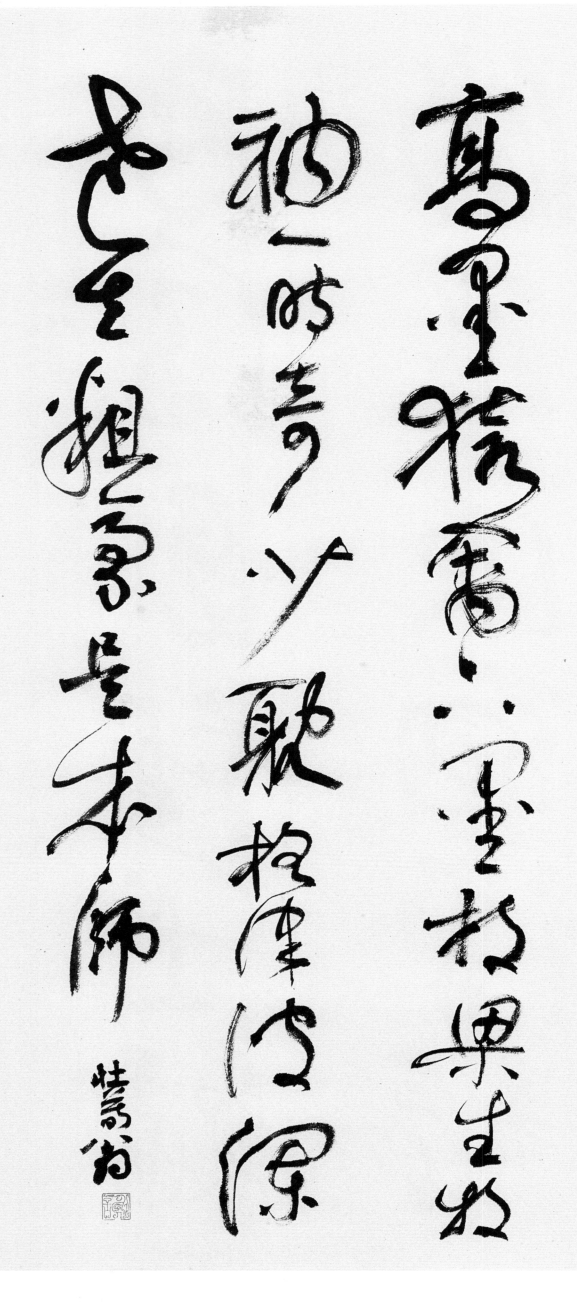

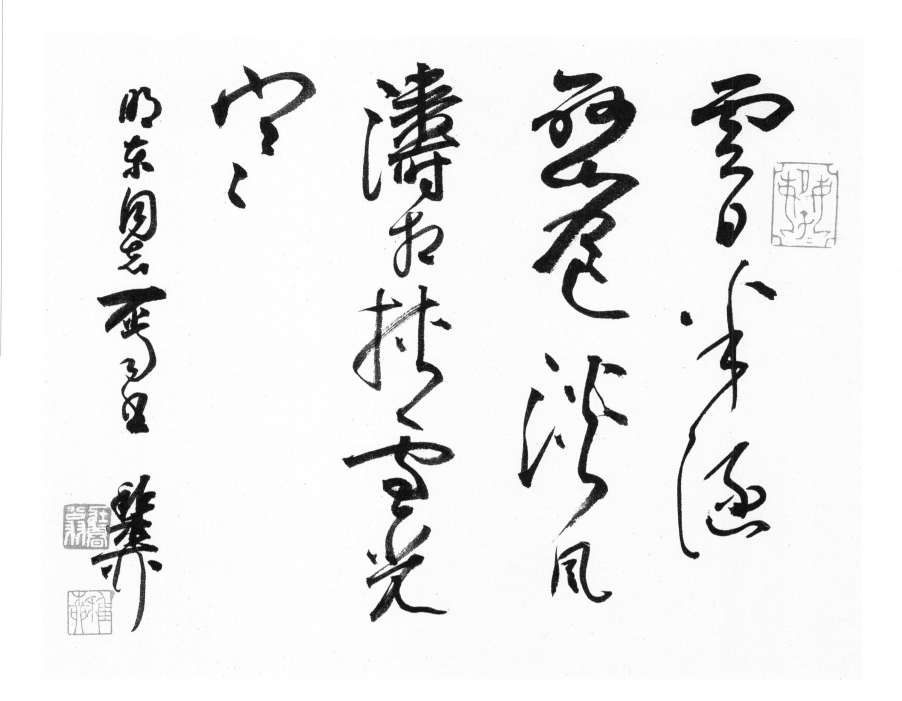

孤山之麓　信步延　愛竹諳習　王子猷一日　豈君如河　可老松雪彩　善如傳　丙寅新正寫　梅竹渡涯　圖甡蜀翁藥　卫彩新居

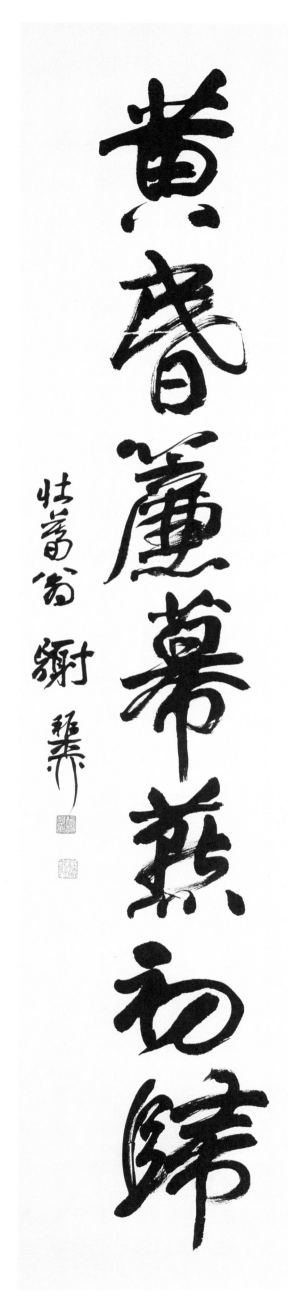

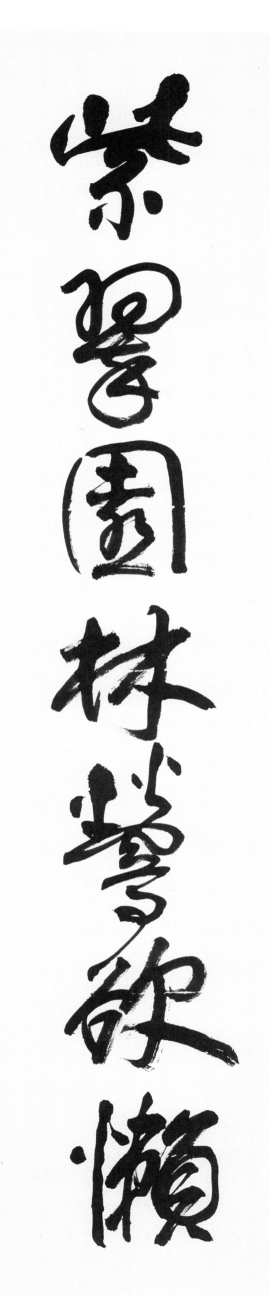

九月融融照
大地揚塵
土塗泥濘
狂風深怒風
黃土輪銀
碧云晴苦
安障日
烏云倚壁
風光紅旗
悲倚城上
歡騰喧
碑照苍苍
弥化亚西



清风松下提 ……

日日剑梁

郑庄禾生

空房物偷

荒窗一斤

日内之无

接声迟三

鹤戏

隶草王名

綠螘新醅酒紅泥
小火爐晚來天
欲雪能飲一杯無
平原田雪齋書

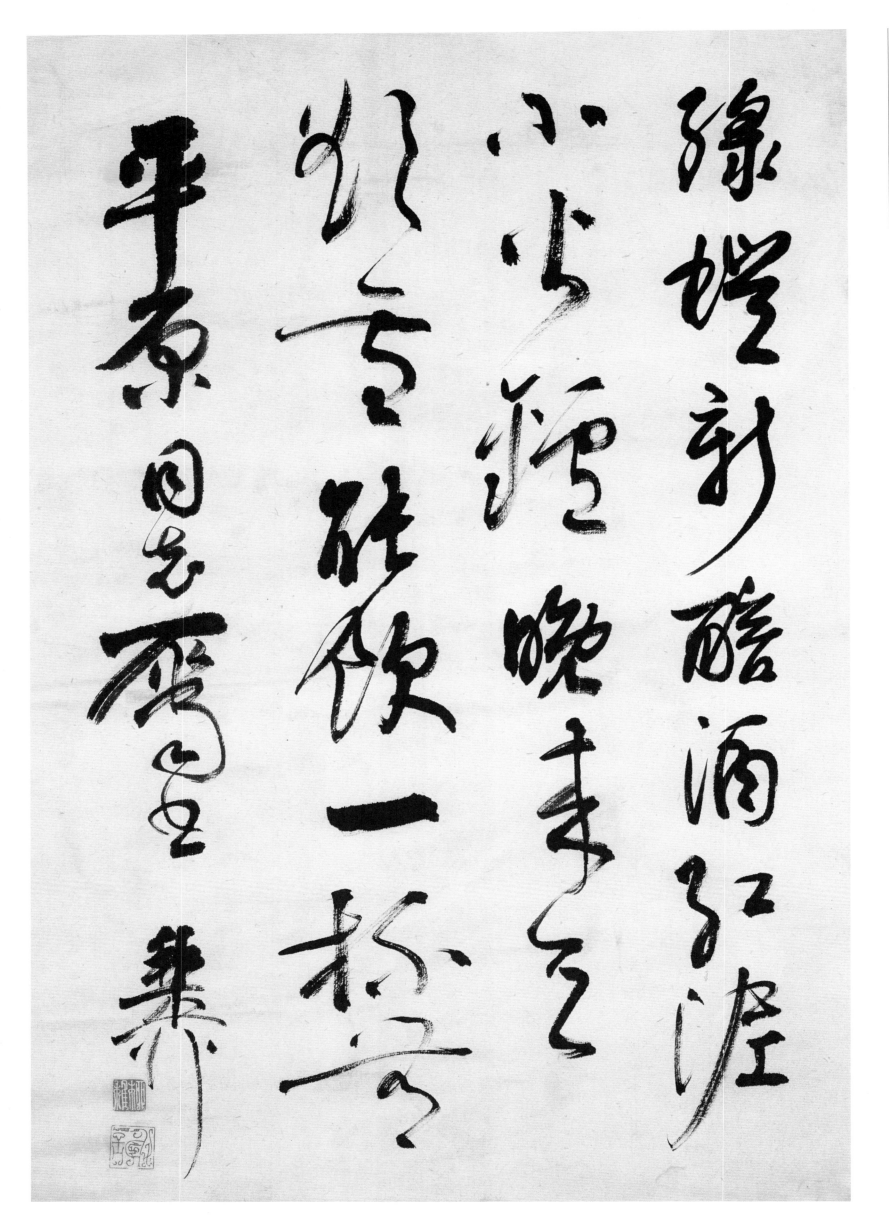

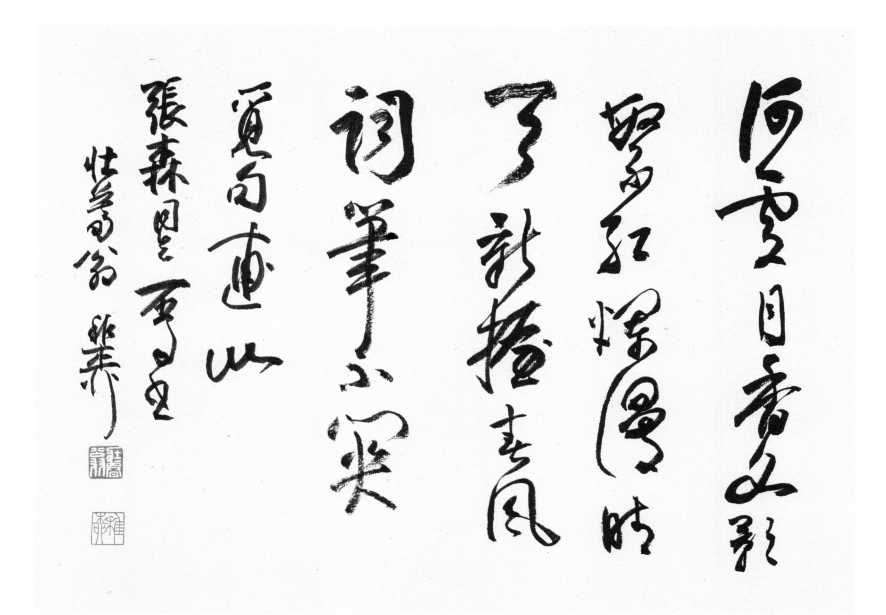

何雪日香之影
野紅燼灣時
了新發春風
詞筆不實
覓句連山
張森日至再生
性壽翁樂莘

麒麟不動煙懪上

孔雀徐開扇影中

壯簃翁　謝藥

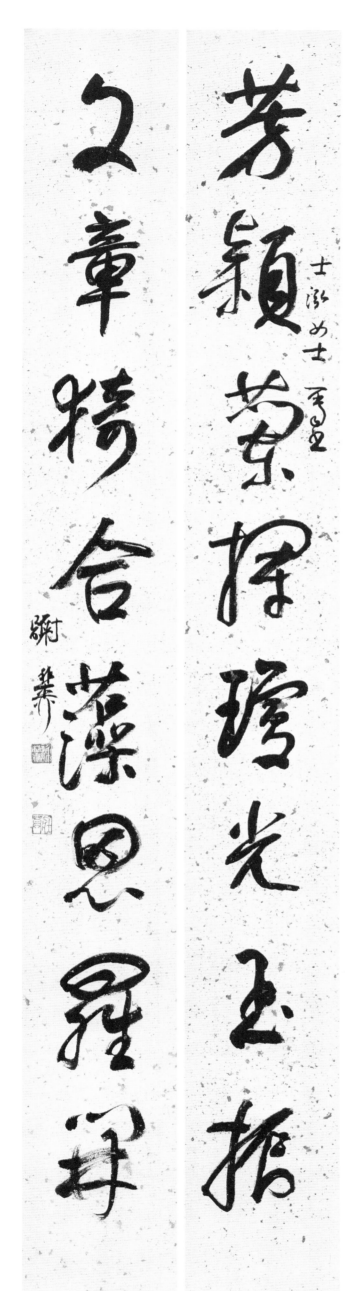

芳穎蕐摞瓊光玉振

又章精合藻思羅罕

神鰲載滄嶠陸驚寰

時雲夏翥玉樹臨風

謝樂

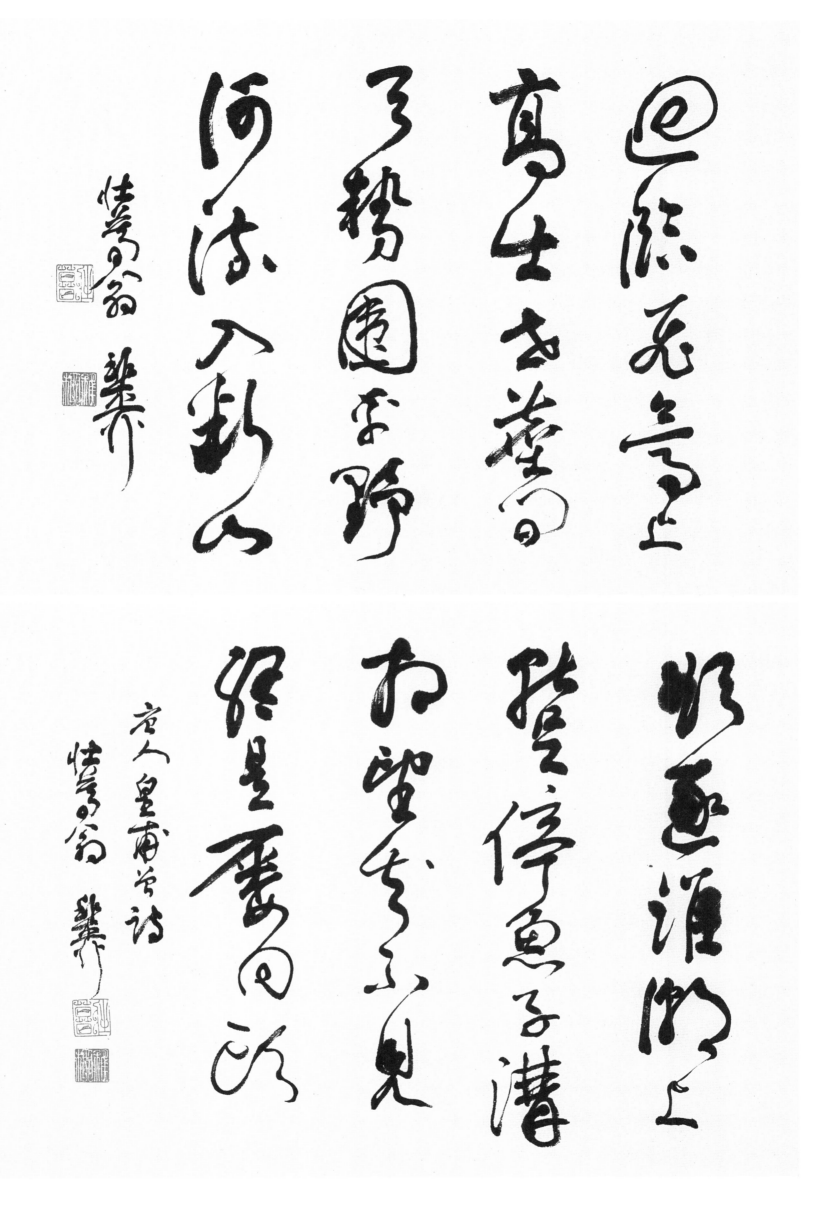

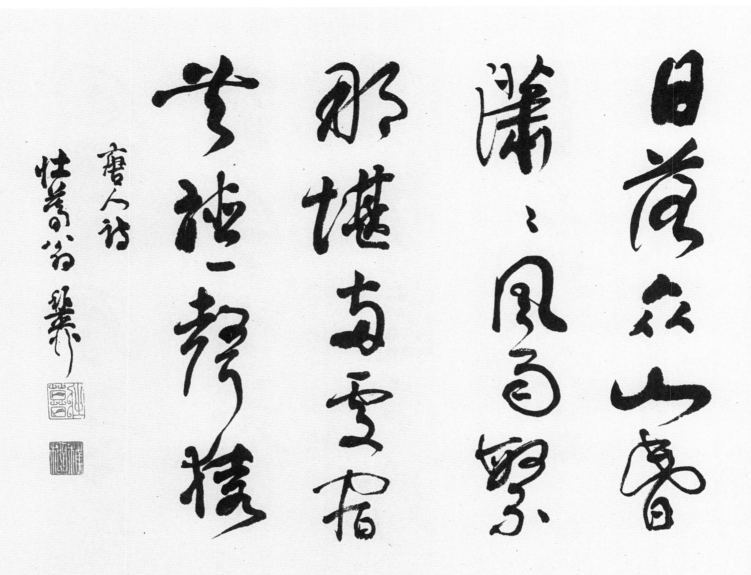

日暮蒼山遠

天寒白屋貧

柴門聞犬吠

風雪夜歸人

唐人詩

懷寧鄧石如

流水落花春去也

天上人間

瀟瀟風雨繁

至子思何深

日暮秋風起

蕭蕭楓樹林

懷寧鄧石如

完白山園客

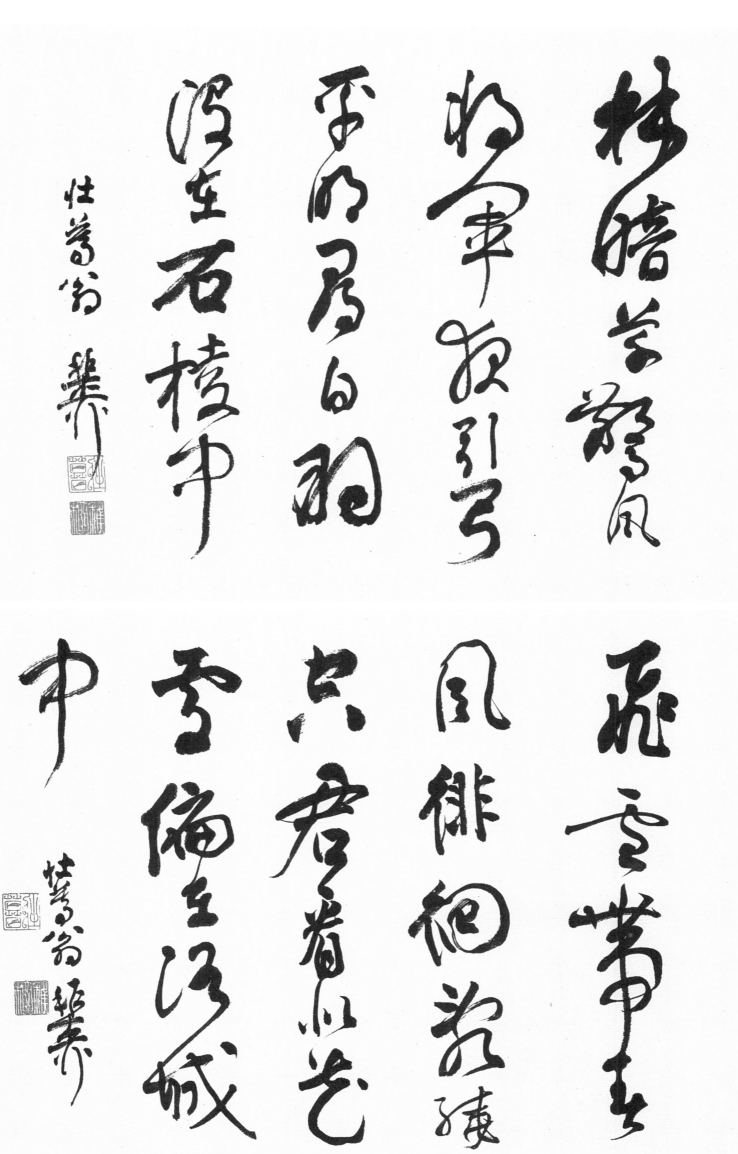

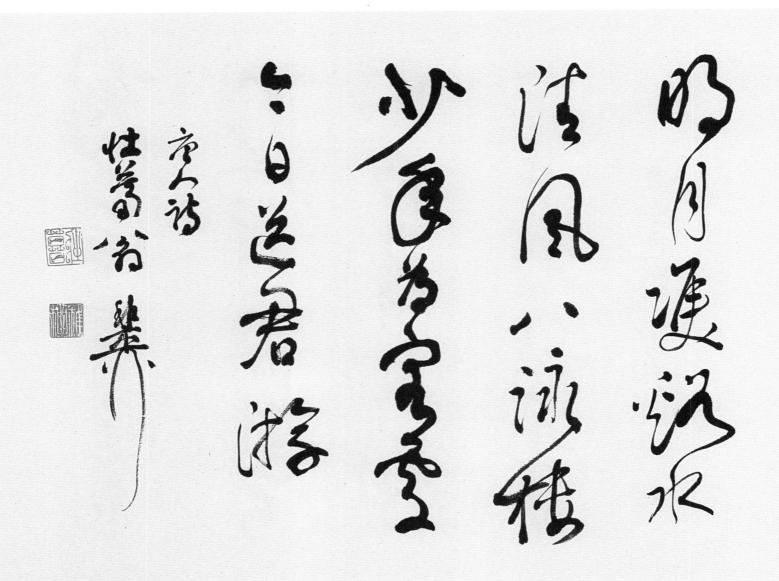

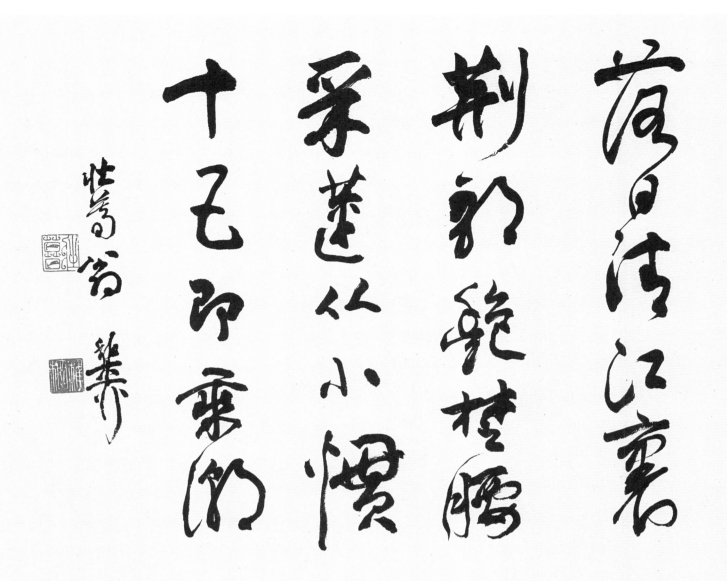

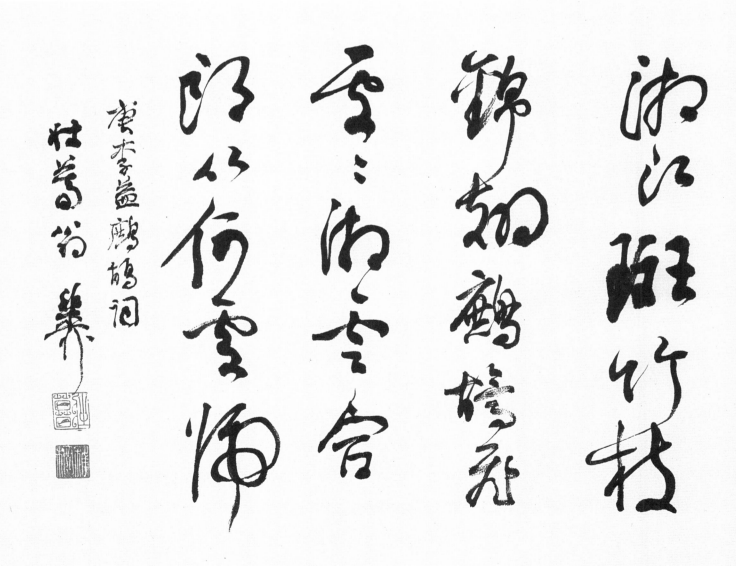

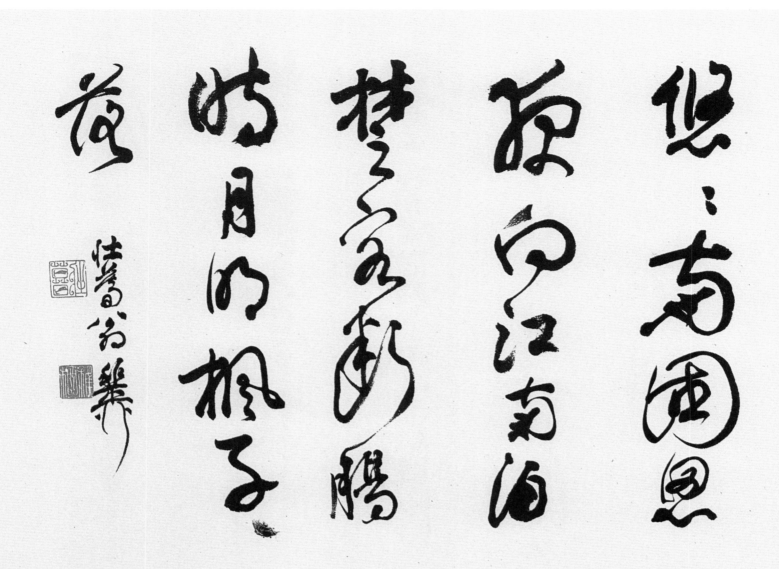

青山不墨千秋畫

綠水無弦萬古琴

墨恒先生雅屬

甲戌夏初　謝稚柳

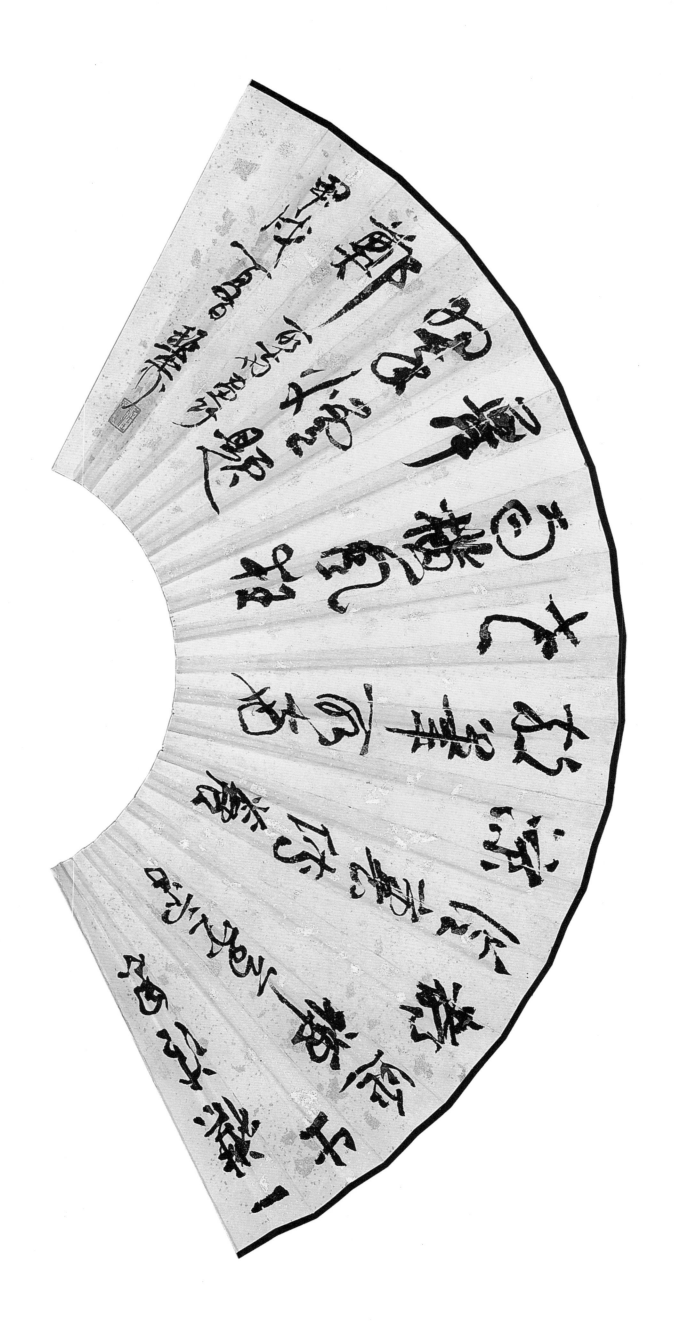

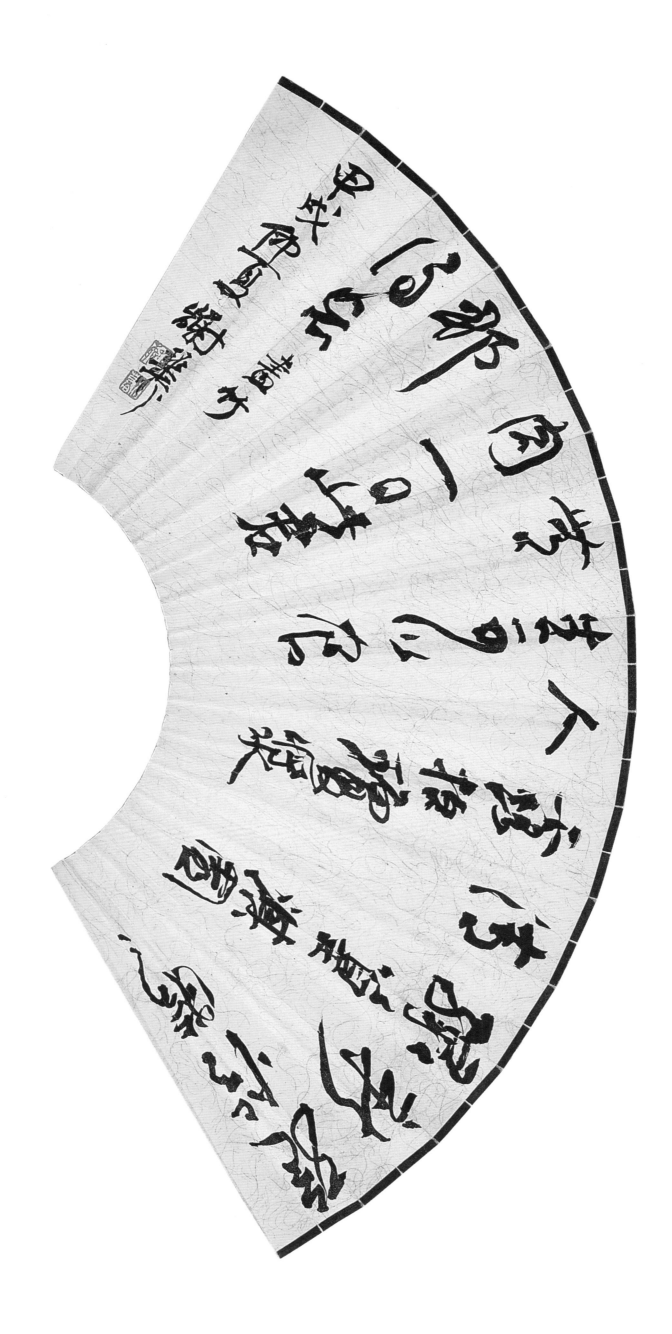

高山仰止瞻芳躅

曲徑通幽別有天

乙亥秋日　壯翁仿謝蘗

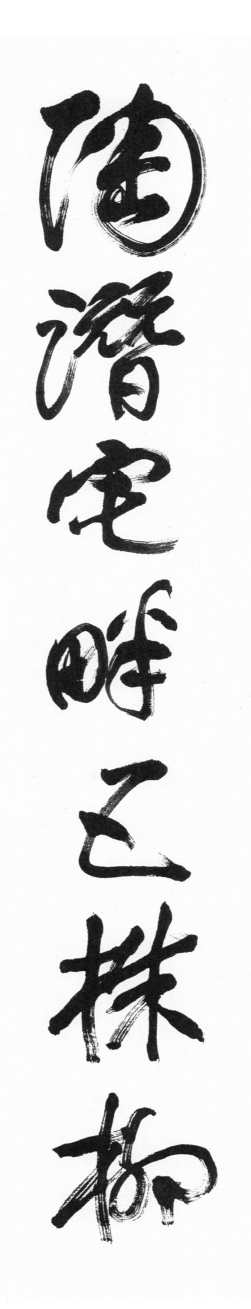

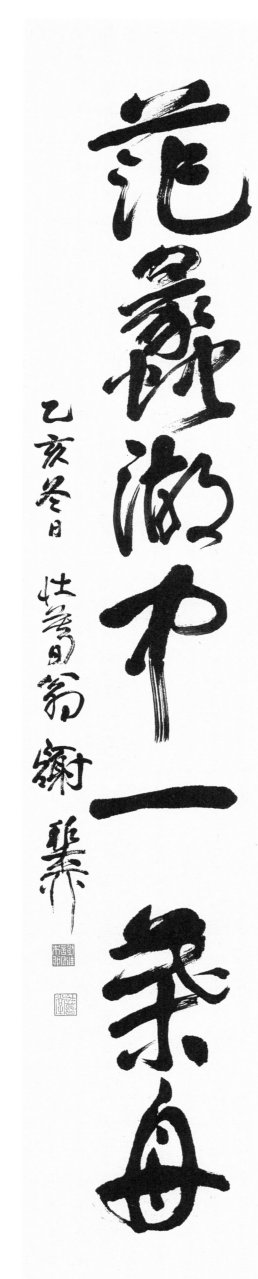

梅藥敲風竹香消春

梅花帶雪梅花和煙

臻平仁兄雅屬

乙亥冬日牡翁狂叟八十有六

三昧耶廬

瀨石枋内久
遠寶見善
莘俊仁兄書
乙亥冬日　謝藥

己峥子美鄰有句

更携东坡老外文

丁亥稚日 牡蒿漁樵 八旬老人

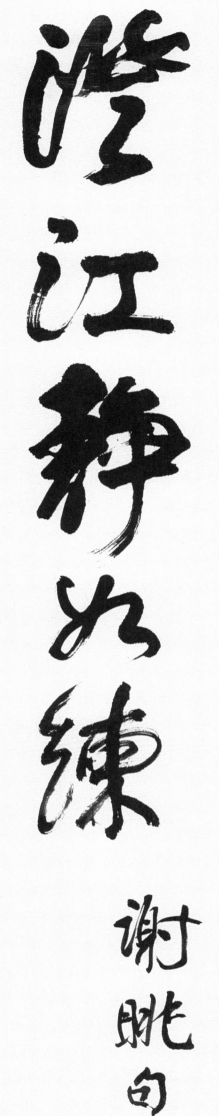

澄江靜如練

謝朓句

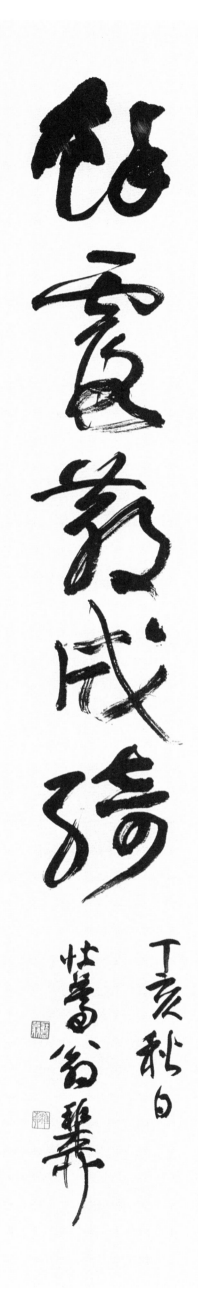

餘霞散成綺

丁亥秋日懷菴翁華

江山好處潯新句

書卷要時邁故人

丙子春初　壯菴翁謝塵

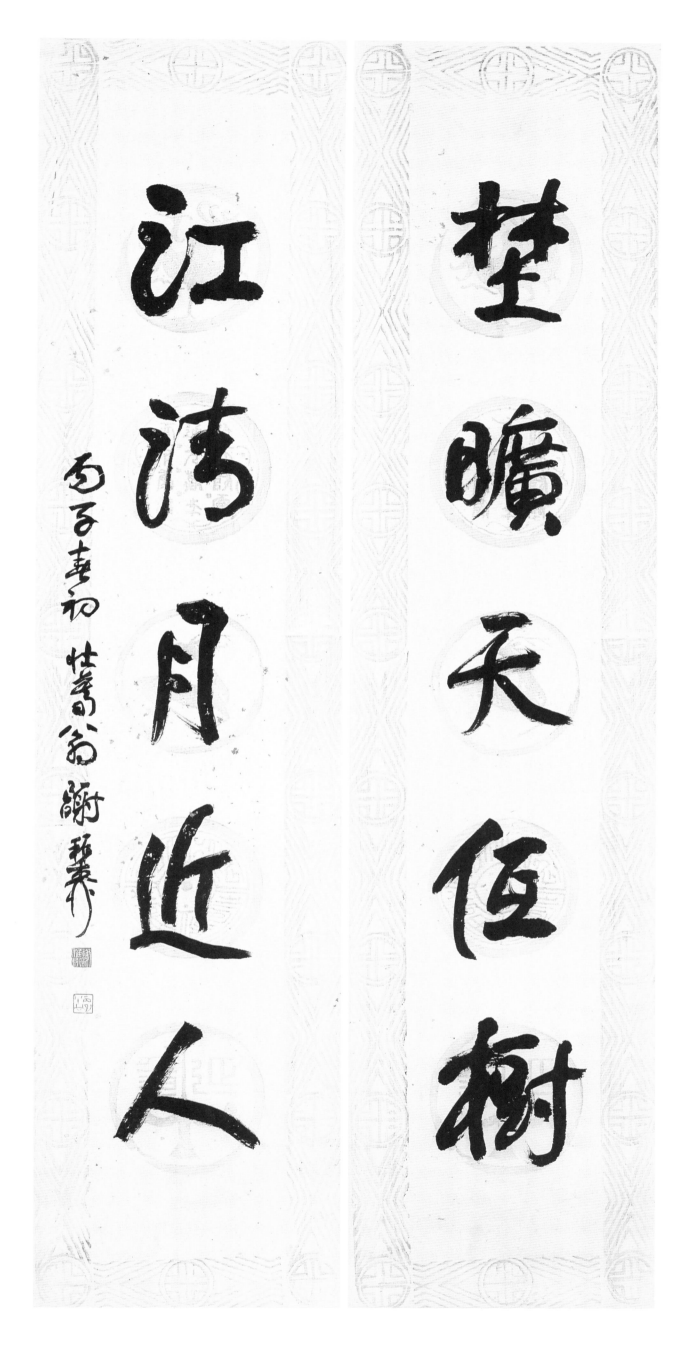

花誰戈習論今古

只首閑心對此君

丙子春仲壯暮翁謝稚

風濤相枕勢光寒

雲日浮涵變色淡

丙子仲春怵簃翁謝藥帡

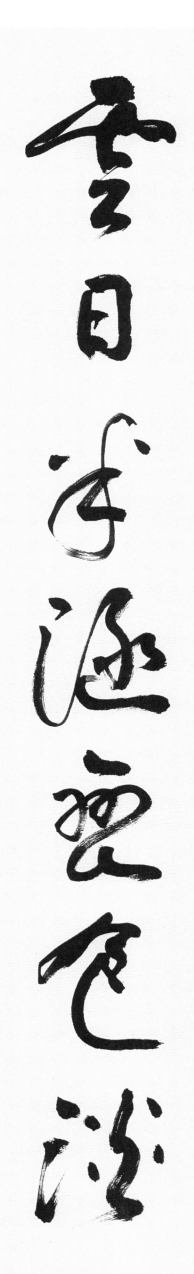

石迸白瑤瑶
泉氣青雲翔

曙龍先生雅正

丙子春　杜養穀
　　　璞

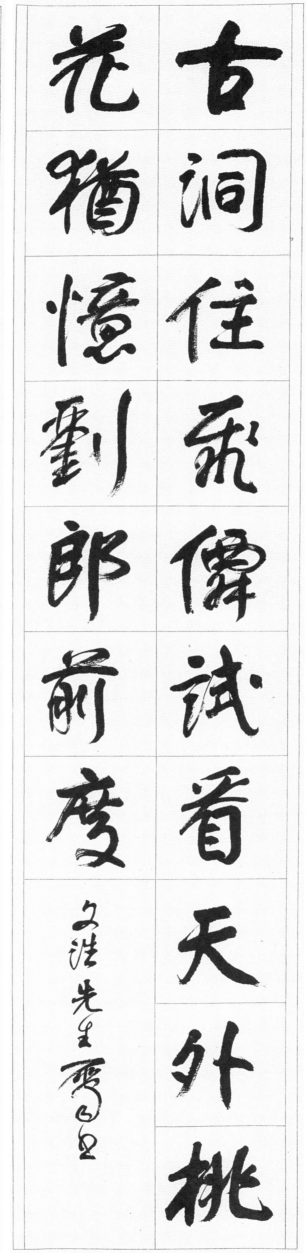

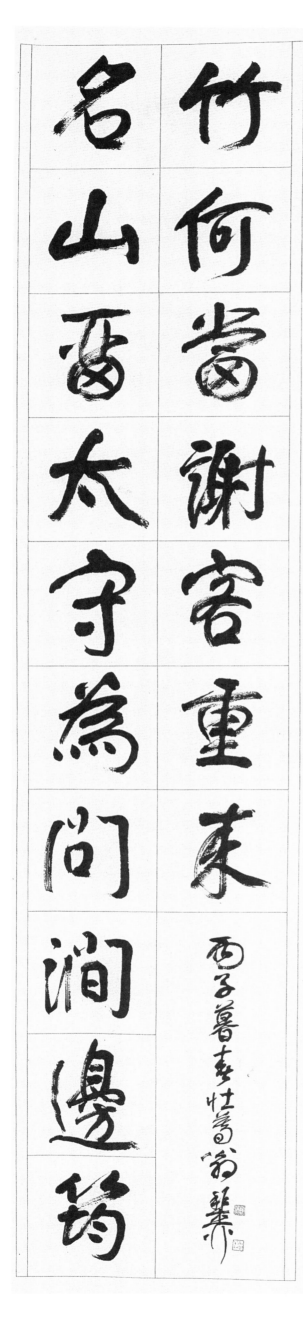

澄懷宇句雲讀書

與育胃氣人筆事

孫子仁先生雅屬

丙子暮春　仕宣翁　謝藥

松篁育菁元宜晚

桃李芳言只自蕃

偉生仁兄雪

丙子夏初 牡蒡司名謝巢

風景這邊獨好

江山如此多嬌

建融賢毛集

毛澤東清平樂菩薩蠻沁園春詞句為聯書□

丙子仲夏 性蜀翁 謝榘

蒼蘚初泥雲橋凍

遥鼻深物至亦香

雨中所至
性善偈句　謝稚柳書

夏鼎商彝雲霞色澤

金柯瑤卉雨露精神

平吉先生雅正　此聯
芸錄唐句拈毫莊園者

丁丑春日性尊翁謝芸

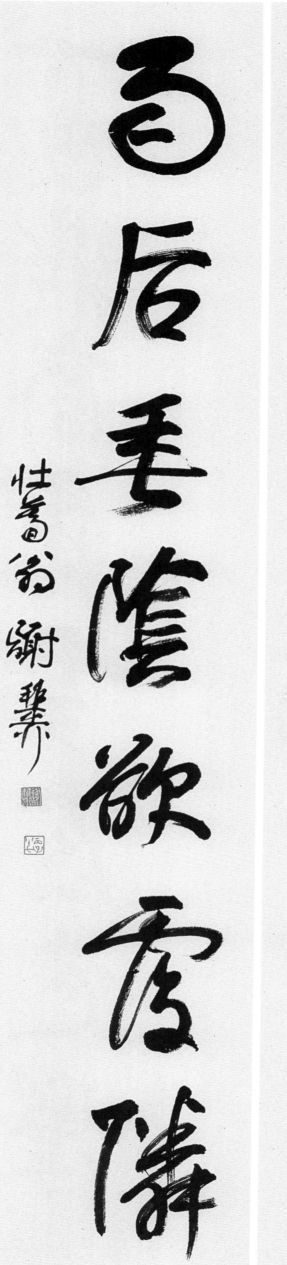

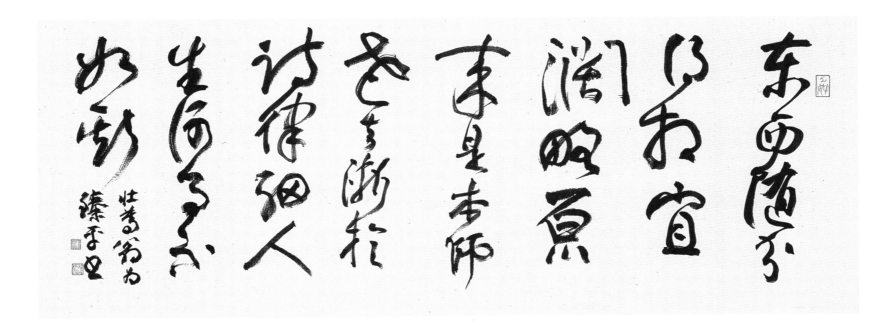

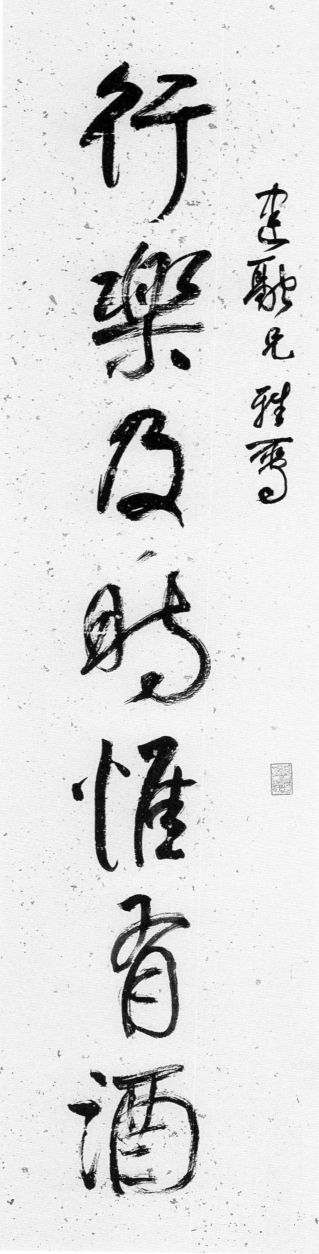

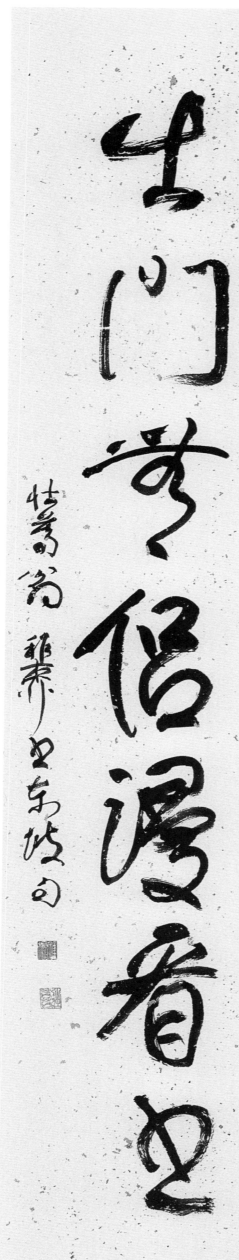

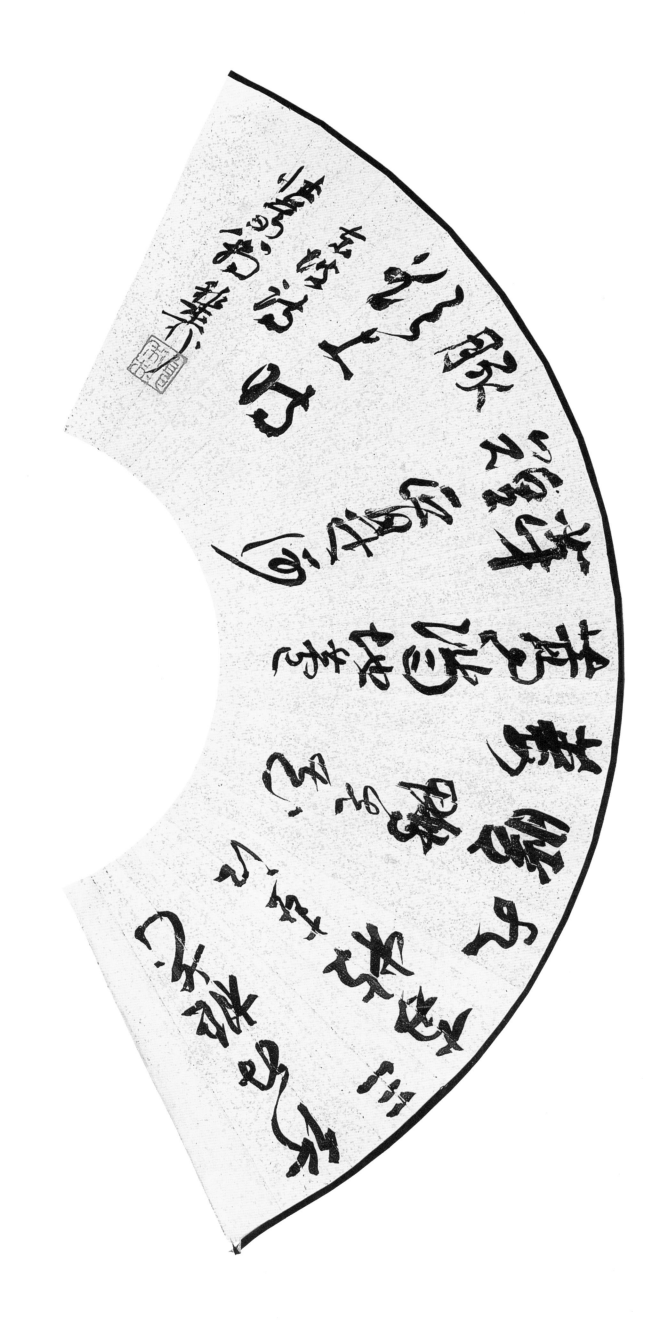

芳佰睛蕪紅椒露

暖沙風芷碧莎馨

杜甫先生 社句

謝樂川

笼围柏绿参差圣母飞甍高

迎正面两列帝（像）叔媚宋塑眠（做）（然）

三晋眠前人

晋祠圣母殿一首

怀宁老樂

南陌消助訪風淌面

東榴川樂碧雲衣

壯翁 翁衛藥

佛字仁兄雅屬

煙鬟霧鬢暈春雲
遠近槎枒冪曉冥河雲飛鳥情
鳥宿疏窗雨過篁山雲
北畫一莫
惜書翁
業尼燕園客

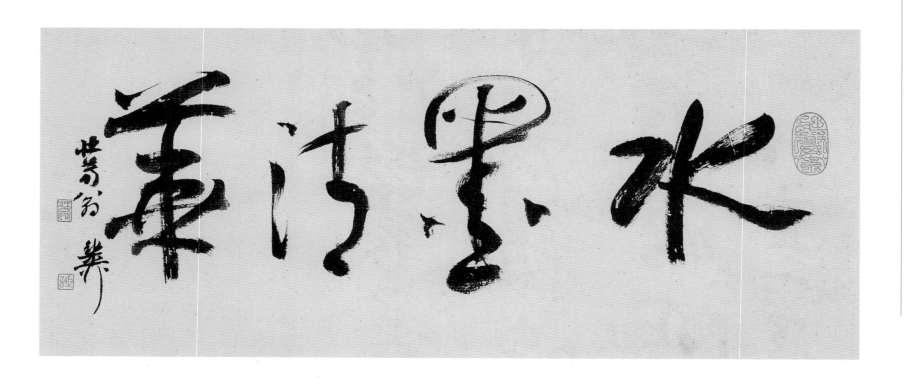

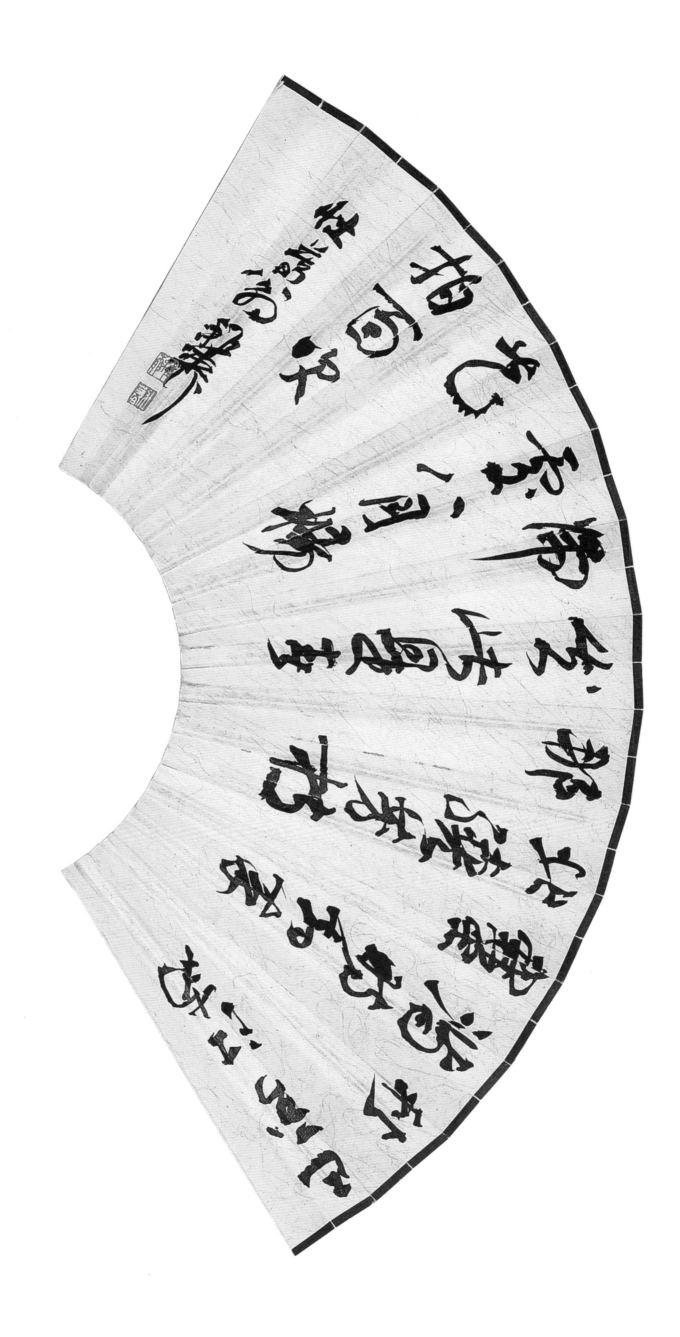

謝
（吳子建刻）

謝
（葉潞淵刻）

謝稚柳
（方介堪刻）

謝展
（吳子建刻）

江上詩堂
（方介堪刻）

遲燕
（方介堪刻）

魚飲父
（吳子建刻）

稚柳
（吳子建刻）

烟江書閣
（方介堪刻）

謝稚柳
（劉一聞刻）

壯暮堂
（劉一聞刻）

謝
（吳子建刻）

苦篁齋
（方介堪刻）

壯暮
（劉一聞刻）

壯暮堂
（劉一聞刻）

遲燕草堂
（方介堪刻）

魚飲溪堂
（吳子建刻）

溟魚池館
（吳子建刻）

壯暮齋
（方介堪刻）

習悦齋
（吳子建刻）

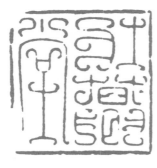

壯暮堂
（吳子建刻）

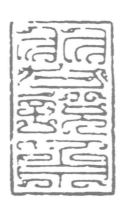

習説（悦）齋
（吳子建刻）

魚飲溪堂
（方介堪刻）

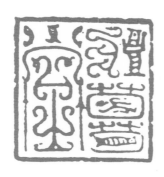

壯暮堂
（吳子建刻）

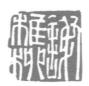

謝稚柳
（劉一聞刻）

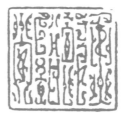

魚飲溪堂
（吳子建刻）

夕好
（吳子建刻）

魚飲溪堂
（吳子建刻）

巨鹿園
（吳子建刻）

壯暮翁

讀畫高句麗
（吳子建刻）

烟江樓
（吳子建刻）

壯暮堂
（吳子建刻）

壯暮堂
（吳子建刻）

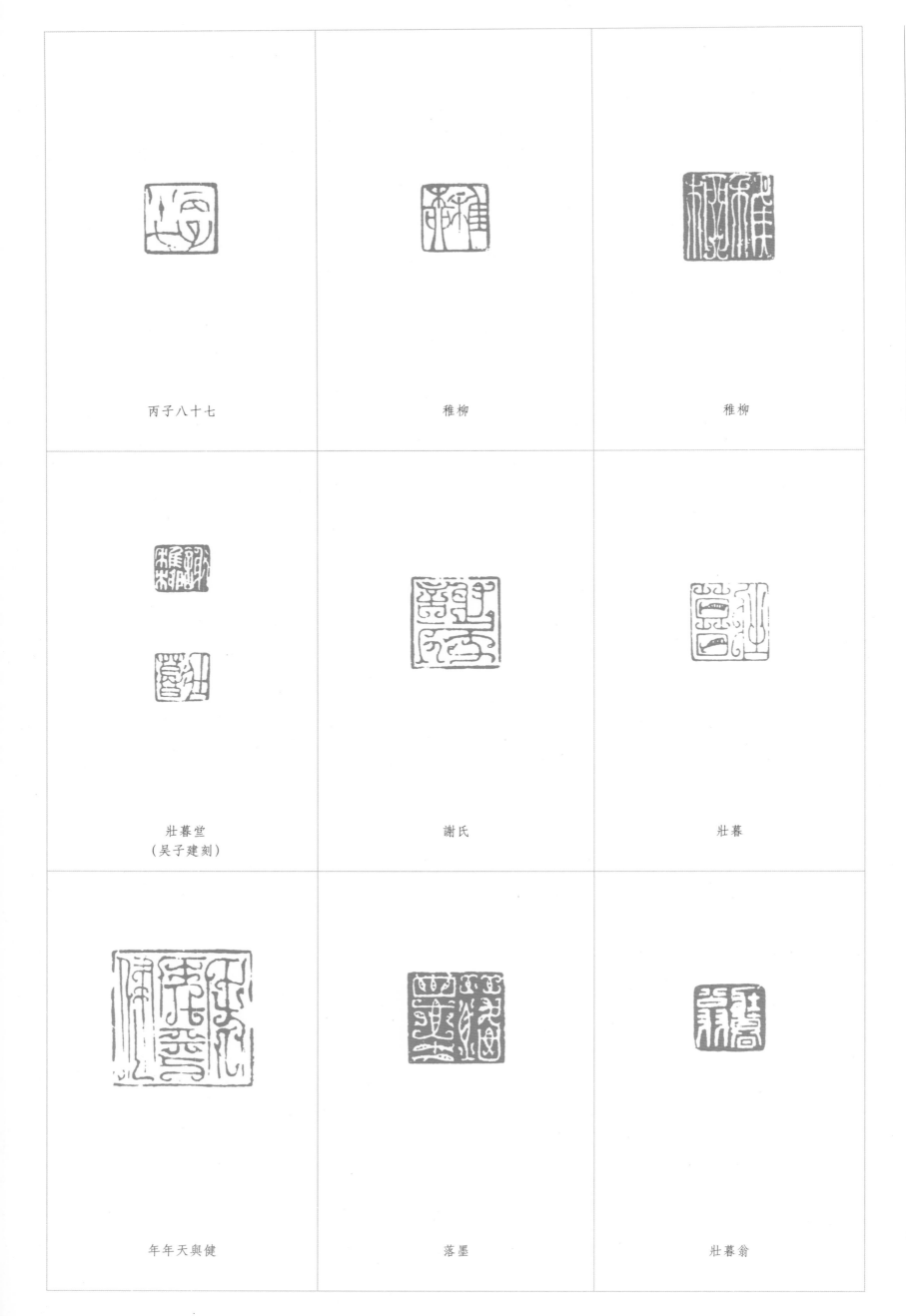

丙子八十七　　　　　稚柳　　　　　　　　稚柳

壯暮堂　　　　　　　謝氏　　　　　　　　壯暮
（吳子建刻）

年年天與健　　　　　落墨　　　　　　　　壯暮翁

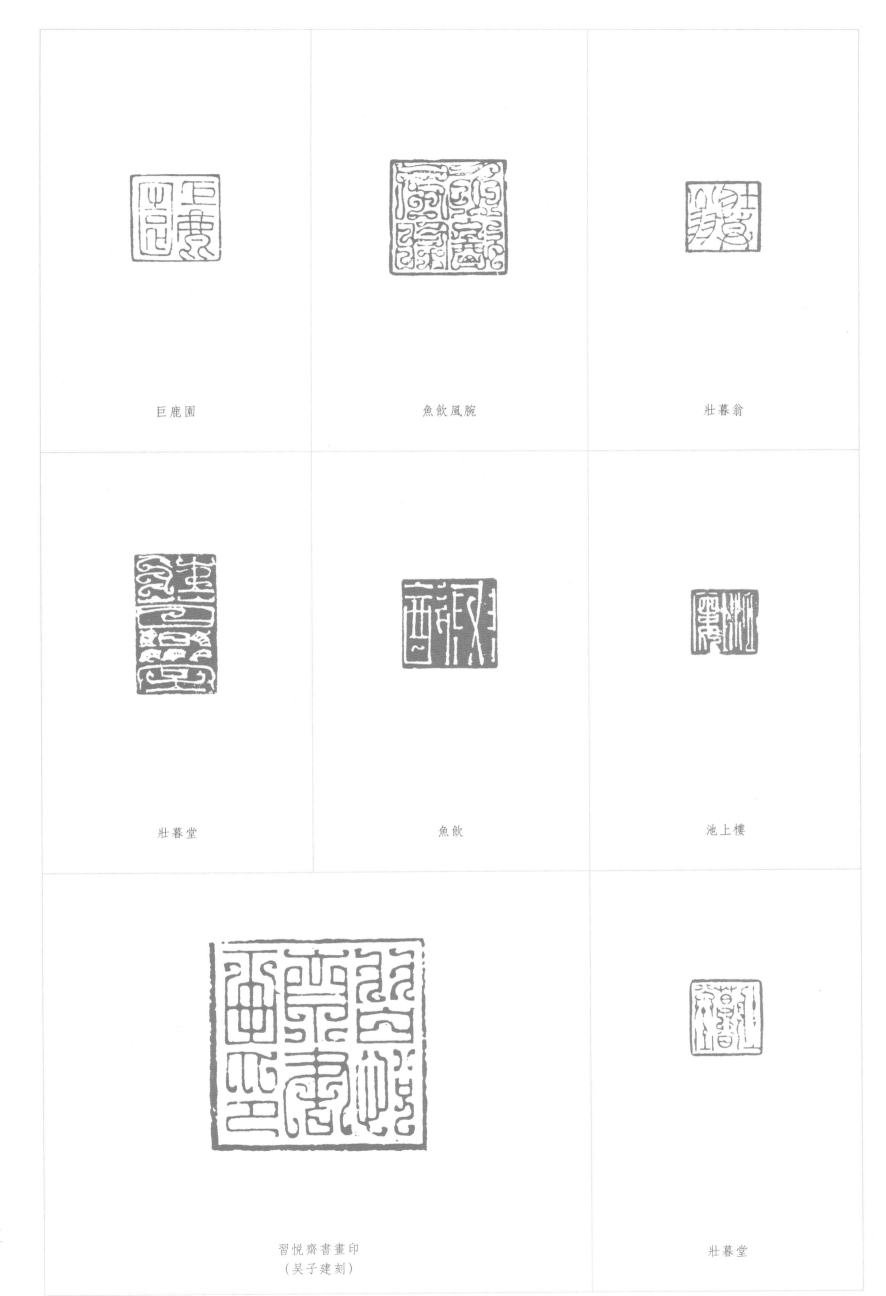

巨鹿園　　　　　　　　魚飲風腕　　　　　　　　壯暮翁

壯暮堂　　　　　　　　魚飲　　　　　　　　　池上樓

習悅齋書畫印　　　　　　　　　　　　　壯暮堂
（吳子建刻）

年表

一九一〇年 庚戌 一歲

五月八日（農曆三月廿九日），生于江蘇武進，今常州天王堂弄。名稚，字稚柳，後以字行。

一九一一年 辛亥 二歲

五月，其父謝仁湛病逝，七月伯父謝仁卿相繼病逝。錢振鍠（名山）作《哭表弟謝仁湛文》和《哭表弟謝仁卿文》。

一九一五年 乙卯 六歲

居家學書識字，祖母教讀唐詩。

一九一六年 丙辰 七歲

入塾讀書。塾師姓屠。課本為《四書》、《左傳》。

一九一八年 戊午 九歲

開始學畫，以印刷品為範本。

一九二一年 辛酉 十二歲

學詩，自作七言絕句。詩云：『野塘花落妙生情，聞有狂歌咳唾成。清水滄浪纓可濯，凄涼千載楚騷聲。』

一九二四年 甲子 十五歲

入肖溪專科學校讀書。該校為學堂，學習課目為國文、英文、數學、物理、化學。謝稚柳數學不佳，國文則為優等。

一九二五年 乙丑 十六歲

入寄園，從錢振鍠學詩書。

一九二八年　戊辰　十九歲

偶作梅花，錢名山見之加以指點。

一九三〇年　庚午　二十一歲

中央博物院舉辦繪畫展覽，得以看到陳洪綬原作，從此對陳的花鳥畫着迷。張大千在上海舉辦畫展，謝稚柳從南京來滬參觀，兩人過往由此開始。

一九三四年　甲戌　二十五歲

經張大千介紹與徐悲鴻相識。夏日與張大千同游黃山。始作《陳老蓮傳》，後發表于《京滬周刊》。

一九三七年　丁丑　二十八歲

與張大千、于非闇、方介堪、黃君璧同游雁蕩山，合作《雁蕩大龍湫》。作《山茶》參加第二屆全國美展。

一九四〇年　庚辰　三十一歲

任職監察院，當時于右任爲監察院院長，沈尹默爲監察委員、謝稚柳任秘書，至此與他們過從甚密。

一九四一年　辛巳　三十二歲

客重慶，公務之餘，與沈尹默先生談詩論書獲益匪淺。

一九四二年　壬午　三十三歲

謝稚柳應張大千之邀，前往敦煌考察壁畫。後因停留敦煌太久，謝稚柳致書徐悲鴻，辭去尚未到職的中央大學藝術系教授的職務。秋日于成都舉辦首次個展。

一九四三年　癸未　三十四歲

九月，別莫高窟，繼而考察榆林窟西千佛洞。經蘭州返重慶。（仍回中大任藝術系教授）

一九四四年　甲申　三十五歲

敦煌之行，畫風有變，始作人物畫。其師錢振鍠卒。

是年秋在昆明舉辦畫展，展出作品六十一幅。

一九四五年　乙酉　三十六歲

是年在西安舉辦個人畫展，期間結識收藏巨子張伯駒，觀張氏所藏古代書畫名迹。

一九四六年　丙戌　三十七歲

自重慶回江南客居上海虹口溧陽路，名其居「定定館」，沈尹默居海倫路，兩人對巷而居。八月十二日，在成都北路四七〇號中國畫苑舉辦謝稚柳畫展，爲期一周，展出作品八十幅。任南京中央大學藝術系教授。

一九四七年　丁亥　三十八歲

自命寓所爲「苦篁齋」、「調嘯閣」。觀張大千所藏董源《瀟湘圖》，又特意去龐萊臣家觀摩董源的《夏山圖》。四月，《謝稚柳畫集》（一集）出版，收入作品十二幅。國民政府上海教育局發起組織「上海市美術館籌備處」，并提請第七十一次市政會議討論通過，謝稚柳任徵集委員。

一九四八年　戊子　三十九歲

《謝稚柳畫集》（二集）出版，收入作品十二幅。沈尹默爲其題簽，潘伯鷹題詩。爲徐悲鴻題《八十七神仙卷》。爲張大千畫展做序《論大千畫》，并發表在《京滬周刊》上。名其居爲「溟魚池館」、「池上樓」。

一九四九年　己丑　四十歲

《敦煌石室記》書成。對敦煌壁畫作了詳細而系統的考據和學術研究。

一九五〇年　庚寅　四十一歲

上海文物管理委員會成立，李亞農、徐森玉出任正副主任，委員有張宗祥、柳翼謀、尹石公、沈尹默、沈邁士、吳景洲、顧頡剛、馬一浮、謝稚柳任編纂。同年文管會收到的古代名畫有唐孫位《高逸圖》、元倪瓚《漁莊秋霽圖》、元錢選《山居圖》及巨然、馬遠、梁楷、王蒙等人的作品若干。是年，與夫人陳佩秋遷居蘇州河畔的河濱大樓。

一九五一年　辛卯　四十二歲

陳毅市長接見謝稚柳，希望通過謝勸説張大千回國，謝答云張氏性格自由散漫，不會回來。

一九五二年　壬辰　四十三歲

『三反』、『五反』運動中，遭莫須有的誣陷而獲罪，被隔離審查、抄家，抄走宋人《仙人樓觀圖》、趙孟頫《竹禽圖》及陳老蓮、石濤等古畫，直至一九八四年獲上海市高級人民法院平反。爲沈尹默祝七十壽誕。

一九五三年　癸巳　四十四歲

鑒定吳湖帆藏《黃山谷李白憶舊游詩卷》，認爲詩卷爲贋品。是年潘伯鷹作《贈稚柳》詩；謝稚柳作《古松圖》，潘伯鷹收藏并題詩二首。

一九五四年　甲午　四十五歲

《石窟敘錄》書成。作《水墨畫》一書，後由上海人民美術出版社出版，重版數次。

一九五五年　乙未　四十六歲

《敦煌藝術敘錄》脱稿。謝稚柳爲出版作後記，論述對敦煌藝術研究的見解。十月，『敦煌藝術展覽』在上海博物館展出，謝稚柳在《文匯報》撰文介紹。

一九五六年　丙申　四十七歲

遷居至烏魯木齊南路一七六號。上海中國畫院經籌備一年多後正式成立。沙孟海通過謝稚柳爲浙江省博物館購入吳湖帆藏元黃公望《富春山居圖》殘卷《剩山圖》。是年與陳佩秋有富春江之游。上海中國畫院籌備委員會成立，聘吳湖帆、唐雲、潘天壽、王个簃、謝稚柳、伍蠡甫、劉海粟、傅抱石、賀天健、陳秋草、白蕉、汪東、沈尹默、賴少其爲籌備委員。

一九五七年　丁酉　四十八歲

《敦煌藝術敘錄》由上海古典文學出版社出版。編《唐五代宋元名迹》，由上海古典文學出版社出版。作《論李成》、《清代的兩大鑒藏家》兩文。

一九五八年　戊戌　四十九歲

豫園修葺，爲書條幅以賀。爲賴少其題所藏《陳老蓮花鳥冊》。

一九五九年　己亥　五十歲

作《唐周昉〈簪花仕女圖〉的時代特性》一文，認爲此畫爲南唐故物。作《關于石濤的幾個問題》論

文。謝稚柳五十歲壽，潘伯鷹作詩以賀。

一九六〇年　庚子　五十一歲
上海人民美術出版社出版了謝稚柳是年八月編寫的
《唐宋元明清畫選》共一百零八幅圖，并刊出謝稚
柳的長跋。

一九六一年　辛丑　五十二歲
是年三月故宮博物院舉辦《紀念中國古代十大畫家
展覽會》共一百餘件，謝稚柳前往參觀。秋，參加
全國文聯內蒙古觀光團。同行者有葉聖陶、老舍、
梁思成、林風眠、曹禺、徐平羽等。歷時一月，行
程數千里，作《內蒙古紀行》詩若干首。

一九六二年　壬寅　五十三歲
四月，國家文物局組織中國書畫鑒定小組，成員有
張珩、謝稚柳、韓慎先。後韓病逝，補劉九庵。從
北京出發，經天津、哈爾濱、長春、瀋陽、旅大、
跨四省進行鑒定工作。作《北行所見書畫瑣記》。

一九六三年　癸卯　五十四歲
秋，復至湖南、湖北作鑒定工作，至冬往廣州鑒
定。結束後有粵北丹霞山之游。在廣東舉辦畫展，
展出作品六十幅。

一九六四年　甲辰　五十五歲
是歲，中國書畫鑒定小組繼續工作，去重慶博物
館，四川省博物館鑒定書畫。『四清運動』開
始，因購北宋王詵《烟江叠嶂圖》而受批判。此畫
一九五七年上海市文管會鑒定小組開會認爲是偽
作，決定不收購。謝稚柳認爲是真迹，并要求會議
記錄在案，以備查考。後謝稚柳恐此卷流失，遂以

一千八百元購進。『文革』後，謝稚柳將此卷捐獻
上海博物館。

一九六五年　乙巳　五十六歲
作《論李成（茂林遠岫圖）》，論證此圖爲燕文貴
的手筆。

一九六六年　丙午　五十七歲
年初，作《論書畫鑒別》一文，并于香港《大公
報》開始刊載，分五次刊完。『文化大革命』開
始。八月、十月，兩次被抄家。

一九六七年　丁未　五十八歲
家第三次被抄，與陳佩秋先後被隔離審查。是年作
《張旭草書古詩四帖二首》等。

一九六八年　戊申　五十九歲
隔離期間在上海博物館掃地。

一九六九年　己酉　六十歲
因眼疾，結束隔離回家，眼疾經治療後好轉。開始
研治徐熙的落墨法。書體亦開始變革，起始學懷
素、黃山谷。後改寫張旭，從弟子徐伯清處借得張
旭《古詩四帖》印本，刻意臨摹。

一九七〇年　庚戌　六十一歲
作《唐張旭草書〈古詩四帖〉》論文。研究唐人書
法，書風大變，書體走向張旭。

一九七一年　辛亥　六十二歲
六月沈尹默卒，謝稚柳大爲悲愴，并作詩悼念。是
年《宋黃山谷〈諸上座帖〉與張旭〈古詩四帖〉》
一文定稿。

一九七二年　壬子　六十三歲

是時，精心研治徐熙落墨法，作畫多題「落墨」兩字。此時畫風已漸由工細轉向豪放，色彩由明淨單純轉向墨彩交融。

一九七三年　癸丑　六十四歲

作《徐熙落墨兼論〈雪竹圖〉》和《南唐董源的水墨畫派與〈溪岸圖〉》兩篇論文。《水墨畫》一書由香港中華書局重印發行。

一九七四年　甲寅　六十五歲

得張大千所贈牛耳毫筆，筆上刻有「藝壇主盟」字樣。由于「文革」原因，此筆張大千一九六四年送出，至一九七四年謝稚柳方收到。

一九七五年　乙卯　六十六歲

鑒定王羲之《上虞帖》爲唐摹本。隨後作《晉王羲之〈上虞帖〉》論文。作《繪事十首》詩，回顧數十年繪畫經驗。

一九七七年　丁巳　六十八歲

九月，與唐雲、朱屺瞻、陳佩秋、陳秋草等應北京之邀，赴京爲首都機場及北京飯店作布置畫。在京期間赴天津博物館看范寬《雪景寒林圖》和錢選的花鳥四段卷，謝稚柳認爲花鳥四段是錢氏最精之作。

一九七八年　戊午　六十九歲

參觀法國十九世紀農村風景畫展。西泠印社恢復，與陳佩秋同往杭州。上海文物商店恢復，謝稚柳爲之題匾。歲末論文《唐柳公權〈蒙詔帖〉與紫絲靸帖》完成。作《落墨荷花》長卷，此卷後流傳香港，一九八二年張大千題引首「水殿風來暗香滿」。

一九七九年　己未　七十歲

《鑒餘雜稿》一書編成，由上海人民美術出版社出版，此爲書畫鑒定文章結集，收入著作二十八篇。率領上海書法代表團出訪日本，參加上海與大阪書法聯展。冬，與陳佩秋出席杭州西泠印社成立七十五周年大會。參加中國文藝工作者第四次全國代表大會。

一九八〇年　庚申　七十一歲

三月八日至十五日，上海朵雲軒、香港集古齋在香港聯合舉辦「謝稚柳陳佩秋畫展」。春，與唐雲、應野平、邵洛羊、富華、俞子才、陸儼少、曹簡樓等畫家在上海朵雲軒舉行國畫創作座談會。《沈尹默論書叢稿》在香港出版，謝稚柳爲該書作序。張大千潑彩山水橫幅托人帶贈謝稚柳。中國畫研究院成立，謝稚柳被選爲院委。與陳佩秋在北京釣魚臺作布置畫。

一九八一年　辛酉　七十二歲

一月，率中國書法代表團訪日本。參加日本二十人書法聯合展。四月，《謝稚柳畫集》由上海人民美術出版社出版。四月中旬，在香港中文大學作「吸收傳統對中國畫創作的關係」和「中國書畫鑒定」的講座。五月二十日，上海友誼商店舉辦「謝稚柳陳佩秋畫展」。十一月十一日，中國美術家協會上海分會和上海博物館在上海工業展覽館聯合舉辦「謝稚柳陳佩秋書畫展」。十二月十日，中國美術

家協會上海分會、上海博物館、中國美術家協會江蘇分會、江蘇省美術館聯合舉辦「謝稚柳陳佩秋書畫展覽」在南京江蘇省美術館舉行。

一九八二年　壬戌　七十三歲

中日二十人書展在日本舉行，謝稚柳率中方代表團前往參加。編《董源巨然合集》，此是爲古代畫家編全集的開始。游西安，參觀半坡村兵馬俑，登秦嶺、終南山。十一月作論文《董其昌所謂的「文人畫」與「南北宗」》。是年，上海文物商店將其所藏海上書畫出版爲《海上名畫》，謝稚柳作序。

一九八三年　癸亥　七十四歲

《壯暮堂詩詞》在香港刊行。集詩一百十三首，詞十一首。始起赴敦煌所寫的詩，半數評書論畫、半數記述游踪。是歲謝稚柳給中央領導同志寫信，建議恢復書畫鑒定組，得到中央同意，在有關部門批示下，全國古代書畫鑒定組成立，任組長。開始對全國古代書畫進行全面考察。四月，張大千逝世，中國美協上海分會在文藝會堂舉行張大千悼念會，謝稚柳在會上作悼念張氏的講話。上海博物館、中國美協上海分會在上海博物館舉辦張大千遺作展，謝稚柳主持。

一九八四年　甲子　七十五歲

在山東省美術館舉辦「謝稚柳陳佩秋書畫展覽」。全國書畫鑒定工作在京進行。是年上海書店時值建店三十周年，謝稚柳題詞以示祝賀。

一九八五年　乙丑　七十六歲

是年一月稚柳舉家遷居巨鹿路。啓用「巨鹿園」、「雅須室」，取「室雅何須大」之意。三月二十一日，上海博物館館藏明清書畫赴日本展出，由謝稚柳、馬承源等組團赴日。五月，赴美參加「文字與圖像：中國的詩、書、畫」國際研討會。九月，「謝稚柳陳佩秋書畫展覽」在安徽合肥舉行。全國書畫鑒定工作在上海進行。

一九八六年　丙寅　七十七歲

三月，編《燕文貴范寬合集》、《梁楷全集》、《宋徽宗趙佶全集》。五月，應香港中文大學邀請，與陳佩秋赴港參加「當代中國繪畫展」和學術研討會。八月，作《再論徐熙落墨——答徐邦達先生《徐熙「落墨花」畫法試探》》。應上海書店之約擔任《中國歷代書法墨迹大觀》主編。是歲，謝稚柳請王蘧常書「壯暮堂」橫匾，刻于乾隆時銀杏板上，懸于畫室中。十二月十八日，「謝稚柳陳佩秋書畫展」在香港展覽中心舉行，《謝稚柳陳佩秋畫集》由香港博雅藝術公司、深圳博雅藝術公司出版。全國書畫鑒定工作在江蘇進行。

一九八七年　丁卯　七十八歲

是年謝稚柳患帕金森症，經香港名醫黃貴權治療好轉。全國書畫鑒定工作在浙江、安徽、河北、山西、天津進行。赴港參加「敦煌文物展覽展」開幕式和學術研討會。歲末，編成《郭熙王詵合集》。

一九八八年　戊辰　七十九歲

二月參加全國文物委員會在天津召開的專家座談會。三月寫完《四僧畫集》前言，全文九千餘字。四月一日，「謝稚柳先生八十壽辰書畫藝術展覽」

在上海博物館展覽大廳揭幕。七月，『謝稚柳陳佩秋書畫展覽』在瀋陽遼寧省博物館舉行。十月，『謝稚柳書畫展』在天津開幕。《天津日報》、《今晚報》作了報道。十一月在廣東省博物館開始鑒定工作。十二月，『謝稚柳書畫展』在廣州集雅齋舉行。

一九八九年 己巳 八十歲

鑒定工作在廣州、成都、重慶、武漢等地進行。四月，上海人民美術出版社出版《謝稚柳八十紀念畫集》。十二月，『謝稚柳精品展』在臺北舉行。

一九九〇年 庚午 八十一歲

全國書畫巡迴鑒定經八年工作，鑒定書畫八萬餘件，至此告一段落。

一九九一年 辛未 八十二歲

在澳門舉行『謝稚柳陳佩秋書畫展』。赴京參加全國書畫巡迴鑒定小組總結。隨上海博物館『文物之友』考察新疆庫車、吐魯番等地石窟壁畫。鄭重作《謝稚柳系年錄》，由上海書店出版。赴新加坡舉行畫展，《謝稚柳的藝術世界》一書出版。

一九九二年 壬申 八十三歲

赴美國堪薩斯納爾遜博物館參加『董其昌世紀展學術討論會』。十月，率團赴日本大阪參加中日建交二十周年『道』書展，并訪問東京謙慎書道會。應臺灣太平洋文化基金會邀請赴臺北故宮博物院等地參觀訪問。謝稚柳藝術館在常州建成開館。

一九九三年 癸酉 八十四歲

赴美國洛杉磯，游加州優勝美地、大峽谷。五月，

《榮寶齋畫譜之八十五（謝稚柳寫意山水）》由榮寶齋出版。

一九九四年 甲戌 八十五歲

七月，赴日本大阪參加『謝稚柳、村上三島合作書畫展』。八月，赴臺北參加太平洋文化基金會主辦的『上海當代水墨四大名家（謝稚柳、程十髮、陳佩秋、劉旦宅）聯展』開幕式。

一九九五年 乙亥 八十六歲

爲上海博物館新館捐款三十萬美金（謝稚柳、村上三島一九九四年合作書畫展所售書畫款）。由上海徐悲鴻藝術研究會出資爲謝稚柳塑造的銅像十二月在常州謝稚柳藝術館落成揭幕。《壯暮堂詩鈔》由上海書店出版社出版。原郁著《謝稚柳傳》由中國文聯出版公司出版。

一九九六年 丙子 八十七歲

二月，當代名家中國畫全集《謝稚柳》卷由蘇州古吳軒出版社出版。六月，《敦煌藝術敘録》由上海古籍出版社重版。七月，《鑒餘雜稿》由上海人民美術出版社修訂再版。患癌症住院。

一九九七年 丁丑 八十八歲

于六月一日逝世。

一 行書成扇

紙本　尺寸不詳

二十世紀三十年代書

徐建融藏

釋文

叢淒搖影瘦記舊　曲擬塵畫　屏鐙後照人剪水

驚回處可　是當時歌袖題門彩　筆料料未擬東風

依舊因憶着曾　共清尊重溫十分芳酒　匆匆事與

烟冥展夢裏　秋眉鏡心　春逗曉鐘記書敲盡　了

爛錦年華　時候絲縈斷藕真比　得離情諳透還

怕便蘭露牽愁爲誰白首　師子道長兄教弟稚録□

□新

二 行書册頁

紙本　縱一九厘米　橫二八厘米

謝定琦藏

釋文

道人一壺酒　谿亭享秋　光半年多　負却紅橋

雙垂楊　洪綬

楓谿梅雨山　樓醉竹塢　茶香佛屋　眠得福不知

今 日想神宗皇　帝太平年　洪綬

參軍辛苦賊　中行半世雄心　今用兵屈指　津亭

携香　事愛聞老　雨甚風聲　洪綬

高士高僧放　小舫古松古佛　寫鷄毛輕捐　心力

三毫上不　效君王一日勞　洪綬

百年養士　難千里四海　生民只一人　少個書生
憂　不得刺桐花下　泣殘春　洪綬
老蓮詩畫未　云能人許高人　王右丞雖是虛　名
宜寔受打　將粉本寫交　藤　洪綬
重海腹笥　無所事玉臺　牙慧是何　言詩文隨手
拈來罷何用　撚須改一番　洪綬
不是山居便得　生山居今日也　心驚烟霞　洞口
逢樵子　手采蓼（蔘）花　譚甲兵　洪綬
一叢亂竹垂　垂老幾葉冉冉　休莫信萬山　守穭
綠西風　客昌殿清　秋　洪綬
綠天半畝作　書田白水千年　盟古賢十日　論松
纔放脚　三秋釀鞠始　開船　洪綬

三　行書七言聯
紙本　尺寸不詳
一九四六年書
私人藏
釋文
畫成淺水輕烟筆　寫得微雲遠岫齡　碧漪夫人方
家正之　丙戌十一月謝稚柳

四　行書七言詩扇片
紙本　縱一九厘米　橫五二厘米
一九四八年書
徐建恒藏
釋文
霧裏此身夢　裏　思虛教辛苦　說襟期黃迴新
柳　匆匆綠持鏡　年　來鬢有絲　白門雜詩之一
戊子十二月調歡閣　舊作　謝稚柳

五　行書七言詩扇片
紙本　縱二四厘米　橫六九厘米
二十世紀四十年代書
黃偉平藏
釋文
破城如斗障輕　陰　倦客經過盡美　襟　芳陌曉
蒸紅柳　霧　暖莎風苗莎　簪　乞憐駝褐持寒
體惜　別塵蹄托去心南去　巴山　千里客百年埋
夢合　銷沈　目寒吾　兄兼教稚柳舊句

六　草書敦煌石室記手稿第一册
紙本　縱二七厘米　橫一九·五厘米
二十世紀四十年代書
謝定偉藏

七　行楷志雅堂雜鈔
紙本　縱二八·五厘米　橫二〇·五厘米
二十世紀四十年代書
謝定偉藏

八　行楷自作詩詞册
紙本　縱二八厘米　橫二〇·五厘米
二十世紀四十年代書
謝定偉藏

九　行書信札三通
紙本　縱一八厘米　橫二四·五厘米
二十世紀四十年代書
上海工美拍賣有限公司藏
釋文
孔師　駕數次過滬均未得見惶　疾何極近想　道

二一　行書畫繼補遺

紙本　縱二八・五厘米　橫二〇・五厘米
一九六四年書
謝定偉藏
釋文

畫繼補遺序　予自韶齔及壯年嗜畫成癖每見奇踪
古迹不計家之有無　傾囊倒篋必得之而後已否則
悒悒若有所遺失致爲親朋之　所竊笑今老矣平生
所藏固不多而所見亦不少第眼炎宋中興　以後畫
手率多務工取巧而行筆傳彩不逮前人然姓氏科目
安可廢而不書矧唐有畫錄畫品畫斷五代有畫補
宋有　畫評畫志畫史畫譜畫繼不特徒識姓名其間
亦寓貶獎　予不自揆輒作畫繼補遺斷自紹興終底
德祐分爲二卷上卷　載縉紳暨諸僧道士庶下卷載
畫院衆工貽諸同好不無脫略　幸博聞君子爲補成
之大德二年戊戌立夏一日吳郡莊蓼

有刊本行世而補遺一書向無傳本即諸家書目中亦
未之見戊申　秋仲借鈔于查氏顧顧齋爲明人羅鳳
汝文手鈔本也其自序云　上卷載縉紳諸僧道士庶
下卷載畫院衆工然畢生以下諸人似非　畫院中者
乃列下卷之末疑有錯誤今無別本校正不敢妄爲改
易　云　乾隆己酉夏五月海鹽黃錫藩識于醉經樓
畫繼補遺跋終　庄蕭字幻恭號蓼塘上海人宋末
爲秘書小史宋亡家居不仕藏　書至八萬卷畫亦
極富明汪珂玉珊瑚網載其所藏畫目　近偶閱此書
所記雖較簡陋然自鄧公壽畫繼而後諸書所記　南
宋畫家此實爲其先河亦復因草草爲錄一過以
備他日　檢考之助近年予時患血壓又復新嬰心
疾終日頭目昏眩　胸次如波濤幾乎百凡俱廢即

此寥寥十數頁錄未竟而腰　支幾不支信乎廢人矣
一九六四年十一月二十日鐙下記
畫繼補遺目録（略）
畫繼補遺卷上　宋高宗天縱多能書法复出唐宋帝
王上而于萬幾之暇時　作小筆山水專寫烟嵐昏雨
難狀之景非群庶所可企及也予家　舊藏小景橫卷
上親題西湖雨霽四字又二扇頭其一題一聯曰萬木
雲深隱連山雨未晴　其二日子猷訪戴極有天趣
蔡肇字天啓丹陽人登進士第仕至從官畫山水人物
好作枯槎　老樹怪石奔湍嘗見其畫范蠡載西施圖
予家亦有早行圖　頗多古意　郭思熙之子亦善畫徽
宗稱熙能教其子以儒業起家仕至學　士予嘗見其
崇觀中應制畫山海經圖其中瑞馬頗得曹韓遺法
畫繼補遺卷下　李唐字晞古河南人宋徽宗朝曾補
入畫院高宗時在康邸唐嘗　獲趨事建炎南渡中原
擾攘唐遂渡江如杭寅緣得幸高宗　仍入畫院善作
山水人物最工畫牛予家舊有唐畫胡笳十八拍高宗
親書劉商辭每拍留空絹俾唐圖畫亦嘗見高宗稱
題唐畫晉　文公復國圖橫卷有以見高宗雅愛唐畫
也　蕭照世傳建業人頗知書亦善畫靖康中中原兵
火流入太行　山爲盜一日群賊掠到李唐檢其行囊
不過粉奩畫筆而已遂知　其姓氏照雅聞唐名即辭
群賊隨唐南渡得以親炙唐感其生全之　恩盡以所
能授之後亦補入畫院照比唐筆法瀟灑超逸予家舊
有
顔輝字秋月廬陵人宋末時能畫山水人物鬼神士大
夫皆敬愛　之　令穰字大年趙藝祖五世孫也官至
崇信軍節度觀察留後贈　開府儀同三司追封榮國
公游心經史戲弄翰墨尤得意于丹青之妙　令松大

年弟也亦善丹青調麝煤作花果尤善作狗意態逼真

畫繼補遺卷下終

跋一　黃君椒升以明人羅汝文所書畫繼及補遺一

書視予予以　汲古閣本略校一過其補遺二卷津逮

秘書所無乃元大德間莊蕭　幼恭所著者始自紹興

終于德祐百四十餘年間復得八十餘人　爲之補其

遺漏其中有與畫繼相同者如千里晞遠令穰令松之

屬其說不妨兩存余既鈔錄以附公壽畫繼之後并

從史黃君　付諸劂剮以公同好焉乾隆己酉竹房吾

進書　跋二　右畫繼補遺二卷元吳郡莊蕭幼恭所

撰斷自紹興　終底德祐網羅姓名以補鄧公壽畫繼

之所未備焉畫繼已

二二　行書蝶戀花鏡片

紙本　縱三四厘米　橫五二厘米

二十世紀六十年代書

謝定琦藏

釋文

意興偏隨沈醉好墨　未濃時書被催成早　舞裏臨

風楊柳裊　鶯箋筆陣蛇矛掃　搵髮當年成一笑

無盡　流光總是拋人老頭上　烏絲梳更少酒痕應

褪狂顛草　蝶戀花

二三　行書內蒙古草原詩成扇

紙本　縱二一厘米　橫六〇厘米

二十世紀六十年代書

謝定琦藏

釋文

蜂黃蝶粉裊　枝斜細綠團　紅滿地遮休　道

餘霞散成綺　天孫爲織草　原花　內蒙古草

原一首　京似先生兩正謝稚柳

二四　草書七言詩成扇

紙本　縱十八厘米　橫四五厘米

一九七三年書

王曦藏

釋文

詩書老去頌　生民　健筆縱橫　意態　新放眼江

山　風物　美憶公何　止念　平生　一平同志見

示尹默先生　所書在重慶時觀拙畫詩　感賦一絕

句錄塵　鑒教　癸五十二月謝稚柳

二五　行草山水圖卷跋

紙本　縱二四厘米　橫八三厘米

一九七四年書

謝稚柳家屬藏

釋文

予絕不作米氏雲　山偶有人見示小　米山水卷不

覺　爲此一圖真墨　戲而已後所書　小山詞序蓋

與　前卷同時頃檢　理舊作故并爲　一卷俱無足

觀聊存陳迹　耳　甲寅六月雨窗風腕　追記稚

柳

二六　草書塞上牧馬畫卷跋

紙本　縱三四厘米　橫一一九厘米

一九七四年書

鄭重藏

釋文

曩余游內蒙古曾參觀　呼倫貝爾牧區當時作一

詩天低四野碧虛澄　鹹草萋萋翠似綾極　目平原

向空闊如雲　駿馬氣驍騰客歲　鄭重同志見此詩

以爲饒　畫意屬爲製一圖屬　以病腦頭目昏眩

久荒筆硯迄未有報願未嘗去懷近發興　爲寫此一

卷時作時輟　窮兼旬之力始足成　之舊游如昨而

思力　日竭未得盡其情景　聊此應　命殊不能佳

甲寅盛秋爲　鄭重同志屬正　稚柳風腕

釋文

王曦藏

一九七四年書

紙本　縱二七厘米　横一六四厘米

二七　行草題沈尹默書毛澤東詩詞三十七首跋

尹默先生當新中國誕生　之際年垂七十好學彌

篤老而益壯嘗窮數月　之力以真書寫實踐論矛

盾論蓋自解放以來二十餘　年中所爲詩詞爲歌頌

黨歌頌毛主席歌頌社會主義歌頌無産階級　文

化大革命浩然一發之　千吟咏無慮數百章丹心

一片出于肺腑可謂壯矣　先生平生既邃于詩詞然

其書法并爲當世所宗仰憶　予初識先生年纔

三十許　頗得見其爲學之勤自東　西晉南北朝三

唐兩宋之　迹靡不涉獵數十年中　未嘗或輟故其

真行草　隸蔚然成一家之體豈　偶然哉先生每爲

人作　書常愛書毛主席詩詞　此卷所書則爲主席

詩　詞之全璧既出于先生之　熱愛兼爲　一平同

志之所請時先生年已　八十三矣筆力滉漲情意

沛然正所謂徇徇知之　作爲一合也予嘗論先生　書

體清婉綿密才思清　發尤千真書蓋宋元以來　無

能出其右者昔黄山谷每　嘆楊凝式草書之妙而

惜其未諳真書于以知　先生書學之大成與夫　卓

然標一家之所自　先生之歿忽已四年今　海内求

書法鴻裁　芳草猶足以沾丐後　人　一九七四年

一月爲　一平同志屬題　謝稚柳

二八　草書毛澤東詩軸

紙本　縱一六三厘米　横三三厘米

一九七四年書

今古軒文化藝術有限公司藏

釋文

鍾山風雨起蒼黄　百萬雄師過大江　虎踞龍盤今

勝昔　天翻地覆慨而慷　宜將剩勇追窮寇　不可

沽名學　霸王天若有情天亦老　人間正道是滄桑

毛主席人民解放軍占領南京詩爲鄭重同志屬書

謝稚柳丙寅五月

二九　草書五言聯

紙本　縱八八厘米　横一七厘米

一九七五年書

韓天衡藏

釋文

能追無窮景　始見不凡人　天衡印人屬書　稚柳

乙卯秋日

三〇　草書悼念周恩來詩鏡片

紙本　縱六八・五厘米　横三八・五厘米

一九七五年書

私人藏

釋文

毅魄塞天地英風壯　九州千年飛骨處　鐵臂動山

河盼秋同志教　稚柳乙卯冬

三一　行草毛澤東詩詞册

紙本　縱三五・五厘米　横二二・五厘米

一九七六年書

王曦藏

釋文

毛主席詩詞　沁園春長沙一九二五年　獨立寒秋
湘江北去橘子洲頭　看萬山紅遍層林盡染漫江
碧透百舸争流鷹擊長空　魚翔淺底萬類（類）霜
天竞自由悵寥廓問蒼茫大地誰　主沉浮携來百
侣曾游憶　往昔峥嵘歲月稠恰同學少　年風華正
茂書生意氣揮斥　方遒指點江山激揚文字糞土
當年萬户侯曾記否到中　流擊水浪遏飛舟　菩薩
蠻黃鶴樓一九二七年　茫茫九派流中國沉沉一綫
穿　南北烟雨莽蒼蒼龜蛇鎖　大江黃鶴知何去剩
有游　人處把酒酹滔滔心潮逐浪　高　西江月井
岡山一九二八年秋　山下旌旗在望山頭鼓角相聞
敵軍圍困萬千重我自巋　然不動早已森嚴壁壘
更　加衆志成城黃洋界上炮聲　隆報道敵軍宵遁
清平樂蔣桂戰争一九二九年秋　風雲突變軍閥
重開　戰灑向人間都是怨一　枕黃粱再現紅旗躍
過汀江直下龍岩上杭　收拾金甌一片分田　分
地真忙　采桑子重陽一九二九年十月　人生易老
天難老　歲歲重陽今又重陽　戰地黃花分外香
一年一度秋風勁不　似春光勝似春光　寥廓江天
萬里　霜　如夢令元旦一九三零年一月　寧化清
流歸化路　隘林深苔滑今日　向何方直指武夷
山下山下風展紅旗　如畫　減字木蘭花廣昌
路上一九三四年二月　漫天皆白雪裏行　軍情更
迫頭上高　山風捲紅旗過大　關此行何去贛江
風雪迷漫處命令昨　頒十萬工農下吉安　蝶戀
花從汀州向長沙一九三零年七月　六月天兵征腐

惡萬丈　長纓要把鯤鵬縛贛水　那邊紅一角偏師
借重　黃公略百萬工農齊　踊躍席捲江西直搗
湘和鄂國際悲歌歌　一曲狂飆爲我從天落　漁
家傲反第一次大圍剿一九三一年春　萬木霜天紅
爛漫天兵怒　氣衝霄漢霧滿龍岡　千嶂暗齊唤
前頭　捉了張輝瓚二十萬軍　重入贛風烟滾滾來
天　半喚起工農千百萬同心　干不周山下紅旗亂
漁家傲反第二次大圍剿一九三一年夏　白雲山
頭雲欲立白雲山下呼　聲急枯木朽株齊努力　槍
林逼飛將軍自重　霄入七百里驅十五日贛　水蒼
茫閩山碧橫掃千　軍如捲席有人泣爲　莞步步
嗟何及　菩薩蠻大柏地一九三五年夏　赤橙黃綠
青藍紫　誰持彩带（練）當空舞　雨後復斜陽關
山　陣陣蒼當年鏖戰　急彈洞前村壁装點　此關
山今朝更好看　清平樂會昌一九三四年夏　東方
欲曉莫道君行　早踏遍青山人未老　風景這邊獨
好會　昌城外高峰顛連直　接東溟戰士指看　南
粤更加郁郁葱葱　憶秦娥婁山關一九三五年二月
西風烈長空雁叫霜　晨月霜晨月馬蹄　聲碎喇
叭聲咽　雄關漫道真如鐵　而今邁步從頭　越從
頭越蒼山如海殘陽如血　十六字令三首一九三四
年到一九三五年　山快馬加鞭　未下鞍　驚回首
離天三尺　三　其二　山倒海翻江捲　巨瀾奔
騰急萬　馬戰猶酣　其三　山刺破青天鍔未殘
天欲墮賴以　拄其間　長征七律一九三五年十月
紅軍不怕遠征難萬水千山只　等閑五嶺逶迤騰
細浪烏　蒙磅礴走泥丸金沙水拍雲　崖暖大渡橋
横鐵索寒更喜　岷山千里雪三軍過後盡開顏　念
奴嬌昆侖一九三五年十月　横空出世莽昆侖閱盡

人間春 色飛起玉龍三百萬攪得周 天寒徹夏日
消溶江河橫溢 人或爲魚鱉千秋功罪誰人曾與
評説而今我謂昆侖不要這 高不要這多雪安得倚
天抽寶 劍把汝裁爲三截一截遺歐 一截贈美一
截還東國太平世 界環球同此凉熱 清平樂六盤
山一九三五年十月 天高雲淡望斷南飛雁 不到
長城非好漢屈指行程 二萬六盤山上高峰紅旗
漫捲西風今日長纓在手 何時縛住蒼龍 沁園春
雪一九三六年寫 北國風光千里冰封萬里雪飄
望長城內外惟餘莽莽大 河上下頓失滔滔山舞銀
蛇原馳蠟象欲與天公 試比高須晴日看紅妝素
裏分外妖嬈江山如此多 嬌引無數英雄競折腰
惜秦皇漢武略輸文采 唐宗宋祖稍遜風騷一
代天驕成吉思汗只識 彎弓射大雕俱往矣 數風
流人物還看今朝 人民解放軍占領南京一九四九
年四月 鍾山風雨起蒼黃百萬雄師 過大江虎踞
龍盤 今勝昔天翻地覆慨而慷宜 將剩勇追窮寇
不可沽名 學霸王天若有情天亦 老人間正道是
滄桑 和柳亞子先生七律一九四九年四月二十九
日 飲茶粵海未能忘索句渝 …… 難事只要肯
登攀 念奴嬌鳥兒問答一九六五年秋 鯤鵬展翅
九萬里翻 動扶搖羊角背負 青天朝下看都是人
間 城郭炮火連天彈 痕遍地嚇倒蓬間雀 怎么
得了哎呀我要飛 躍借問君去何方雀 兒答道有
仙山瓊閣 不見前年秋月朗 訂了三家條約還有
吃 的土豆燒熟了再加牛 肉不須放屁試看天
地翻覆 一九七六年五月爲 一平同志屬書 稚
柳風腕

三二 草書水調歌頭詞卷

紙本 縱二八厘米 橫一二五〇厘米

一九七六年書

謝定琦藏

釋文

水調歌頭

映日旌旗偃滄 海變狂瀾酸 風射眼
凄緊 秋色暗長安 誰憶清明 寒食萬萼 千花
無迹化 作血痕乾凝 夜烏雲重 城上亂鴉喧
英雄淚且休 揾試憑闌 八億神州兒女未改寸心
丹創業艱難未半容 得狗偷鼠 竊一片好 江
山攬月 九天手 捉鱉 五洋翻 丙辰十一月
爲 健碧書此 一詞壯暮生

三三 草書龔自珍乙亥雜詩六首卷

紙本 縱三〇厘米 橫五七一厘米

一九七六年書

私人藏

釋文

浩蕩離 愁白日斜吟 鞭東指即 天涯落紅 不
是無情 物化作春 泥更護 花只籌 一攬十夫
多 細算千艘 渡此河我 亦曾糜太 倉粟夜聞
邪許泪滂 沱津梁 條約遍南 東誰遣藏 春深
塢逢 不枉人呼蓮 幕客碧 紗櫥護 阿芙蓉
故人橫海 拜將軍 側立南 天未薆 勛我有陰
符三百字 蠟丸難 寄惜雄 文不論 鹽鐵不
籌河獨 倚東南 涕泪多 國賦三 升民一斗
屠牛那不勝栽 禾九州 生氣恃 風雷萬 馬
齊喑究可哀我 勸天公重 抖擻 不拘一格降
人材 右龔定庵 乙亥雜 詩六首 丙辰夏夜

爲　曉賢同志　屬書　稚柳壯暮生

三四　草書繪事十詩卷

紙本　縱三一厘米　橫一五四六厘米

一九七七年書

謝定琦藏

釋文

繪事十詩　春紅夏　綠遺情　多欲剪　烟花奈
若何忽　漫賞心　奇僻調　少時弄　筆出　章侯
蜀山秦　嶺爲攀　留燕范　遺踪尚　可搜癡
絶霧城　年少客　尋常曉　月誤簾　鈎刻意　邈
尋董　巨盟江　山目染得　奇兵好　收折展　堪
重蠟　趕上江南　及亂鶯　梅竹聚禽　河洛精
拒霜紅　粉度南　英細參　絶艶銀　鈎筆　不
識元　明乃有　清不如　尋夢　隋唐迹　何況高
希六　代風久　閟神臯　千壁暗　流沙西　度
得靈　通高墨　猿禽下　墨枝梁　生牧衲　一時
奇　少耽格　律波瀾　細老去　粗豪是　本師
別開　生面　意如雲　落墨　江南　張一軍　絶
嘆　新裁　好骨格　鮑詩無　鬼唱秋　墳落墨
繽紛有　信書粲　然遺說　見清圖　試迴謹　密
歸豪　放未委　當時意　得無　渤海蒼　濤塞
北天　皖山雲　路粵　江船畫　圖百派　幾星
火撥　盡爐　灰爲眼　前深深　柳密正　鶯啼
艶艶花　濃照眼　美人　間春一　片櫳
邊思　躍絶　塵蹄　右繪事　十絶句　三年前
所作聊　以紀平　生畫　臘亦　遺興而　已書
此一　卷甚無　佳趣也　丁巳秋暮　稚柳并　記
歲月

三五　草書落墨松歌春日登丹霞山詩卷

紙本　縱二九厘米　橫三六〇厘米

一九七七年書

徐偉達藏

釋文

結巢　雲松顛　天風拂　五弦山　東李白　好放
筆　奪詩篇　我不能　摧頹卧　聽老　龍吟又
南　溟翻　蒼濤　碧浪　千叠　山欻乃　北海奔　騰
不能調　徵弄商　一曲琴　君不見　清谿碧
玉灣　嵯峨列　岫亂雲　饕錦　江容　我從容
往看　盡春　霞　百（里）　山　右落墨松　歌春
日登丹　霞山兩詩　書似　曉賢同志　正丁巳
冬稚柳

三六　草書悼周恩來逝世歌行卷

紙本　縱三〇厘米　橫五一六厘米

一九七七年書

鄒洪寧藏

釋文

一月八日　周總理　逝世一　周年連　日夜觀
悼念電　視哀感　作歌　天沉沉地　冥冥愁雲
迷白日悲　風洞綠　蘅巨星　曉隕一月　八大
樹飄　零九州　哭長懷遺　愛在人民　盡瘁一
生功蓋　國却笑　蚍蜉同　朝菌晦　朔不知未
爲促繁　花如雪　氣如霜　惜別靈　車泪　萬行
哀　思年年無　日忘煌煌　業績歌　未央江河
大地飛　骨香　山高高　兮水流　長　一九七七
年二　月十二日　業煌同志　屬爲書　此一卷
壯暮生　稚柳

萬家墨　面沒蒿　萊敢有　歌吟動　地哀心事
浩茫連　廣宇于　無聲　處聽　驚雷　靈臺無
計逃　神矢　風雨如磐　暗故園　寄意寒　星荃
不　察我以我　血薦軒　轅雨花　臺邊埋斷　載
江天　發浩歌　餘微波　所思美人　不可見　歸憶
莫愁　湖裏　却折垂　楊送　歸客心隨　東棹憶　華
照嫩寒　勁草寒　凝大地發春　華英雄
年　血沃中原肥　楊送　秋光好　楓葉如丹
多　故謀夫病　泪灑崇　陵噪暮鴉　魯迅詩爲
曉賢同志書稚柳

釋文
著色湖州迹已　陳墨奴惟可　論元人分明照　眼
烟梢碧苦　向前賢拜後　塵
迂訥齋頭露葉　稠梅花庵裏　老梢秋晴雲　涼雨
生清思只　有當年李薊　丘
卸蘀抽枝墮　粉殘凌雲見此　碧琅玕莫教　又入
江湖手枉　遺風梢作釣　竿
一春風雨挽深　寒籠霧拖　烟壓萬竿　欲倩瀟湘
照　清影爲君無盡　寫晴瀾
鷗波寫生意深　厚貫通八法相　參透浪蕊浮　花
葉不收真　質未落此君後
雨臨　風如中　酒青鸞起舞　玉螭走研匣　淋漓
墨流肘　平俗梅花守　白頭紙上空　揮強梁　手
胸無成竹　柯丹丘　強回筆端稱　與可畫　圖指

蘇東坡爲王詵烟江叠嶂圖　歌

墨痕蟠鬱　古蒼藤行迹　迴翔老禿鷹　直立毫鋒

傾　逆勢始知新　格負奇名　張旭草書卷

烟水雲山空　彩壁嬴得盛　名留惹夢丹　青盡已

休猶説　舊風流長作　嘉陵江上客鼓　棹幾經游

怪　石奔灘念昔游　三百里畫圖　收　予居渝州

每舟行　江中望兩岸山　色因憶吳道子圖寫　嘉

陵江山水三百里　于　大同殿壁事戲賦此詞　武

陵春

烟波浩渺雲　山簇叠浮翠　擁江天絶谷沈　陰兩

崖積暗　百道涌飛泉牽　思處武昌樊口　幽絶寄

餘年　蠟炬垂紅酒　香飄盡醉　墨滿題篇　少年

游蘇東坡題　王晋卿烟江叠嶂圖　合卷

驀然想見　行詩鬱結　蟠藤勒繮

怒馬奇崛　皆風姿尋消　問息狂僧素　恨不與

同時退　筆如山亂蕉成帙　直是未曾　知　少年

游　張旭草書謝靈　運詩

意興偏隨沈醉　好墨未濃時　書被催成早　舞袖

臨風楊　柳裊鸞　篆筆陣蛇　矛掃捉髮當　年成

一笑無盡　流光總是抛　人老頭上烏　絲梳更少

酒痕應褪　狂顛草　蝶戀花　右詩詞若干首

枝墮粉殘凌　雲見此碧　琅玕莫教　又入江湖

岫亂雲鬱　錦江　容我從容　往看盡春　霞百

里　山粵北丹霞　纖細霜　毫重寫真　黄家輕色

得清新百　年畫筆　歸天水　已絶江　南落墨

人徐熙　一春風雨　挽深寒籠　霧拖烟壓　萬竿

擬倩　瀟湘照清影　晴瀾　卸籜抽

手枉遺風梢　作釣竿　畫竹兩絶句　關河夜氣

沈清水玉兔　團光同萬　里何須把酒　問青天

今是　何年　從古异車輪　西轉如飛矢　回望千

山餘　別意金風　桂露碧空　寒無數峰　巒明月

裏　游千山木蘭花　遼東先已新　凉到衣上　秋

陽風滿　道碧槐葉　老接堤陰　朱槿花嬌　迎客

笑滄濤　無盡連天　曉曲折群　山環半島　平生

不成字　聊供發笑

素冊屬書　因爲録之如　上　魚飲昏目風　腕書

其事非所以　求全于詩　詞也　子建印人以此

或有出韵或不葉　聲蓋皆一　時隨憶所及吟　咏

沙州三月風如　虎撲眼迷沙　天不開何似　墻陰

冬果　樹風前沙　裏雪成堆　沙州冬果花　乍發

斜陽下　黄塵上客　裾大風西漢　道昏月六朝

車拱柳　頽雲重叢山暝黛虚渡　頭青未遍　寂寞

尚春初　癸未初夏離敦煌　去榆林窟自安西

晚發　破城如斗　舊客經過　盡美襟芳

陌曉蒸紅柳　霧暖沙　風茁碧　莎簪乞　憐

駝褐　持寒體惜　別塵蹄　托去心重　上西南千

里路　巴山霧雨日　沈沈　自榆林窟還　蘭州曉

聽　顧塘橋水　流可惜黄昏　燈火冷無　人與説

過眉　州夜宿眉州　欺乃輕舟　碧玉灣　嵯峨列

英　恨惆悵寒花依　舊謝幾時　重見蜀山青　峨眉

山石楠花時　予將歸江南　東坡久客江　南老愁

里　山粵北丹霞

惟欠　酒艣寬詩　思已隨浮　海棹木蘭花　旅順
西風卧虎　橫青嶂　岩麓晴　光開肅　爽雨餘
影散去來　雲日午潮生　高下浪征途　小駐清
游暢　試倚危欄　秋可賞海　天浩蕩忿君　看放
眼何須牛　背上　木蘭花　大連老虎灘公園　右
舊作詩詞　子建印人屬書魚飲

五七　草書七言詩軸
紙本　縱一〇〇厘米　橫五〇厘米
一九八〇年書
謝定琦藏
釋文
蜀山秦嶺爲攀留燕范　遺規尚可搜痴絕霧城　年
少客尋常曉月當簾鈎　壯暮翁稚柳自書舊句庚申
秋日

五八　草書七言詩軸
紙本　縱一〇〇厘米　橫五〇厘米
一九八〇年書
謝定琦藏
釋文
別開生面意如雲落墨江　南張一軍絕嘆　新栽好
骨格鮑詩無鬼唱秋墳　繪事雜詩之一庚申秋日壯
暮翁稚柳自書舊作

五九　草書七言詩軸
紙本　縱一〇〇厘米　橫五四厘米
一九八〇年書
韓天衡藏
釋文

卧腹渾如北苑山障　（眸）　霧似鎖雄　關日搖風腕
婆娑筆凹硯　無時聚墨乾此舊作　天衡老弟屬書
風腕顫指書不成字庚申春稚柳

六〇　行書繪事雜詩軸
紙本　縱一〇〇厘米　橫五〇厘米
一九八〇年書
謝定琦藏
釋文
不如尋夢隋唐迹何況高　希六代風久閟神皋千壁
暗流沙西度得靈通　繪事雜詩之一壯暮翁書舊
句庚申

六一　草書詩卷
紙本　縱二九厘米　橫三六〇厘米
一九八一年書
徐偉達藏
釋文
落墨爲格雜　彩副野逸　江南寫生　主別裁新
樣騁其奇　高韵自標不　薄古落墨一首　喚雨鳴
鳩破　曉陰桃花泫　露怯春醒
夢畫　臘迷茫　又幾程　見四十年前所寫桃
雙鳩賦此二十八字　迴黄轉綠意　匆忙飲眼嬌
紅雨一場　不爲春歸　悔輕別秋　叢倚杖賞嚴
霜嚴霜　腰脚婆娑　雪滿頭桑　榆行自　遠林丘
印痕欲褪　平生展退　筆無端　作卧游卧游
卧腹渾如　北苑山障　眸霧似鎖　雄關日搖風
腕婆娑　筆凹硯無　時聚墨　乾卧腹一首　右近
兩年來　所爲詩辛酉　秋初　偉達同志以此　紙
索書因　爲錄如右　壯暮翁稚柳

六二 草書畫梅詩軸

紙本 縱一〇四厘米 橫六四厘米

一九八一年書

徐建融藏

釋文

何處月香水影繁英搖 亂晴天新握春風詞 筆不
關覓句逋仙 志桂同志屬正辛酉初冬稚柳

六三 草書魏文伯詩十二首卷

紙本 縱三九·五厘米 橫八八一厘米

一九八一年書

私人藏

釋文

魏文伯詩三十首 歲寒心一九三一年夏余 第三
次被捕于北平至三二年冬 取保就醫釋放即養肺
病 于北平同仁醫院附屬西山療 養院三三年春
日寇向我華 北節節進攻國民黨蔣介石 不戰而
退出賣冀東以求和 此以明志 生來無媚骨惟
有歲寒心西山獨病 卧青松結比鄰故 園千里
外六載失家 音國破山河在從戎 發萬兵 病中
感懷一九四二年 十月國民黨反動派廣西頑軍
向淮南津浦路西抗日民主根據 地進攻我軍擊
潰不久日寇 又大舉掃蕩適予大病後轉移至 定
遠朝藕塘鎮小馬莊休養心 懷有感口占一首久
病身衰五内焚 戎衣熱泪壓征塵妻 兒老母先後
別自向……江漢行 少年風雲江漢間 今日
歸來喜 欲顛青山綠水舍 情笑雲開日照廣 無
邊屈館施墓同 千古橋橫江漢着 先鞭晴川佇望
收 萬象紅房林立碧 樹烟極目奔濤楚 江闊

鵬程萬里 博九天 烟雨樓前 烟雨樓前話昔年
縱觀湖水水連天 如今換了人間世 彩繪河山
衆逐先 茌贛感懷一九六一 年四月余赴南昌興國贛
陳其涵蕭 華莫文驛等同志同訪井岡山興國贛
州瑞金等老根據地歷時七日行程 千餘里尤其回
憶南昌起義之時感懷 不已題五古一首以留紀念
重來南昌市心緒浮 萬千回首義師起 赫赫在
眼前烽烟念 二載紅旗飄滿天 道路長且闊大廈
矗雲 間故人喜相見新事 宛成篇共訪老蘇 區
歡樂何可言將 軍歸故里婦孺 繞身旁父老乳名
喚情切意深長把 手祝康健殷勤 問麻桑席前
話往事舊事毋或忘 往者今之鑒來者 未可量
文伯魏老詩樸茂真切辭淡而 情摯不拘拘詩之
音律而不遠 于此古調新聲斯足尚也 原擬爲書
三十首紙盡僅 得十二首風腕顫指書 不成字聯
供魏老一笑而已辛酉冬謝稚柳

六四 行書五言聯

紙本 縱一〇四厘米 橫二二厘米

一九八一年書

徐偉達藏

釋文

柳飛彭澤雪 桃散武陵霞 偉達同志屬書 辛酉
春初壯暮翁

六五 草書蝶戀花詞卷

紙本 縱二八厘米 橫一七五厘米

一九八三年書

蔡慧萍藏

釋文

意興偏隨沈 醉好墨未濃 時書被催成 早舞袖

臨風　楊柳裊鸞　箋筆陣蛇　矛掃揾髮　飄烟成
一　笑無盡流　光總是拋　人老頭上　霜絲梳更
少　酒痕應褪　狂顛草　觀張旭草書戲　賦調寄
蝶戀　花録似　鐵麟慧蘋　詞人清正　癸亥歲盡
壯暮翁稚柳

六六　行草書白居易詩軸
紙本　縱一七八厘米　橫七十厘米
一九八四年書
謝定琦藏
釋文
一眼湯泉流向東浸泥澆草暖　無窮廬山溫水因何
事流入金　鋪玉甃中　唐白居易詩　甲子夏日壯
暮翁謝稚柳

六七　草書七言詩軸
紙本　縱八九厘米　橫五二厘米
一九八四年書
徐金潮藏
釋文
朝暉裝點萬枝春俏　粉驕紅百態新花萼　不知誰
繡出東風一夜　似金針　金潮同志屬正　甲子新
正壯暮翁稚柳

六八　草書七言詩軸
紙本　縱一三四厘米　橫六七厘米
一九八四年書
韓天衡藏
釋文
脚踏婆娑雪滿頭桑榆　行自遠林丘印痕欲褪平
生辰退筆無端作卧　游　甲子夏日壯暮翁稚柳

六九　行書七言詩軸
紙本　縱六三厘米　橫三五厘米
一九八六年書
上海書畫出版社藏
釋文
芳陌曉蒸紅柳霧　暖沙風茁碧莎　簪　明東同志
屬書　丙寅春暮　壯暮翁稚柳

七〇　草書七言詩軸
紙本　縱一二八厘米　橫五二厘米
一九八六年書
韓天衡藏
釋文
長林茂草怯登攀大道驅馳直復灣　雲日半涵鬱色
淡風濤相挾雪光寒　老松低亞緣沙瘠乳燕差池掠
地單見說　客來觀海上不知清峭有槎山　山東石
灣一首　丙寅新秋壯暮翁稚柳

七一　草書七言詩橫披
紙本　縱四九厘米　橫一三六厘米
一九八六年書
徐偉達藏
釋文
迂訥齋頭　露葉稠梅　花庵裏老　梢秋晴雲涼
雨生清思只　有當年李　薊丘　偉中賢友屬　丙
寅新正壯暮翁稚柳　巨鹿新居

七二　草書七言詩軸
紙本　縱九六厘米　橫四六厘米
一九八六年書
韓天衡藏

右畫梅計十六葉蓋二十九　歲時所作時予違難入蜀　客渝州偶得明板書紙學爲　作此憶予治老蓮畫派在二十　四五歲初愛其寫梅故時時　效之少作稚弱便早擱置不復　省十年之難家遭羅劫又數年　始得見還書籍雜物等乃得重　見及之則已多破爛既悔其少　作亦聊以存之以記畫臘行程而已暇日檢出付裝因記始末　丙寅初夏壯暮翁時年七十有七

七三　行書七言詩橫披
紙本　尺寸不詳
一九八六年書
私人藏
釋文
枕上風聲雜水聲眼前空　闌失宵明海天日夜波濤涌老去胸中似鏡平　丙寅之八月壯暮翁稚柳書青島舟中句

七四　行書題畫詩三首橫披
紙本　縱二七厘米　橫一二六厘米
一九八六年書
韓天衡藏
釋文
柳眼乍青二月　春蘭綻門外水　粼粼去來盡是黃塵客那有柔　條勝綰人　丙寅夏日書舊句　壯暮翁稚柳時年　七十有七

窈窕名葩第　一家容光芳　色繞年華洛　川已惹陳王賦　只得驚鴻一眼　賒絕愛漪漪　新綠篁淇園　清露勝瓊漿　人生可以食無肉　一日思君那得　忘柳岸垂絲黃　嫋娜荷塘倚　廊碧參差春風夏雨輕輕去　猶弄深紅舞　故枝　右題畫三首丙寅深秋在鍾　山東麓書　壯暮翁稚柳

七五　行書題畫跋
紙本　縱一九厘米　橫二八厘米
一九八六年書
謝定琦藏
釋文

七六　草書五言詩軸
紙本　縱九八厘米　橫四六厘米
一九八六年書
徐金潮藏
釋文
飛雪滿空來觸處是　花開不知園裏樹若　個是真梅　金潮同志屬書　壯暮翁稚柳
七十有七

七七　行書七言聯
紙本　縱一三八厘米　橫三四厘米
一九八七年書
謝定琦藏
釋文
自謂圖繪近稍異　本來書畫古相同　湖州重建子昂別業蓮花莊索書　丁卯春初壯暮翁謝稚柳集松雪語

七八　草書龍騰軸
紙本　縱八八厘米　橫四八厘米
一九八八年書
徐金潮藏
釋文

二十世紀八十年代書

謝定琦藏

釋文

落墨繽紛有信書粲然　遺説見清圖試迴謹密歸

豪放未委當時意得無　壯暮翁稚柳

八五　行書七言詩扇片

縱二〇厘米　橫五六厘米

二十世紀八十年代書

徐偉達藏

釋文

京口元章　誇　多景樊口　東　坡嘆幽絶　也

擬身登雲　外　峰聊著王喬　一　雙舃壯暮翁

八六　草書繪事十絶二首橫披

紙本　縱一三八厘米　橫三五厘米

二十世紀八十年代書

徐建融藏

釋文

春紅夏綠　遣情多欲　剪烟花奈　若何忽漫　賞

心奇僻調　少時弄筆出　章侯蜀山　秦嶺爲攀

留燕范遺規　尚可搜痴絶　霧城年少客　尋常曉

月當　簾鈎　舊作繪事十　絶之二　壯暮翁謝稚

柳

八七　草書五言聯

紙本　縱八九厘米　橫一七·五厘米

二十世紀八十年代書

韓天衡藏

釋文

有得忌輕出　微瑕便細評　天衡印人　屬書稚柳

八八　草書七言詩軸

紙本　縱一〇〇厘米　橫五〇厘米

二十世紀八十年代書

謝定琦藏

釋文

高墨猿禽下墨枝梁生牧　衲一時奇少耽格律波瀾

（細）　老去粗豪是本師　壯暮翁

八九　草書七言詩鏡片

紙本　縱二七厘米　橫三四厘米

二十世紀八十年代書

韓天衡藏

釋文

雲日半涵　黳色淡風　濤相挾雪光　寒　明東同

志屬書稚柳

九〇　行書梅竹圖卷題跋

紙本　縱三三厘米　橫二七二厘米

二十世紀八十年代書

私人藏

釋文

孤山有梅　信好述　愛竹誰同　王子猷一日　無

君如何　可老松冬嶺　莫相儔　丙寅新正寫　梅

竹雙清　圖壯暮翁稚柳　巨鹿新居

九一　行書七言聯

紙本　縱一三七厘米　橫三四厘米

二十世紀八十年代書

上海書畫出版社藏

釋文

紫翠園林鶯欲懶　黃昏簾幕燕初歸　壯暮翁謝稚

欲逐淮潮上　暫停魚子溝　相望知不見　終是屢
回頭　唐人皇甫冉詩　壯暮翁稚柳

日落衆山昏　瀟瀟風雨繁　那堪兩處宿　共聽一
聲猿　唐人詩　壯暮翁稚柳

沅湘流不盡　屈子怨何深　日暮秋風起　蕭蕭楓
樹林　壯暮翁稚柳　巨鹿園居

林暗草驚風　將軍夜引弓　平明尋白羽　沒在石
棱中　壯暮翁稚柳

飛雪帶春　風徘徊亂繞　空君看似花　處　偏在
洛城中　壯暮翁稚柳

明月雙谿水　清風八咏樓　少年爲客處　今日送
君游　唐人詩　壯暮翁稚柳

繁陰乍隱洲　落葉初飛浦　蕭蕭楚客帆　暮入寒
江雨　壯暮翁稚柳　巨鹿園居

落日清江裏　荊歌艷楚腰　采蓮從小慣　十五即
乘潮　壯暮翁稚柳

湘江斑竹枝　錦翅鷓鴣飛　處處湘雲合　郎從何
處歸　唐李益鷓鴣詞　壯暮翁稚柳

悠悠南國思　夜向江南泊　楚客斷腸　時月明楓
子落　壯暮翁稚柳

西塞雲山遠　東風道路長　人心勝潮水　相送過
潯陽　壯暮翁稚柳　庚午八十有一

九九　草書七言聯

紙本　縱一三八厘米　橫二五厘米

一九九四年書

釋文

徐建恒藏

青山不墨千秋畫　綠水無弦萬古琴　建恒先生雅

屬　甲戌夏初謝稚柳

一〇〇　行書七言詩成扇

紙本　縱一九厘米　橫五一厘米

一九九四年書

私人藏

釋文

一襟清思　出　逃禪豪氣　都　從(静)裏傳蒼

凉　放筆所南　老　雨橫風狂　舞　翠烟題　鄭

所南畫竹　甲戌夏日稚柳

一〇一　草書七言詩成扇

紙本　縱二二‧八厘米　橫五〇‧五厘米

一九九四年書

私人藏

釋文

絕憶潆潆　新　綠篁淇園　清　露抵瓊漿　人

生可以食　無　肉一日此君　那　得忘　畫竹

甲戌仲夏謝稚柳

一〇二　行書七言聯

紙本　縱一三五厘米　橫三三厘米

一九九五年書

釋文

謝定琦藏

高山仰止疑無路　曲徑通幽別有天　乙亥秋日壯

暮翁謝稚柳

一〇三　行草書七言聯

紙本　縱一三四厘米　橫三〇厘米

一九九五年書

一二一　草書七言聯

紙本　縱一三八厘米　橫三五厘米

一九九六年書

陶臻平藏

釋文

雲日半涵縈色淡　風濤相挾雪光寒　丙子仲春壯

暮翁謝稚柳

一二二　行草書五言聯

紙本　縱六二·五厘米　橫一七厘米

一九九六年書

林勛哲藏

釋文

石液白瑶墮　泉氣青霞翔　暉龍先生雅屬　丙子

春壯暮翁稚柳

一二三　行書龍門對聯

紙本　尺寸不詳

一九九六年書

私人藏

釋文

古洞住飛仙試看天外桃　花猶憶劉郎前度　名山

留太守爲問洞邊筠　竹何當謝客重來　文浩先生

屬書　丙子暮春壯暮翁稚柳

一二四　行草書七言聯

紙本　縱三一厘米　橫一七三厘米

一九九六年書

陶臻平藏

釋文

從無字句處讀書　與有骨氣人共事　臻平仁兄屬

丙子暮春壯暮翁謝稚柳

一二五　草書題畫粉紅牡丹軸

紙本　縱九九厘米　橫四五厘米

一九九六年書

張偉生藏

釋文

魏姓姚家舊擅名紫光芳　色門輕盈眼前便有當爐

面　却笑相如賦不成　題畫粉紅牡丹　偉生仁兄

屬丙子夏初壯暮翁謝稚柳

一二六　行草書七言聯

紙本　縱一三六厘米　橫三四厘米

一九九六年書

張偉生藏

釋文

松篁有節元宜晚　桃李無言只自薰　偉生仁兄屬

丙子夏初壯暮翁謝稚柳

一二七　行書六言聯

紙本　縱一三八厘米　橫三四·五厘米

一九九六年書

徐建融藏

釋文

風景這邊獨好　江山如此多嬌　建融賢兄集　毛

澤東清平樂沁園春詞句爲聯屬書　丙子仲夏壯暮

翁謝稚柳

一二八　行草書七言聯

紙本　縱一三四厘米　橫三二厘米

一九九六年書

320

塑儼然　三晋眼前人　晋祠聖母殿一首　壯暮翁

稚柳

一二六　草書七言聯

紙本　縱一三六厘米　橫三四厘米

二十世紀九十年代書

王偉平藏

釋文

南澗題詩風滿面　東橋行樂露沾衣　偉平仁兄雅

屬　壯暮翁謝稚柳

一二七　草書題畫詩鏡片

紙本　縱八九厘米　橫三九厘米

二十世紀九十年代書

謝定琦藏

釋文

烟鬟霧鬢暈眉青雲影　迷茫接曉冥何處王喬求借

烏屐痕留印舊山靈　題畫一首　壯暮翁稚柳巨鹿

園居

一二八　行草書橫披

紙本　縱二五厘米　橫六〇厘米

二十世紀九十年代書

史秋鶯藏

釋文

水墨清華　壯暮翁稚柳

一二九　行草書七言詩成扇

紙本　縱一九厘米　橫五一厘米

二十世紀九十年代書

私人藏

釋文

已到江南　秋　滿時却來　塞　北繞芳枝　那

知此是春　歸　處八月楊　花　拍面吹　壯暮翁

稚柳

編輯説明

一、本系列作品集所刊之作品，依書家創作時間編排，凡未注明時間之作品，根據其風格歸入相應年代。

二、本系列作品集之著録部分，按作品名稱、質地、尺寸、創作時間、收藏者、作品釋文編排。凡收藏者不願具名者，均注以『私人藏』。

三、作品釋文，凡楷、行楷、隸等易于辨認之書體不釋。釋文中個別作品文字過長，而又屬常見内容者，釋出前段後以下省略。

四、所刊書家常用印尊重書家家屬要求，部分印章不按原大刊出。

—— 編者

鳴　謝

本作品集的出版得到上海文化發展基金會的資助。

本書在稿源的徵集過程中得到上海博物館、上海圖書館、上海檔案館、上海市文史研究館、上海書畫出版社、上海工美拍賣有限公司、謝稚柳先生親屬等公私藏家的大力支持。

特此一并鳴謝！

圖書在版編目（ＣＩＰ）數據

謝稚柳／上海市書法家協會編． —上海：上海書畫出
版社，2006.12
　（海派代表書法家系列作品集）
　ISBN 7-80725-374-6

　Ⅰ.謝... 　Ⅱ.上... 　Ⅲ.漢字－書法－作品集－中
國－現代　Ⅳ.J292.28

中國版本圖書館CIP數據核字（2006）第073900號

海派代表書法家系列作品集

謝稚柳

編　者	上海市書法家協會
出版發行	上海書畫出版社
地　址	上海市延安西路593號
郵　編	200050
網　址	www.shshuhua.com　E-mail:shcpph@online.sh.cn
製　作	杭州乾嘉文化藝術有限公司
印　刷	山東新華印刷廠臨沂廠
開　本	787×1092　1/8
印　張	44.5
版　次	2006年12月第一版　2006年12月第一次印刷
印　數	1—2000
書　號	ISBN 7-80725-374-6/J·357
定　價	580.00圓

責任編輯　吳　甌
技術編輯　錢勤毅
責任校對　倪　凡
審　讀　沈培方
作品攝影　李順發
　　　　　劉榮虎
封面設計　潘祥餘
　　　　　潘志遠
版式設計　徐紅珍
　　　　　曹　翔